和平幼稚園

和平幼稚園美麗的大門標示著「和平用心、家長放心」

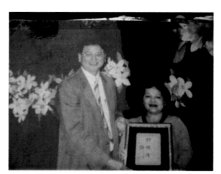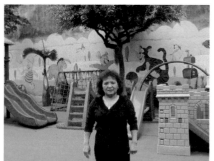

和平幼稚園得到績優幼稚園、鍾玲珠園長得到績優教育人員獎

和平幼稚園得到健身操比賽優勝獎

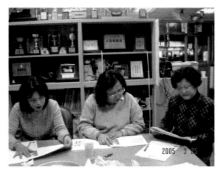

大家認真閱讀「一片葉子落下來」情形

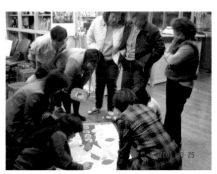

大家共同來完成「生命之樹」！
珍惜現在，把握未來！將生命發揮到淋漓盡致吧！

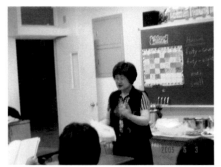

威廉的洋娃娃，帶領人正芬及討論互動情形。

理事長期勉大家成為閱讀精兵

翻滾吧！男孩！欣賞美女

勿懷疑，我就是最佳女主角！

服務到家，到家服務！

最佳男女主人，歡迎大家！

服務到家，到家服務！

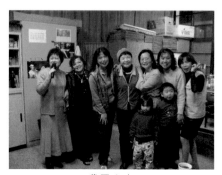

我是小志工

班長，這頂帽子你戴好看！

影像讀書會開課了！趕快來喔！

兒童影像讀書會廣告看版

美腿山，要注意看喔！

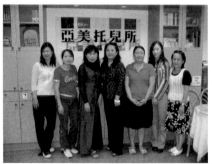

亞美托兒所合影

儷宴喝春酒　活動花絮

祝大家新的一年，吉祥如意！

菜色豐富，大家盡情享用，但勿忘記來參加讀書會

到哪裡都離不開影像！所以演戲必然，合影必需

活動花絮——泰雅風情學習列車及結業式

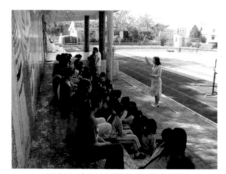

林婷婷校長勉勵我們認真表現

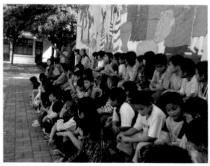

學員認真聆聽

泰雅歌謠傳唱吉他伴奏

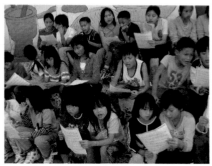

大家一起來唱歌

泰雅舞蹈展現力與美

參與家長用心練唱

彬彬兒童影像讀書會成果分享～
欣賞「神隱少女」最難忘的一幕

所長和讀書會學員

白龍，因為很帥

小千把爸爸媽媽救出來了

千詢去找鍋爐爺爺走樓梯的時候

爸媽吃神明的食物變豬了

小千坐公車的一幕

儷宴，熱情男女主人歡迎大家

金童玉女

麗卿參與54文藝節活動

學員參與公共論壇

芳美千金參加成人禮與朱縣長合影

做學生生命中的貴人

人生如戲

——平鎮市民大學94年社區影像讀書會成果分享

陳彩鸞

暨影像讀書會學員合著

目 次

大家來看戲

推展社區讀書會——
營造文化藝術新平鎮

<div align="center">平鎮市民大學校長　陳萬得</div>

　　「潔淨、安全的文化城」是萬得上任以來的首要施政目標，以「清廉市政、效率團隊」為施政準則，希望能創造平鎮市的繁榮、和諧及進步，而教育是改善社會風氣，提升競爭力的不二法門，知識經濟的時代，只有不斷的學習成長，才能跟得上時代的脈動，市民大學成立至今已邁入第七期，是市民成長學習的最佳管道，累積的學員有一萬多人次，社區化、生活化、走出家門就有學習的地方，一直是市民大學辦學的努力目標，期盼能結合平鎮市的各項軟硬體建設，提供市民更優質的學習環境，共同來建設新家園，繁榮新平鎮。

　　「知識解放、改造社會」乃市民大學成立的兩大任務，希望經由課程的設計、教學、學習，提升市民的公民素養。所謂「活到老、學到老」就是學習的最佳典範，學員經由市大的課程學習，關注周遭事務、參與社區活動、關懷居住家園，達到「知識解放、改造社會」營造「真、善、美」的美滿人生。優質社區、快樂市民、讓學習無障礙，能成為知識經濟時代的大贏家，是我們施政努力的重點，未來的施政建設將以更務實的態度來面對一切：改善治安降低犯罪率；獎勵藝文活動提升市民藝文鑑賞能力；籌辦藝術季提供具藝文專長人才參展表演空間和機會；推展社區讀書會、培訓讀書會帶領人營造書香社區。這樣的努力和經營，就是要讓平鎮的公園、社區、街頭處處樂音悠揚，紓解工作

壓力；茶香、咖啡香、書香處處飄香，啟迪人文智慧；男女老少朗朗讀書聲聲聲入耳，營造文化市鎮。

　　平鎮市民大學所有的經營團隊，在唐主任及梅香總幹事戮力帶領之下，各任課教師所設計實施之課程，在全國社區大學優良課程評鑑成績優異---94年榮獲三門特優三門優等；95年榮獲一門特優四門優等，在全國社大展現『一支獨秀』的光榮，萬得與有榮焉。彩鸞老師帶領的「社區影像讀書會」課程於93年9月開設，課程設計榮獲94年全國社區大學優良課程評鑑社團類優等獎，一開課便得獎，彩鸞老師的用心及志工、學員的努力和配合，讓人刮目相看，除了課程設計得獎之外，並將學習成果彙編出書---『來看電影』，書一推出便造成購買熱潮，海外圖書公司、本島各圖書館、各讀書會團體相繼購買，做為館藏圖書及視為推展社區讀書會珍貴教材，除銷售臺灣本島並遠渡重洋，平鎮市民大學光環更加燦爛奪目，名聲飄揚到海外。

　　94年彩鸞老師秉持社區大學「知識解放、改造社會」之目的，將「社區影像讀書會」的理念和課程，推展到各桃園縣之幼稚園、國小及台北市之圖書館，且一本初衷將其成果彙編成書---『人生如戲』，萬得有幸先睹為快，感受到彩鸞老師的執著及用心，對其學員的努力和配合亦心生敬佩，相信在平鎮市大團隊、彩鸞老師及所有學員的努力之下，「推展社區讀書會」將成平鎮市一大特色，朗朗書聲建構、營造文化藝術新平鎮，目標不遠了。而『人生如戲』一書當比『來看電影』更精彩可期！是為之序！

-- 4 --

終身學習、夢想起飛

桃園縣社會教育協進會理事長、平鎮市民大學主任
唐春榮

　　未來學的學者艾文托勒斯說：「在第三波的未來世界裏，文盲不是不認識字的人，而是不再學習的人」。終身學習的觀念從1996年開始，已在世界各地形成一股風潮，E世紀的來臨，徹底的改變了人類的生活與價值觀及行為模式，為了因應快速變化的時代，只有不斷的學習成長，才能不被時代所淘汰。

　　學習的方式有很多元，尤其是成人的教育，更是百花齊放，不同於一般學校的傳統教育方式，成人教育較為活潑多元，成人學習的動機是自動自發的，因此，大家的求知慾都非常的強烈，這點在平鎮市市民大學辦學七期來的數字中可以看得出來，三年多來，市民大學的開班數由四十個班爆增至120多個班，學員數由一千多位增至每期將近三千位學員在學習，以平鎮市十九萬八千多的人口數來作比較，平均每七十個市民就有一人在市民大學中學習，可見得成人學習的需求有多麼的強烈。

　　在市民大學的一百二十個班級中，彩鶯老師所開設的影像讀書會是非常有特色的一門課程，曾經榮獲九十四年全國社區大學優良課程評選的優良獎項，其課程設計符合了成人學習的特色，不強調太多文字的閱讀，以影像為題材，結合日常生活的經驗來說故事，藉由影片的欣賞、討論、分享來閱讀這個世界，經過四期的經營，可謂「花開滿桃園」，學員將所學的成果結合自己的社區及職場，在桃園各個社區、學校及幼稚園中開設相關影像的課程，推廣讀書會的學習課程，成果非常的豐碩，也達到社區大學解放知識，改造社會的設立目標。

　　「凡走過的路必留下痕跡」，這幾年彩鸞老師已經將影像的課程走出平鎮，推廣到各縣市去，為了將這些寶貴的閱讀經驗，分享給更多的夥伴，去年出版了第一本著作名稱為「來看電影」，獲得極大的迴響，很快的銷售一空，在眾多熱愛學習者的殷殷期盼中，今年度再度的出版了第二本書「人生如戲」，分享更多學員的學習心得及更多的優良電影欣賞，相信是你我成長學習的最佳工具書。

　　平鎮市民大學以學術性及客家學程為辦學特色，深化課程、創造特色、結合社區一直是我們辦學努力的目標，出版老師的相關教學著作，不僅可以當教學的輔助教材，更是市大對外行銷的最佳工具書，因此市大出版了系列的「終身學習系列叢書」，此本著作，特別的感謝彩鸞老師在教學忙碌之時，還能利用課餘之暇，特別撥冗來編寫整理，帶領我們進入影像的奇妙世界，市民大學是你我成長學習的好所在，讓我們大家一起來努力加油！終身學習，夢想起飛！祝福大家！

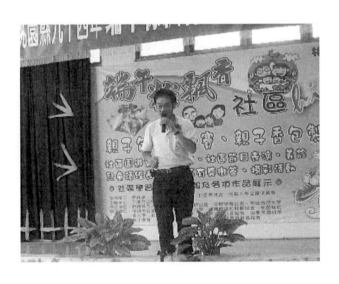

幕後—綺麗的故事

桃園縣文藝作家協會理事長　楊珍華

「我希望能戒掉電影夢！」—李安在奧斯卡頒獎上所講的話，在人生旅途上要去完成一個夢是需付出經歷、努力、執著、蟄伏，抓住機會才能展現出來的。小框的銀幕裏，將整個世界藏入眼中，而影中人是人生百態的縮影，在看電影時進入情境，隨著幕中不同的角色，經常會碰觸我們的內心深處，不需透過說教，不用給壓力的方式，傳達真誠自我反省與留白的空間，看電影何嘗不是自我分享與成長學習的好方法。

每本書的誕生都有著它幕後一段段綺麗的故事，去年出版「來看電影」平鎮市民大學93年影像讀書成果分享書籍，書一出版受到各界的肯定，就有教授推薦給學生，因為它是一本值得研究讀書會的成功範例，完整紀錄影像讀書會的成長過程，從「相逢到緣起，相識到緣續，相知到緣定」，一群亦師亦友，將堂堂電影的心得分享變成串串文字的紀錄，也將整部戲曲的工作共同分擔下來，終於開花結果，完整的故事一篇篇呈現在書中。

好的讀書會當仁不讓要發揚光大，所以二部曲緊鑼密鼓的張羅起來，這下子又苦了我們的導演—陳彩鸞老師，除白天長興國小老師基本任務外，還有讀書會及一些社團的教學與義務性的會務工作，一天二十四小時，袖珍型的小女人，總是潛藏無量的能量，不斷散發她的力量，雖然偶爾太累口中吐吐「喔！真是辛苦。」但是，一覺醒來，渾身的勁力充飽了，又一頭埋進未完成的夢與目標，五十個年頭的歲月，不容易啊！靠的就是為社會起一個夢，圓一個夢的使命，還有那一群圍繞身邊的如師如友的情份。

　　人生長與短，決定不在我，但是自己卻可掌握分分秒秒是否要活的精采。延續陳彩鸞老師她敘說的動力——「電影反映人生，「人生如戲，戲如人生」，從觀賞影片當中，帶領人及學員省思生命的意義，共同分享討論並書寫自己的心得感想，從被動閱讀——「聽」和「讀」轉而為主動的閱讀——「說」和「寫」，讓閱讀提升自我。」，期許志同道合的朋友們快來參與。

　　生涯的學習永無止盡，珍惜當下每分爭取的資源，更要好好經營這份得來不易的「相識緣」，它伴隨我們人生的每一刻，讓我們的喜、怒、哀、樂都有著分享與分擔的好友。

<div style="text-align: right">

惜福與感恩
2006.3.14 謹誌

</div>

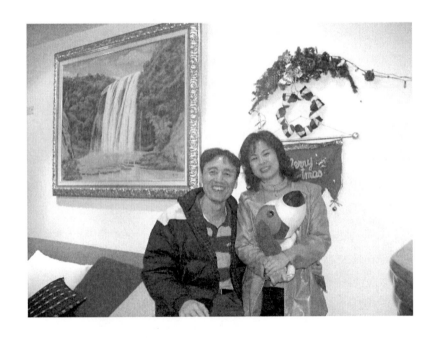

再忙也要讀書—我所認識的 張局長

陳彩鷺

　　民國八十七年八月我借調桃園縣政府教育局學管課，承辦本縣幼教業務，剛來沒有幾天對局裡人事、業務不甚熟稔，某一天，一大早（約上午七點左右）一位英挺俊秀的青年來到我的辦公座位旁，詢問有關我的若干私人及業務問題，譬如說家住哪裡兒？對承辦的業務了解狀況啊？我據實以報，過沒幾天，這個青年來到學管課，擔任課長職務，我恍然大悟，原來他是來關心他所接掌的業務及相關人員，當時他是「張督學」。課長真是粉年輕，也很親切隨合，我們喜歡和他開玩笑，我笑說：「課長！學管課是很大的課耶，你真了不起，我看你很快就會當局長了！」他笑著說：「對呀！天下第一大課耶！」於是他成為我們口中「天下第一大課」課長。他認真謹慎、有創意，很多棘手的案子經過他的巧妙佈局，馬上迎刃而解。

　　八十七年底因為學管課業務實在太龐大了，把幼教業務和特教業務連人帶業務一併劃分到新籌設的特殊教育課（現已更名為特殊暨幼稚教育課），我們又笑說：「課長！你把「天下第一大課」終結掉了！」他笑嘻嘻的說：「是啊！不會有天下第一大課了！」。

　　在教育局三年的時光，我眼見局長由課長升任副局長，他的辦公桌上放置著一張【再忙也要讀書】提醒自己讀書的座右銘，他於副局長任內考上台灣師大工業教育研究所博士班，走廊上貼著恭賀的海報，大家盛傳著「阿文的故事」，說他是一位刻苦耐勞、辛勤讀書的客家子弟，他的成功絕非偶然，【再忙也要讀書】就是他成功的條件之一。

他當局長了，有一天我到教育局開會，適巧碰到他在局裡，我過去打招呼，順便看看他的桌上還有沒有放置【再忙也要讀書】的字條，果然還是一本初衷，【再忙也要讀書】仍然存在，我更加堅定的相信，局長的成功絕非偶然。

你今天讀書了嗎？你沒空讀書嗎？聽一聽、說一說局長的小故事，希望對你有些啟示。

演員上場

書名由來

　　開學第一天，大家來一段相見歡，芳美傳來這樣的信息，於是我們就把九十四年度社區影像讀書會的成果分享專書，定為「人生如戲」。

劇　　　名：社區影像讀書會
演 出 者：一群愛好電影者
編　　　劇：劉芳美（此時此刻的我）
導　　　演：陳彩鸞
製　　　作：平鎮市民大學
劇情簡介：一群愛好看電影的人，聚在一起，藉由影片的觀
　　　　　看，共同探討劇情中的喜、怒、哀、樂，分享個
　　　　　人觀感與生活經驗。

※「人生如戲，戲如人生」
　現正上演我與平鎮市民
　大學結緣的一齣戲。

班長─張清潮

　　很高興能來參加本課程。記得在還年輕時滿喜歡看書、看電影，台北的牯嶺街、國際學舍，是當時待考二專，等當兵入伍前最常去的地方。那時只是自己欣賞，不知如何與人分享和起共鳴？碰到絕妙之處只能心中暗自叫好。看第二次時，又發現上次未注意的妙處，因此看過的每一本書、每部電影都有意猶未盡的感覺，直到現在，我甚至不敢說：我看過了！

　　有機會和各位同好們共賞，開拓多角度的視野，心中自是雀躍不已。希望參加本課程能增加一些功力。當然最主要的是能多認識一些朋友。另外如果有需要我幫忙的地方，請告訴我，我會很樂意的。喔！我的專長是總務工作，還有先父曾開過餐廳，所以一些簡單的料理，有時也能湊上一腳，以上請多多指教！

※彩鸞回饋：

　　歡迎不同屬性的朋友加入，增加讀書會的多元性質。沒想到清潮成為我們的一份子，希望他能繼續當我們的班長。

卸任班長——許瑋庭

　　第一期，也就是去年的課程，我擔任志工行列，很高興有機會為大家服務，因為孩子實在需要照顧，只好辭去志工。第二期擔任班長，承蒙大家愛護和照顧，班務推展順利，現在實在無能為力為大家服務，希望大家見諒。就讓我做一位來去自如的學員，比較不會有壓力，但是如果有需要我的地方，只要時間許可，我一定全力以赴。

　　來參加這個影像讀書會，希望能飽覽各類名片，豐富人生的視野，分享學員的成長點滴。

　　建議：願大家都能快樂來上課，準時下課最好喔！

※彩鸞回饋：

感謝瑋庭為我們服務，他和蓉芬是同事，蓉芬和我是舊識，因著這樣的關係來參加影像讀書會，讓人感動。

副班長—鍾鈴珠

　　盼望的開學日終於到了，參加本班真是一舉數得，有好電影看、好文章欣賞、又有好吃的料理，還有冰涼的甜湯，套句流行的用語—感覺好幸福喔！

　　自從和彩鸞結緣為姊妹般的感情，總覺得人生充滿著各式各樣的挑戰，尤其雜務很多的我們，粗枝大葉的我往往話說完了就忘記，現在除了要寫心得，更要進一步出書，使我成長了許多。

　　在彩鸞身上我學習很多，尤其是變成感性的我，常常會被人事物感動的掉眼淚。翻開學習手冊，為學員安排許多部令人光看片名就會感動的好片子，真是太棒了！彩鸞姐走到哪跟到哪，跟定了！

> ※彩鸞回饋：
>
> 我粉喜歡被人家跟喔，尤其是玲珠，有她的地方就有歡笑就有快樂，這是讀書會的精神喔！

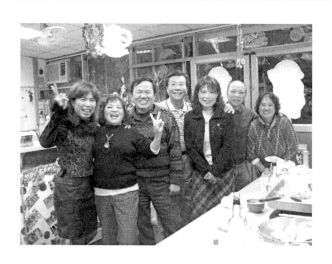

文書長—劉芳美

　　因著彩鸞老師的帶領，進入社區影像讀書會，喜歡彩鸞老師的爽朗、率直、熱情與感性，欣賞他對讀書會的執著與用心。跟著她上了一期的課程，看了幾部很棒的影片，因著每個人觀看影片中人、事、物的角度與解讀的不同，讓我學習接受別人的觀點，也開擴了自己的思考方式，又經由影片主題的聯想與省思，更分享了每個人的生活經驗。新的學期，期盼老師與學員更上一層樓，達其所願，讓「影像讀書會」成為平鎮市民大學最佳課程代表，將大家觀片後的心得感想，彙編成冊，出書成功。

※彩鸞回饋：

　　感謝芳美這麼喜歡我，能被才女欣賞也算是我的榮幸，出書還請芳美多費心喔！要藉助你的才華喔！

總務長—黃正芬---請記得我

要求完美，完美主義是我，愛美者是我。

名言：「平生無大志，只是愛漂亮」胖了、老了，愛美退步中。有接受挑戰的韌性是我，挑戰一些即將放棄的事情，得到的經驗是，只要用心一切迎刃而解。織毛衣雖是一種休閒打發時間的手藝，但以我個人而言卻是另外一種體驗，從中沉澱自己的思緒，思考事情的來龍去脈，挑戰各種圖樣，是另一種成就感的滿足。

EQ管理是我一直努力的方向，工作上的壓力是我一直努力調整的目標，期望這些缺點在歲月累積下會慢慢的達到。

如此的介紹是否記得我了呢？永遠記得喔！

很高興再次參加影像讀書會，期望在這些課程裡能得到一些啟示和感動，以紓解工作上的壓力，得到心靈上的放鬆。再次感謝擁有這片園地，看到人數的增加感到無比的欣慰。

※彩鸞回饋：

愛美本是天性，學習打毛線讓人刮目相看，閱讀的路上有你相伴，倍增信心及勇氣，永遠不忘你的鼓勵和支持。

志工—史蓉芬

感謝我有一位好老公和一位好婆婆，讓我能從容的為大家服務，當然我的三個子女也很配合，總是讓我能無後顧之憂，為大家服務是我的榮幸，只是我初次當志工，或許服務不周到，還請大家海涵。

很高興因為參加影像讀書會認識這麼多幼教界的好朋友，你們都是我的前輩，我要向你們學習的地方還蠻多的，希望你們多多指教，也謝謝大家給我服務的機會。

課程內容老師在上課前已介紹的相當清楚，課程的時間也作了些許的調整，而且這學期來了更多的學員，希望在與大家共同討論當中，獲得更多的想法和對事情的態度及看法。

※彩鸞回饋：

蓉芬真是好太太，每天都笑咪咪的，難怪他能擁有好先生好婆婆好兒女，珍福惜福，人生充滿喜樂。感謝蓉芬為我們付出心力服務，也祝福他早日拿到志工證，服更多務，造更多福氣。

影片管理—莊貴容

　　我是莊貴容，服務於平鎮市佳明幼稚園，很高興有機會參加影像讀書會，分享同學觀賞影片心得，每個人不同的看法、想法、豐富的經驗，讓我感受參加這個讀書會受益無窮，我會好好珍惜大家相聚的時間，也會認真學習，給自己自我成長的機會。

　　我老公很喜歡我來參加這個讀書會，他說這個團體給人很溫馨的感覺，而且他對彩鸞具備充分信心，他說我們如果在他的領導之下，一定能【多讀書，變化氣質】，來到這裡真的很快樂，人生充滿新希望。

> ※彩鸞回饋：
>
> 偶然的相聚，心靈的交流，就這樣成為好朋友，人生的際遇，仿若早有定數，影像讀書會更增友情的芬芳。感謝貴容夜間部同學的稱讚，我一定使出渾身解數，大家一起來讀書、變化氣質，希望不會讓他失望。

最佳司儀—李嘉莉

　　人到了年長之後，最需要四有：「有錢、有閒、有老伴和老友」於是一群力求創新好朋友相伴，一起打氣、互相鼓勵，約定一起成長。更有感於現代的人，空有光鮮亮麗的外表，內在卻貧乏空洞到極點，空虛的心靈實在需要一些精神上的依靠，藉由影像讀書會的陶冶和探討，讓貧瘠的心田，多些文化素養的滋潤；讓自己的內在更柔軟，對生命更尊重，對人事物更用心、更自在。

　　「常保一顆赤子的好奇心」是成長的動力和努力的座右銘。而「放大心胸才能無煩惱，開闊思想方能增德學。」則是自我期許的目標。

※彩鸞回饋：

　　永遠的司儀，赤子的好奇；溫柔的心，體貼的情。嘉莉不但有光鮮亮麗的外表，更有溫柔謙恭的文化素養。

台北市學員—游麗卿

　　首先感謝彩鸞老師的用心，一次一次的讀書會，讓我們收穫不少，尤其我平常不愛看影片的人，一定要把握能讓我學習的機會，一定不能錯過，雖然遠從台北來，路途遙遠，可是趁著能去參加就趕快把握住，機會難得！

　　彩鸞老師的第一本書「沐浴春風」裡面描述她的生活中的點點滴滴，我讀完此書非常喜歡；因為我從小就愛買書，我的嫁妝不是傢俱而是10箱書，當時我哥哥罵我神經病，什麼不好帶卻要帶書。到現在我還是一直有這種現象，進了書店一定不會空手出來，參加影像讀書會除了和同學討論還要寫心得，讓我文筆進步很多，希望在老師的領導之下，有一天我也能自己寫一本書。感謝彩鸞老師她真是我的貴人。

> ※ 彩鸞回饋：
>
> 　認真的女人最美麗，千里迢迢遠從台北來，學習精神可敬可佩。人生有夢，築夢踏實，有一天，夢境就會呈現。

台北縣學員─陳美英

　　參加平鎮社區市民大學的影像讀書會，是偶然的機緣。上過一期之後，發現從中得到很多的生活啟示，更讓自己從觀賞影片以及和同學的心得分享中，得到更多心靈饗宴，使我更樂意不遠千里的從外地（台北、目前在復興鄉代課）驅車前往，希望給自己多一點成長的機會。我希望在本期中自己能夠將自己心得分享給大家，更希望得到大家的建議及指教，使自己越來越有氣質的深入生活的學習中。

> ※彩鶯回饋：
>
> 　　一個機緣，美英來到長興國小，來到影像讀書會，他在幼教及電腦方面的長才，希望可以讓他盡量發揮，為我們做些班刊的設計和創作。透過影像閱讀，一起分享一起成長，學習變得很快樂，來讀書會的路途也變得不那麼遙遠。

復興鄉學員—吳素絲

　　參加讀書會收穫很多，同學相處很融洽，學習很多，也可以讓我們知識更豐富。在人生的道路上，每一個人有不同的機緣和歷練，我很高興能認識這麼多幼教的好朋友，尤其大家對我很支持，給我很大的信心和鼓勵。現在我覺得自己越來越會說話了，感謝老師的課程設計，強迫我們發表心得和感想，鼓勵我發言，所以我們對這個課程真的是感激不盡。

※彩鸞回饋：

聽到范媽媽（素絲）要跟我來參加影像讀書會讓我嚇一大跳，老遠從長興到平興再從平興回長興，是一條漫長的道路，光是路途的時間來回就要花上三小時半，再加上上課時間，來上一趟課要花費半天的時程，可是他真的來了，而且連續上了三期，沒有中斷，真正符合「活到老、學到老」的勤學精神。

※她的廚藝一級棒，自七十九年擔任長興國小廚工到現在，學生畢業時最感謝的是：「謝謝范媽媽煮好吃的飯給我們吃。」回到學校來玩就去找她對她說：「范媽媽我們好想念你煮的飯喔！」她對自己要求很嚴，並為自己煮的飯菜打分數，一定要達九十分以上才會把飯菜端出來，所以打造出他的金字響亮招牌。

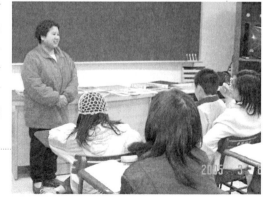

龜山鄉學員—黃傳閱

　　很高興又來參加影像讀書會，我以前不敢而且不會說話，經過彩鸞老師的磨練和訓練，現在已經會說話而且敢說話了，這要謝謝老師的教導。還有各位同學的包容，因為你們不會因為我說錯話而取笑我，讓我信心倍增，終於學會說話和勇敢的表達自己，這學期還請多多指教，謝謝大家。

※彩鸞回饋：

　感謝閱哥的參與，不但負起司機的職務，安全把我們送回家，最重要是還常常煮點心給我們享用，讓我們在欣賞電影及討論心得發表時間，除了心靈的滋潤，更享受美食饗宴。

※閱哥為人豪爽，對朋友講義氣，喜歡邀人喝酒，更喜歡煮【臭豆腐】給大家分享，我在大崗國小附幼擔任園長時與他同事，他煮臭豆腐給幼稚園的小朋友當點心，小朋友回家宣傳，家長對我說：「我要來讀大崗附幼，因為點心吃得很好！」天呀！我不知如何回答？沒說我們老師有愛心教得好，卻說點心吃得好，所以要來讀我們的幼稚園，所以【點心】也是幼稚園招生宣傳好素材，影像讀書會也來打【閱哥臭豆腐】招牌招生，看能否增加參與人數？

桃園市學員—林惠貞

　　不知道為什麼就是這麼喜歡彩鸞，他說要在平鎮市民大學開設社區影像讀書會的課程，我自己雖然還是在元智大學讀書，也知道自己可能無法每週趕來上課，可還是繳了錢報名參加，成為影像讀書會的一員，想不通是什麼理由需要這麼做？或許是被他的熱誠所感動吧。

　　感謝彩鸞老師的帶領，在他的帶領之下大家一起成長，真的是很不錯，可惜我無法每週來上課，這是最大的抱歉，但是我會認真看影片寫心得報告，謝謝大家。

※彩鸞回饋：

喔！感謝惠貞，真是好姊妹，這麼多年了，總是全方位支持我，並且一直默默的贊助鼓勵長興小朋友，讓偏遠山區的小孩體驗到人間溫暖，我將把這份情永遠的銘記在心理，讓愛傳出去，加惠更多的人。

乙級證照學員—鍾美寶

　　認識彩鶯很多年了，他辦的活動我都很喜歡參加，有一次跟他們去宜蘭頭城農場畢業旅行，裝滿一籮筐的歡笑回來，留下美好的記憶。跟著彩鶯老師一起學習成長是一件很快樂的事情，很欣賞彩鶯老師的執著和認真，讓人想偷懶都很難，我想這學期一定會有更豐盈的收穫，祝福大家！

※彩鶯回饋：

要拿到乙級廚師證照是一件相當不簡單的事情，可是美寶做到了，除了在辦學方面有正確的理念，他勇敢的嘗試精研生力湯及有機飲食的精神，讓人佩服，我們也樂得常常有可口衛生的有機美食，犒賞我們學習的辛勞。

有機健康學員—黃美煜

　　很高興能來參加這個讀書會！請多多指教！彩鸞這麼熱心的帶領，相信收穫一定不少。有空歡迎到維多利亞奉茶。泡茶喝咖啡是人生一大享受。

　　維多利亞有一大片的有機農地，種了很多的有機蔬菜，歡迎到維多利亞當「農夫」體驗種田的樂趣。另外，我們幼稚園的小朋友都吃我自己做的「有機小饅頭」，也歡迎大家來品嚐，只要你們來，我一定招待。

> ※彩鸞回饋：
>
> 　美煜是維多利亞幼稚園執行長，在美寶家品嚐有機健康美食時，認識了美煜，她們和寶珠就一起來參加影像讀書會了。雖是初見面，親切的態度卻一見如故，感覺很溫馨。

中壢市學員—吳寶珠

　　總是在大家的號召之下又來參加影像讀書會，好久沒有這麼認真了！覺得自己愈來愈了不起。在彩鶯領導之下，大家一定有好成績。

　　我、美寶和美煜都對美食很有興趣，美寶精研生力湯，美煜專精有機小饅頭和蛋糕，我煮的麻油雞酒超級好吃，有機會一定煮來給大家品嚐。

　　真的好久沒有認真讀書了，來看電影還要寫心得，有一點想給他偷懶，但又被他們號召前來，就勉為其難強迫自己認真讀書了。

※彩鶯回饋：

　　對寶珠印象最深刻的是：若干年前我們在烏來的那魯灣飯店參加北縣市桃竹地區二天一夜的幼教行政研討會，當天晚上桃小的徐璧珠園長和寶珠千里迢迢從桃園來看我們，與我們促膝長談，那星光的閃爍，溫暖的關懷情，永遠留存在心裡。

中央大學學員—張黛雯

　　在桃園縣幼兒福利協會會員大會的聚餐活動裡，認識了彩鷥大姐，就被他的那股熱誠和傻勁所感動，他對讀書會的執著和認真，是大家有目共睹的事實。擋不住他的遊說，於是我就來參加影像讀書會了。

　　透過影片的欣賞和學員的共同討論，相信能讓自己的世界更寬廣，心情更開闊。因為這個豐富的團體每一次的帶領，及每一位充滿睿智的同學。謝謝！

> ※彩鷥回饋：
> 　黛雯是中央大學附設幼稚園園長，也是新一代的領導人，很高興這個課程有年輕人來參與，為我們的團體注入一股新氣象，藉此我們也可以了解更多年輕人的想法和看法。

資訊專長學員—林玉婷

對於影像讀書會充滿好奇與新奇，今晚在老師的解說下也充滿了期待。學習是為了讓生活更美好。

成長是增加了自我肯定的力量，看了課表所安排的課程，充滿著情意與溫馨，相信隨著老師與同學的帶領，將開啟另一扇智慧之門。

※彩鸞回饋：

玉婷也是新一代的領導人，具有資訊教育的專長，協助桃園縣幼兒福利協會各會員建置各園所網站資料，辦理幼教資訊技能講習和訓練，將來可協助我們建置讀書會學習網站。學習的路上不寂寞，因為有一兒一女相伴成長。

美容師學員—黃佳子

　　一次偶然的機會認識了彩鸞老師，他對讀書會的認真和執著經營，讓我很感動。我也很想在自己的店內成立一個讀書會，老師建議我來參加這個課程，所以我就來了。看到這麼多同學，讓我覺得很高興，我想我是來對了。我的工作領域與大家不一樣，我是一位美容師，可以讓大家臉蛋更漂亮，但是如果要讓心靈更漂亮，可能就要靠彩鸞老師的帶領和大家的努力了。謝謝大家！

　　希望參與這個讀書會，讓自己了解讀書會的運作，學成之後也能推展讀書會。

※彩鸞回饋：

一次偶然的機會，我遇見了「禪門居」美容美體的店舖，相當好奇，覺得美容美體的店為什麼稱「禪門居」，這麼有禪義和不可思議？於是我就進去做了一次美容美體的服務，在服務的過程當中，得知佳子老師是學佛的子弟，也想在自己店裡推展讀書會，於是我鼓勵他來參與這個影像讀書會的課程。

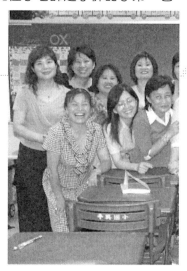

指點迷津學員─吳美貞

　　上一期影像讀書會剛開辦，彩鸞就邀請我來參加，但是因為一直找不到可以搭便車來上學的朋友，所以就無法參加。感謝玉婷來參與這個讀書會，因為這樣我才有辦法來參加，上學期就聽大家說這個讀書會很棒，我一直很想來但苦於無人陪伴，只好作罷！很高興能來參加這個讀書會！相信一定能收穫滿滿。

※彩鸞回饋：

　　有心參與的朋友，因為交通問題無法來上課，也是一樁遺憾的事，還好玉婷來了，美貞終於有車可以搭了，於是就順理成章成為讀書會的一員。美貞雖然不會開車但是很會認路，我都說他可以「指點迷津」，歡迎美貞來參與讀書會，也歡迎為讀書會「指點迷津」。

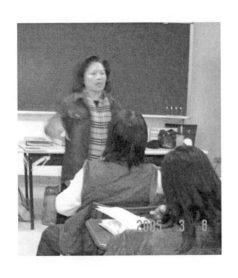

大姊大學員—湯美妹

　　上一年在欣欣幼稚園參加讀書會就覺得很棒，所以這一次又被玲珠逼來參加影像讀書會，我一直在想影像讀書會是怎樣的讀書會，原來是看電影的讀書會，真是太棒了。我已經好久好久沒看電影了，能和大家一起學習感到很高興，不夠要寫心得我比較擔心，我可能不會寫，可不可以不要寫心得只看電影就好。那就更棒了。謝謝大家！

> ※彩鸞回饋：
>
> 不寫心得可以啦！但是大姐大經驗豐富，總是要傳授一些秘笈才可以吧。沒關係，儘管發言，至於寫嗎？我可以代勞或是請麗卿幫忙，心得發表可以是「唱歌」可以是「說話」，形式不拘喔！不要有太大的壓力，不然就不叫「影像讀書會」了。

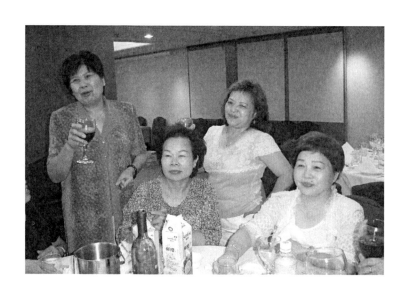

美麗文靜的學員—高麗靜

　　影像讀書會顧名思義看電影又能增長智慧，跟過去的認知完全不同，以前看電影純屬消遣，在這知識爆炸時代，另一種不同層面的學習方式，值得學習，給自己一個期許——課程中認真努力不遲到，結束後學有所成，追隨彩鸞——【出書】。

※彩鸞回饋：

　　不知道麗靜已經當了阿嬤，印象中總是還年輕，怎麼轉眼就升級了。交談是讀書會的本質，出書純屬興趣和喜好，若有興致，大家一起來吧！給自己的生命留下一些記憶和紀錄，也算人生沒有白走一遭。

楊梅鎮學員—陳秀梅

　　我在幼稚園推展讀書會已經行之多年，重點多放在繪本的親子閱讀及家長的成長課題，對於影像讀書會，較少去嚐試，偶而也會放幾部好看的影片欣賞、討論做為讀書會的素材，但是從來沒想過要全部用影像來帶領，我想那應該是一種不同的讀書會方式嘗試，效果可能比閱讀一本書更顯著。所以我就來了。來看一看影像讀書會的魅力，果然是不同凡響，不夠我想這到底是彩鸞的魅力還是電影的魅力，好像粉難分辨喔！

　　非常高興有這樣的機會參與不同類型的讀書會，我一定盡量抽空前來。

※彩鸞回饋：

　　因為讀書會的關係，對秀梅有了更深一層的認識，他透過繪本的閱讀及帶領，深耕親職教育，陪伴他的外籍新娘家長走過艱澀的適應期，為她們打下學習的好基礎，精神可佩。

追戲的帶領人—陳彩鸞

說真格的，我才是要感謝大家的參與，因為有你們的參與，這門影像讀書會才有可能成功開課，我是一個幸運兒，平鎮市大對於我這個只做過一期讀書會帶領人培訓班班長的人就敢委以重任，託付開設「社區影像讀書會」，我覺得很訝異，但是我也很認真的去思考要如何走這一條路？我對於平鎮市大大膽敢用我的勇氣佩服之至，我希望能竭盡所能把課程開得有聲有色，讓更多的人能來參與這門課程，也好回報平鎮市大對我的「慧眼識英雄」。

當然，英雄後面有更多的幕後英雄，那就是非你們莫屬了，感謝七年前我義無反顧的被借調到教育局，才能認識你們，今天「社區影像讀書會」的課程才得以順利開成。套一句我常對大家說的話就是：「先不要去問有沒有機會給你發揮，先問自己如果有一天機會來臨了，我有沒有兩把刷子可以刷？」我不知道自己是否有二把刷子可以刷？不夠大家對我還蠻有信心的，最少我應該有一把刷子，另外一把刷子就靠大家一起來學習和努力吧！我相信在大家的努力之下，想要彙整學習成果為一本書的夢想應該不會太困難，何況平鎮市大給予全力的支持和鼓勵，當有人提供我們舞台時，我們就當努力演出，就讓我們一起認真來看戲、演戲吧！

2005.03.08

好戲開鑼

人生如戲認真演
生旦淨丑隨你扮
戲如人生仔細觀
嚐盡苦辣和甜酸

三五好友圍過來
泡茶喝茶品人生
煮酒划拳論戲碼
快樂逍遙過一生

第一回　真愛奇蹟

史蓉芬 整理

The quest for friendship is the noblest cause of all

導　　演：莎朗史東

演　　員：吉蓮安德森、莎朗史東

分　　級：保護級

類　　別：溫馨勵志

出版年代：1999/9/20

片　　長：101分

得獎紀錄：全球獎最佳女配角、最佳電影主題曲提名

華爾街日報：久違的悸動，真情流露！

紐約時報：溫暖襲身，直達心靈深處！

波士頓全球報：年度最佳煽淚電影！

（一）問題探討

1. 麥克斯永遠都是同學欺負的對象，他有什麼氣質及特質？

2. 凱文是一個怎樣的人？

3. 當他們兩人在一起時發生了很多有趣又好玩的故事，你印象最深（或最感動）的是哪一件？

4. 對照凱文的媽媽和麥克斯的爸爸，這二個角色讓　你得到什麼啟示或感想？

5. 凱文如何發揮智慧漢勇氣救回麥克斯？

6. 我們的生活週遭有這樣的故事嗎？

7. 這部片子讓你想到……。

8. 我的設計題：（設計討論題目）

9. 溫馨感人片段或畫面：（請寫或畫下來）

1. 麥克斯永遠都是同學欺負的對象，他有什麼氣質及特質？

※ 憨厚助人的心懷，協助凱文走出幻想生活，活出充實世界。（貴容）

※ 扶弱除惡的英雄行為。（正芬）

※ 不健全的家庭很容易造成孩子的極端表現，麥克斯的自卑讓他沒有信心面對群眾，幸好他有顆善良的心。（清潮）

※ 正義感、有愛心、扶弱除惡。（美英）

※ 內斂、不善言詞表達、不主動參與、自卑。（瑋庭）

※ 在家暴的陰影環境下長大，還好，有一顆善良的心。（美寶）

※ 自閉、氣質憨厚。（素絲）

※ 封閉、自卑。（黛雯）

※ 自閉和智障。（麗卿）

※ 影片進行開始我們會覺得麥克斯是一位高大但無膽識的小孩，當凱文要他走向水塘時，他一直想後退想和歹徒妥協甚至可以說想投降，還好凱文的堅持，讓他雖然不願意仍然繼續硬著頭皮往前走，最後他們成為制服歹徒的英雄。但是後來真相大白，麥克斯應該是有一個見到父親殺死母親的負擔壓在身上，所以對外不敢言語，在父親綁架他時，他終於把秘密釋放出來，成為一個勇敢有情意的小孩。（彩鷺）

2、凱文是一個怎樣的人？

※ 勇敢面對現實、突破困境、排除萬難，堅守對朋友的情誼之永恆。（貴容）

※ 雖然身體殘障，但生存的意志力和勇敢是正常人所不能比的。（正芬）

※ 由於身體的缺陷，才有機會吸收知識，再加上母愛讓他心智成熟很快。（清朝）

※ 感恩的孩子。（美英）

※ 內心充滿愛，卻活在知識的幻想中。（瑋庭）

※ 心善有智慧心智成熟，勇敢接受命運的挑戰。（美寶）

※ 身體殘障勇敢樂觀的人。（素絲）

※ 聰明、機智、有勇氣。（黛雯）

※ 扶弱除惡。（麗卿）

※ 有智慧、博覽群書、想實現夢想、想有一番作為，但是苦於自己身體的殘疾，無法如願。他一直對麥克斯灌輸一個觀念：兩人合作會有意想不到的好效果，他希望藉著麥克斯的身體和他的頭腦，行走江湖打抱不平，濟弱扶傾。最後他發揮智慧和愛心，救出麥克斯，讓麥克斯走出父親殺人的陰影，走向光明。凱文真是麥克斯的再生之父，因為有凱文，麥克斯得以完成偉大篇章，成就他的人生。（彩鸞）

帶領人—陳彩鸞

3、當他們兩人在一起時發生了很多有趣又好玩的故事,你印象最深(或最感動)的是哪一件?

※ 第一是體育課投籃的情景。另外是麥克斯被父親架走,凱文去就他的那一幕,凱文因為聰明才智,靈機反應敏捷,才能救友脫離困境。(貴容)

※ 投籃那幕情景,有互補的效果。最感動的是麥克斯不見了,凱文不顧一切忘了自己的殘缺去拯救他。(正芬)

※ 撿回皮包後,被逼急了,激發他的勇氣做了正義的行為。(清潮)

※ 麥克斯一直活在恨的世界裡,沒把智慧發揮出來,凱文的死讓他放下仇恨,最後他絕得自己是有思想有頭腦的人。最感動是媽媽雖然很難過,還要安慰周邊關心他的人。

※ 凱文不顧自己的安危,冒險救友的驚險過程。(瑋庭)

※ 麥克斯和凱文合作打籃球得分那一幕。最感動的是麥克斯失蹤,凱文排除萬難追蹤,以智取勝。(美寶)

※ 二人在一起合作把籃球投進去得分時。(素絲)

※ 涉水逃離危險,卻深陷泥沼中,感動於麥克斯對凱文的信任。(黛雯)

※ 去救美女;和少年隊相罵,後來被追到河裡;凱文去救他的好友麥克斯,友誼情深。(麗卿)

4、對照凱文的媽媽和麥克斯的爸爸,這二個角色讓你得到什麼啟示或感想?

※ 凱文的媽媽對凱文的教育方式、情感的表達深藏內心。麥克斯的爸爸讓孩子的心理一直存在著殺人的陰影,讓

麥克私有恐懼感，心靈受創無法撫平。（貴容）

※ 凱文的媽媽用盡愛心陪伴他勇敢走下去，麥克斯的爸爸卻不斷的在傷害他，似乎有違背常理之感覺。（正芬）

※ 人類和動物一樣，母愛總是最偉大的。男人會為了事業找藉口，公獅旁邊總是一大群母獅，甚至會殺了小公獅。（清潮）

※ 愛與教育可教育兩個相反的孩子。

※ 在愛與關懷中成長，孩子處處懂得幫助他人。（瑋庭）

※ 凱文媽媽對凱文的殘障感到內疚，無時無刻的關心及呵護，但麥克斯的父親為了解脫自己的罪惡，竟然綁架自己的兒子，以有私的心對待。（美寶）

※ 一個慈母心，沒有回報仍然願意付出；麥克斯的爸爸讓孩子沒有健全發展的家庭環境。（素絲）

※ 父母的愛有不一樣的表達，凱文之母全心的愛與教育凱文；麥克斯之父卻自私的擄走自己的孩子，只為了自己的私心。（黛雯）

※ 凱文的媽媽能接受自己的孩子身體殘障，不怕別人笑，勇敢生活下去；麥克斯的爸爸做錯事不承認，還要孩子相信他沒殺人。（麗卿）

5、凱文如何發揮智慧和勇氣救回麥克斯？

※ 利用聰明才智聯絡警察，應對現場麥克斯父親，讓麥克斯脫逃。（貴容）

※ 利用辣椒醬做成噴槍嚇嚇麥克斯的爸爸；利用車上掉下來的鐵板當滑雪板，柺杖當滑雪桿，形成雪橇去救回麥克斯。（正芬）

※ 闡述騎士的精神，讓麥克斯在一次一次的事件中建立信心。（清潮）

※ 很勇敢、冷靜思考，可發揮的力量無限。

※ 英勇的騎士，做好決定只能勇往直前展現騎士的精神。（瑋庭）

※ 以偵探的方式冷靜思考，大膽求證。（美寶）

※ 有聰明、冷靜頭腦，不怕身體殘障。（素絲）

※ 巧妙的尋找蛛絲馬跡追兇，並不畏路途遙遠及身體的殘障去救人。運用簡單材料做成擊凶武器，保護自己！（黛雯）

※ 憑著智慧不顧自己是跛腳，開著車子去救麥克斯，雖然中途經過很多難關，還是被他克服到達目的地，還請小女生打電話給警察，最後麥克斯的爸爸被警察抓走了。（麗卿）

6、我們的生活週遭有這樣的故事嗎？

※ 報紙有時會有類似事件出現。（貴容）

※ 在我們的生活週遭比比皆是，尤其在國小階段，因為不懂事會說出或做出幼稚的行為傷害對方，出了社會尋找工作階段也會受到歧視。（正芬）

※ 媒體的報導表示電影中的情節一定就會在社會中發生，所以培養尊重他人的觀念，我覺得很重要。（清潮）

※ 家裡有生病的孩子，父母親是非常辛苦的，在文明的社會裡，很多類似這樣的故事。

※ 應該有，一時之間難以例舉。（瑋庭）

※ 很少ㄟ！現在的人大多自掃門前雪，互信互諒的人也不

多見。（黛雯）

※ 有，如伊甸基金會劉俠女士。（麗卿）

7、這部片子讓你想到……。

※ 友誼情深，知己難尋。分離永隔的難過。（貴容）

※ 弱勢族群的無助和無奈。孩子對父母行為無法做糾正時的無奈，所以不是父母就可以為所欲為。（正芬）

※ 人生就像一本空的書，內容是什麼，完全掌握在你自己。（清潮）

※ 健康的身體是很重要，還有一個正常的家庭。

※ 真情感動天，卻也改變不了已成的事實，凱文去世。（瑋庭）

※ 生命的可貴，要懂得去運用珍惜，生命不在乎長久，若能抓住剎那，永恆值得回憶，是最可貴的。（美寶）

※ 真愛克服一切，也可以爆發一切力量。（素絲）

※「不離不棄」的情感是世上最難得的「真愛」，而這樣的愛是要有多深的福分才能得到的啊！（黛雯）

※ 身心障礙及特殊的孩子，不要用奇異的眼光去看他們，他們都有其潛在能力，應該要幫助他們讓他們發揮所長，活的更快樂。（麗卿）

8、我的設計題：（設計討論題目）

※ 被綁架的時候你應該如何反應解決困境？（貴容）

※ 如果你是凱文，你會那麼勇敢又有智慧的去付出嗎？（正芬）

※ 凱文的離去帶給了Max莫大的衝擊，以你的看法分享

Max在往後的日子裡獲得哪些成長？（瑋庭）

※ 奇蹟是麥克斯成為作家。（美寶）

※ 如果你是凱文的媽媽，看到凱文自己去救友，會有什麼表現？（黛雯）

※ 如果你有一個身心障礙的孩子，常常被人嘲笑，你如何去面對？（麗卿）

> 不要小看自己，人有無限潛能。

（二）氣質影響人的一生（從出生的第一天開始）
（陳彩鸞 選自網路）

　　對於「氣質」仔細而有系統的研究，是從西元一九五六年由美國紐約大學一批兒童發展學家開始的，他們從行為科學立場，對一群嬰幼兒做了長期追蹤觀察研究後，發現「氣質」是天生的一種「行為方式」。孩子有如下九種先天氣質：

1. **活動量**

　　指寶寶一天活動中，所表現的動作節奏快慢與活動頻率多寡。活動量無關個性的活潑，而與自身的創造力、生理性有關。通常活動量大的寶寶所需的睡眠時間較少，活動量小的寶寶所需的睡眠時間較長。

2. **規律性**

　　指寶寶的生理機能如睡眠時間、食量、排泄的規律性。如果寶寶睡覺，起床、大小便、肚子餓……都很準時，就是規律性強的孩子；反之，如果飲食生活不定時、定量，就是規律性差的孩子。

3. **趨避性**

　　是指當孩子第一次面對新事物，包括人、物或環境時所表現出來的反應。比如給孩子一種新的食物，有的孩子就會儘量把食物吐出來不接受，而有的孩子則會吃下去，而且還會露出高興的樣子來；又比如看到陌生人，有的孩子就會笑眯眯的，有的就會躲起來甚至哇哇大哭，這就是孩子的趨避性。趨避性主動的寶寶通常較勇於嘗試，能夠主動學習新事物、適應新環境。

4. 適應性

指寶寶適應新的人事物、情況、環境的難易程度與時間的長短。趨避性是直接的反應,而適應性則是自我調整後的反應。適應性高的孩子可以很快、很輕鬆地學習、接受陌生事物,能從容應付突發狀況;而適應性低的孩子則需要花比較長的時間去接受新事物,否則常會顯現退避行為。

5. 堅持度

指寶寶正在或想要做事情時,如果遇到困難、阻礙、挫折的話,繼續進行原活動的態度。堅持度高的寶寶遇到困難時,會想辦法克服,相對的個性就比較固執;堅持度低的寶寶遇到困難可能很快就放棄,但是個性通常較隨和。堅持度高的孩子,當想要某樣東西時就會表現出非要不可的行為;堅持度低的孩子只要哄一哄,稍稍轉移一下其注意力,往往就可以改變他的意願。

6. 注意力分散度

指寶寶是否容易受到外界刺激干擾,而改變他原來進行的活動。注意力分散度與堅持度在某種程度上也互有關聯,注意力分散度低的寶寶則不容易分心,可以很快達到學習目的。

7. 情緒本質

指寶寶快樂和不快樂、友善和不友善、勇敢和害怕等正負向情緒的表現比例。情緒本質正向的孩子經常笑咪咪的,容易結交朋友,態度積極而生活快樂;情緒本質偏向負向的孩子則多愁善感或是愛鬧彆扭,使人較不喜歡與其親近。

8. **反應閾**

指可以引起寶寶反應的刺激量，包括視、聽、味、嗅、觸覺、社會覺等。反應閾是內顯的現象，反應閾低的寶寶只要一點點刺激，就會感到不舒服，譬如洗澡水的溫度稍高或稍低，他就會排斥，抱的姿勢稍微不對勁，就號啕大哭；反應閾高的寶寶則對刺激較不敏感，尿布裏有大便，奶粉換一種廠牌，他都可以接受。反應閾低的孩子，有時一看父母的臉色，就知道自己惹父母生氣了。

9. **反應強度**

指寶寶對內在、外在刺激產生反應的激烈程度。反應強度是一種外顯的現象，反應強度高的寶寶，他的喜怒哀樂情緒及需求較容易被人察覺。反應強度低的寶寶因為外顯出來的資訊太微弱，容易被人忽視他的反應與需求；有時候會面無表情，或私下嘀咕著，令人猜不透他的想法和情緒反應。

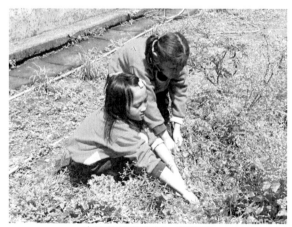

專注的拔草也是一種學習

（三）關心特殊兒童─真愛奇蹟心得分享（游麗卿 94.3.29）

感想

　　欣賞完了「真愛奇蹟」感觸最深是主角凱文雖然是一位身心障礙的孩子，可是卻是一位聰明過人的孩子，和他的鄰居麥克斯成為好朋友；麥克斯是一位自閉症又有學習障礙的孩子，他們倆互相用自己的優點而成為截長補短的摯友。最後凱文死了以後，麥克斯開智慧終於完成他和凱文交往這段時間的友誼回憶。使我們想到現今的社會特殊的孩子如此多，很多父母為孩子的付出是如此辛苦；願大家共同努力位這些特殊的孩子們努力，輔導他們使他們也能在這社會有生存的空間。

溫馨感人片段

　　凱文為了就朋友麥克斯，不顧自己是一位身心障礙的孩子，最後靠著智慧和毅力救了他的好朋友；可是最後他雖然離開人間、他們倆的這份真情，永難忘懷。

麗卿上課分享情形

第二回　用腳飛翔的女孩

史蓉芬　整理

中文主標題：用腳飛翔的女孩

副標題：無臂單腳的奮鬥奇蹟

書籍作者：蓮娜瑪莉亞 Lean Maria

書籍編譯者：劉芳助

出版單位：傳神

出版年月：2001/03

版次：初版

> 用腳飛翔的女孩，一生下來就沒手蓮那瑪麗亞真實故事
> 一個充滿希望與奇蹟的故事。

（一）內容簡介（摘自網路）

　　蓮娜瑪莉亞，一九六八年出生於瑞典，她一出生時便沒有雙手，且左腳只有右腳的一半長，左腳踝幾乎是垂直的掛在大腿邊，如此重度殘障的她卻舞出了生命的光彩；她在三歲時開始學游泳，十五歲進入瑞典國家游泳代表隊，十八歲參加世界冠軍盃比賽打破世界紀錄，並以蝶式勇奪多項金牌，她不但在體育方面擁有如此傲人的成績，在生活中她不但能刺繡、縫洋裝、打毛衣及烹飪，更在十九歲時拿到汽車駕照，而現職為一個專業巡迴演唱家，她的能力、才華不但和一般人不相上下，甚至更超越我們一般人。

> 每個人都是自己的命運建築師。

（二）問題探討

1. 蓮娜瑪莉亞她能活的如此樂觀積極向上，原因除了她有堅定的信仰，還有愛她的父母親，想想當我們遇上一位肢體殘障的小孩，該怎麼從小教育他，讓他真正在「愛中成長」，培養健全的人格呢？

2. 我的設計題：

3. 溫馨感人片段或畫面：（請寫下來）

1、蓮娜瑪莉亞她能活的如此樂觀積極向上，原因除了她有堅定的信仰，還有愛她的父母親，想想當我們遇上一位肢體殘障的小孩，該怎麼從小教育他，讓他真正在「愛中成長」，培養健全的人格呢？

※ 信仰吧！從信仰中出發，認識真善美再導以正確的思想觀念。所謂「天生我才必有用」，每個人皆有應盡的責任義務是不能逃脫的。

※ 將他視為正常的孩子，與一般孩子一起學習。給他最大之支持，不論是生活上或精神上。給他一個接受他愛他的大環境，增設無障礙的空間設施。一個正確的宗教信仰，對身障的人是絕對重要。（芳美）

※ 教育肢體殘障兒，就是給他信心，不管他做的好與不好；鼓勵他去做訓練他獨立，凡事靠著自己，要有樂觀的人生，不是自艾自怨；父母的角色及環境非常重要。尤其是有缺陷的孩子更應該受到肯定。（麗卿）

※ 如果遇上肢體殘障的孩子，我們要讓他有信心，當他碰到困難協助他解決困難，鼓勵他，讓他對自己產生信心。（貴容）

※ 在心理上讓他覺得和其他小孩是平等的，尊重他的需要，但不要縱容。多陪他去看看其他殘障人士的成長，讓他知道請求別人幫忙並不表示自卑。（清潮）

2、我的設計題：

※ 如果你是劇中主角，你會如何營造自己的未來？

※ 綁起一隻手臂，用單手活動20分鐘，再與人分享感受。（芳美）

※ 矇起雙眼，在桌上塗果醬土司吃，分享感受。（芳美）

※ 如何面對身體殘障的人及人生的舞台？（麗卿）

※ 用一天的時間體驗殘障生活，然後將感想寫下來。（貴容）

3、溫馨感人片段或畫面：（請寫下來）

※ 他的笑容及行動，讓人覺得他只是平實的生活，並不需要別人特殊的關懷。快樂的感覺不在於有沒有雙手，而是有沒有愛，值得吾人好好的深思。（黛雯）

※ 沒有手用腳去做很多事，吃飯——等等，有能用腳打毛線，我們常說雙手並用，而蓮娜瑪莉亞是雙腳並用的人。（美煜）

※ 雖然與眾不同，可是他比我們更偉大，因為他用腳生活。（麗卿）

※ 用腳亨煮食物、打毛衣、駕駛。婚禮的現場。父母對他的慈愛眼神。（寶珠）

※ 他樂觀開朗、不怨天尤人、有自信。（玲珠）

※ 父母接納及分享蓮娜成長過程的辛酸。用腳開車、彈

琴、煮飯、勾織毛線——生活能力如同常人。投入的唱聖歌情景，好像上天派下人間的天使，讓世人懂得要知足、感恩、惜福。（芳美）

※ 省思——蓮娜瑪麗亞如果在台灣，會是什麼情形？生命要如何活的精彩？（芳美）

※ 蓮那瑪麗亞雖然沒有雙手卻能克服困難，用雙腳代替雙手，平常人無法想像。最感人之處在於他說他生活在愛的懷抱中。父母為他付出那麼多的愛，並不因為它殘障而放棄他，他竟能用雙腳開車、織毛衣、煮飯菜、購物，平常家務事都能自己處理的那麼好。甚至工作室中操作電腦、彈琴，都能克服沒手的困境，以腳來代替練習，真是讓我欽佩，更覺得我們要去對自己的孩子付出更多的愛去培養健全的人格發展，因為孩子的能力是環境磨練出來的。（貴容）

愛人者人恆愛之

讀書會討論情形

· 心情點播 ·

痛苦與人分享，痛苦減半；
歡樂與人分享，歡樂加倍。

☆　☆　☆

給他希望，他就如你所願。

☆　☆　☆

夢想，讓不可能成可能。

（三）身心障礙者出書、展現對生命的熱度（陳彩鸞 摘自網路）

中央社 2005-11-04 10:19

（中央社記者陳蓉台北四日電）「今天真是樂透了」、「生命在唱歌」兩本新書今天推出；都是以身心障礙朋友殘而不廢的故事為主，其中「今天真是樂透了」主要介紹公益彩券經銷商；「生命在唱歌」則以十五位獲今年台北富邦銀行公益慈善基金身心障礙才藝獎得主故事為內容，介紹他們克服障礙，勇敢展現自己才藝的精神。

許多身心障礙朋友雖然有著缺憾或不便，卻殘而不廢，也從未把自己當作弱勢族群，他們依然努力工作，勤奮過人生，讓每天都是「樂透」了的好日子。

「今天真是樂透了」新書就是敘述這十五位公益彩券經銷商，願意跨越自身障礙，以樂觀的處世態度創造自己不同於人的生命熱度，他們去改造命運，戰勝宿命，成為自己的生命工程師。

「生命在歌唱」記錄十五位為藝術而犧牲奉獻的身心障礙勇者，這些富才華的身心障礙朋友，勇敢的表現出自己傑出的才藝，其中有看不見的攝影師，摸琴譜的演奏家；有人即使口不能言，生命也會找到歌唱的方法，這些人的勇氣和智慧是社會中正面樂觀的重要力量。

※彩鷺回饋：

莎士比亞如是說：「危困可以考驗一個人的精神，安態的境遇任何平凡的人都能應付；風平浪靜的海面，所有的船隻都可以並驅競勝；但當命運的鐵掌擊中要害時，卻只有大智大勇的人方能泰然處之。」這個社會有很多殘而不廢的故事，發生在我們身邊，只要我們細細留意，都能從他們的奮鬥故事中得到若干啟示和啟發。當他們失去所有的支撐和依靠時，他們仍能勇敢的往前走，我們是否更該振奮精神，努力開創自己的前途呢。

第三回　人間有情天 The Son's Room

鍾美寶 整理

當你失去摯愛 你怎麼辦？另一份幸福會來嗎？

（一）劇情簡介（摘自網路）

　　心理醫師喬凡尼一家四口，居住在義大利北部美麗的濱海城市，他和妻子寶拉，以及一對心理醫師喬凡尼一家四口，居住在義大利北部美麗的濱海城市，他和妻子寶拉，以及一對正值青春年華的兒女，長女愛琳和愛子安德烈，家庭生活和樂融融、溫馨甜蜜。每天，喬凡尼的病人在諮詢室裡向他傾吐各式光怪陸離的病情，對比他們強烈的狂想偏執，喬凡尼更能感受到平安喜樂的幸福。然而，某個星期天的早晨，喬凡尼意外接獲噩耗，原來兒子安德烈在和朋友潛水時驚傳惡耗。他永遠不會回來，而喬凡尼承諾和他一起晨跑的約定，也永遠無法實現。失去安德烈後，喬凡尼一家幾乎無法從打擊中復原，成員哀痛至極。此時，他們收到一封神祕女孩寫給安德烈的信，為原先死氣沉沉的家庭重新帶來生機…

花兒帶來生機

（二）2001 下半年度院線短評（摘自網路）

人間有情天（The Son's Room）★★★當我得知「人間有情天」是坎城影展金棕櫚獎影片時，我簡直難以相信，因為它是如此的平易近人，不像是一部擁有高度企圖心的電影，沒有深沉思考的議題，沒有結構緊密前後呼應的劇本，只是從最寫實的角度細寫一個家庭成員彼此間的互動，從而勾起觀眾共鳴，事件主題是發生在兒子潛水意外身亡起，一家人的生活產生了劇變，並不運用俗濫煽情的方式呈現，而是讓觀眾漸漸進入角色心境中查覺轉變，例如身為精神分析師的父親一向必須將情緒置之度外理性分析病患癥結，但當噩耗發生在自己身上時，他才發現自己無法再如此「冷眼旁觀」下去。本片故事高潮不成為集中焦點的工具，將所有的故事適宜安排在時間線性上，我們得以清楚看見家庭巨變前後的轉變，設身處地投入情感，而發現情感是全球共通的語言，結局部分則提示出一切尋求解脫的手段都不如內心真正釋懷來的重要，運用此開放式的結局，也維持住整部電影寫實的基調。

（三）問題探討（94.04.12）

1. 醫生喬凡尼每天聽著病人的傾訴，總是能以客觀的態度面對，並為他們提出解決之道，但是當他的小孩離開人間之後，他無法勝任他的工作，他幾乎崩潰，在日常生活當中，我們也常有類似的經驗，你有嗎？

2. 一個陌生的女孩真能為這個家庭帶來歡笑和幸福嗎？

3. 當你失去摯愛，你會怎樣？你有這樣的經驗嗎？

4. 片中的爸爸一直自責因為沒如期陪孩子跑步，所以孩子發生了意外，他是一個心理醫生，他也無法逃脫這樣的想法，你覺得呢？

5. 醫生認為他如果沒有去看病人，他的小孩就不會跟同學去玩，也就不會生發生意外，所以他不諒解這個病人也無法服務這個病人，你覺得呢！

6. 我的設計題：（設計討論題目）

7. 溫馨感人片段或畫面：（請寫或畫下來）

1、醫生喬凡尼每天聽著病人的傾訴，總是能以客觀的態度面對，並為他們提出解決之道，但是當他的小孩離開人間之後，他無法勝任他的工作，他幾乎崩潰，在生活當中，我們也常有類似的經驗，你有嗎？

※ 日常生活中雖沒有經驗，但以本人的個性，會像片中爸爸一樣的思念，會用工作來讓自己分心，讓時間一點一滴的沖淡，以一個父親要承受這樣的衝擊是很難做到的。（正芬）

※ 有——開幼稚園失敗時，還好，感謝我的週遭朋友，他們鼓勵我接受我丟出去的垃圾，讓我走出陰霾。（麗卿）

2、陌生的女孩真能為這個家庭帶來歡笑和幸福嗎？

※ 陌生女孩的出現，讓這個家庭了解到如何去面對事實，女孩帶來了男伴自助旅行，讓這個家庭打開心胸，放開了心情。也是另一種啟發。（佳子）

※ 因為女孩是他兒子的朋友，所以他們把對兒子的思念轉化成愛，也因為如此，他們的家庭應該會重拾歡笑和幸福。（清潮）

※ 當陌生的女孩踏入他家中，帶來他孩子給予的照片，彷彿自己的孩子喜歡的，自己也投入愛其所愛，尤其夜晚送他們去坐車，整車的人表情各不相同，也把歡笑帶給每個人。（貴容）

3、當你失去摯愛，你會怎樣？你有這樣的經驗嗎？

※ 當失去摯愛時我會很難過，或許我也會像片中的爸爸一樣需要一段時間的調適，甚至會失魂落魄，療傷期需要長一點。（正芬）

※ 非常傷心和悲痛，尤其自己最親近的人，像我的奶奶及父親過世時，那種刻骨銘心的感覺。（麗卿）

4、片中的爸爸一直自責因為沒如期陪孩子跑步，所以孩子發生了意外，他是一個心理醫生，他也無法逃脫這樣的想法，你覺得呢？

※ 每個人都不是聖人，只要是人都是有血有淚，不因職業高低或貧富而有所不同。天有不測風雲，人有旦夕禍福，片中爸爸的自責內疚是他一生的痛（正芬）

※ 我覺得身為父母的心情，孩子是自己的一部分，當執著

工作而失去所愛無法挽回，心中的自則無法擺脫，總認為他若有陪他跑步他就不會去潛水也不可能失去孩子。（貴容）

※ 每個人都需要心裡醫生，包括醫生自己。事情發生了，勇於面對。至於如何釋懷，則須自己平實培養一些觀念及方法。（清潮）

※ 我覺得這是可以理解的，但是他選擇去面對問題，尋找釋放的出口是值得學習的。（瑋庭）

※ 因為原先的計畫為這個病人而取消，正巧孩子發生了意外，雖然它是心理醫生，當然也無法跳脫這樣的陰影，他是一個人，當然無法逃脫失去摯愛時的痛苦。

※ 這是人之常情，因為那就是所謂的親情，要學會放下和面對現實需要經過一段時間。（麗卿）

5、醫生認為他如果沒有去看病人，他的小孩就不會跟同學去玩，也就不會發生意外，所以他不諒解這個病人也無法服務這個病人，你覺得呢！

※ 不怨天尤人這是很難做到，尤其發生在自己身上。（清潮）

※ 有一首歌，歌詞中有一句話是這樣唱的：「得先學會割捨，才能去愛」，所以大家都應該學習喔！（瑋庭）

※ 這是正常的現象，人往往會在事情發生時自責自己，往往想當時如果怎樣就不會這樣，事情發生了再自責於事無補，不如收拾起悲傷的心，重新面對。（麗卿）

6、我的設計題：

※ 如果碰到片中這種遭遇，你會用什麼方式來調整自己？
（正芬）

※ 當你失意絕望的當下如何平復傷痛的心？（瑋庭）

※ 當你失去所愛的人時如何面對？（麗卿）

在命運的顛沛中最容易看出一個人的氣節

大地滋養萬物，萬物生生不息，
師法自然，萬物皆有情，
尊重包容，生命更歡喜。

（四）珍惜擁有—「人間有情天」心得分享（游麗卿 94.04.12）

當您的家人中，有人忽然離您而去；那段時間如何去釋懷心中的不捨真的很不容易做到。就像劇中所發生的事情一樣，劇中的父親是一位心理醫生，當他的兒子有一天去潛水而沒有回來離開人間。那段時間他一直自責自己，雖然他是一位心理醫生，平常幫助那麼多病人，聽他們傾訴自己生活中不能解決的事情，如果自己碰到了事情卻沒有辦法去解決；他用盡了各種方式想忘掉失去兒子的痛苦，最後還是不行，只好放棄當醫生的職業。

此影片給我們省思就是平常就要珍惜您所擁有的一切，不要等到失去了想追回、自責自己都已經來不及了。還有人生無常，把握當下很重要，俗話說：「平安就是福」因為生命、親情、友情都是用金錢買不到的。

（五）學習情緒管理—「人間有情天」觀後感（劉芳美）

　　當面對親人遽逝的哀痛事件時，你會有甚麼合理的情緒反應？你如何尋求心理調適呢？在「人間有情天」這部影片或許給你一些啟示。

　　片中的心理醫生，專業是輔導情緒壓力或心理障礙的患者，他要求患者要冷靜、要勇於面對，但當自己碰到了重大心理衝擊，成為當事者時，才了解自己也是無法「冷眼旁觀」的。面對愛子的意外身亡，他的否認、質疑、哀傷、自責等心理反應的出現，其實就是我們面對重大壓力事件時正常的過程。調適好的人會隨時間很快的渡過；但若調適能力低的人，恢復的時間過久，可能就會引發偏激、焦慮、憂鬱等精神疾病的發生。

　　影片中出現許多抒壓的方式，譬如：慢跑、打球等運動、聽音樂、甚至信仰，都是我們在面對壓力時可以去試試看的。

　　心理醫生一家人，在兒子遽逝後，不斷懷念，尋求有關愛兒的一切事物，始終沉於哀傷的情緒中，直到他們收到一位女孩寫給愛兒的信，才讓他們家庭重燃生機。因這女孩的來訪，他們把對兒子的愛合理的轉移，熱心地幫助她，全家人好像陪著兒子做了一件圓滿的事，讓心靈的哀痛得到了紓解。

　　人活在世上，遭遇壓力、困難在所難免，所以都應該有良好的情緒調適能力，學習勇敢面對自己的情緒，找到紓壓的管道，必能走出陰霾，再次尋到快樂歡笑的人生。

（六）給最敬愛的爸爸（廖崑山）的一封信（廖婉均、素伶）

我們最敬愛的爸爸：

您是我們心目中最偉大、最值得尊敬的爸爸。

我們在小的時候，就在您用著您雙手打造出的溫暖家庭中長大，您用著您一生中的打拼和付出，給我們在無憂無慮的日子中生活，每次只要我們在外面受到委屈及困難，您總是對我們說（沒關係，跌倒了，就是要再爬起來）做人就是要勇敢，每一次您對我們的鼓勵，給我們無限的信心和勇氣。

您對我們的照顧與疼愛不是簡單的幾句話就講得完。

人在說：「樹欲靜而風不止，子欲養而親不待。」在您完成栽培、養育我們的同時，您付出您最珍貴的健康，當我們要付出、報答您的時候，時間卻是這麼的短。記得您再次進住慈濟的那一個早上，我們陪著您在急診室等候病床時，坐在慈濟醫院的花園裡有說有笑，您還說要用日語來學講英文，您有「活到老、學到老」的精神。人說父母在做孩兒在看，不只在看還在學習，您是一個好爸爸，在您身上我們學到做人要正直跟勤儉、做事要努力打拼，事情千萬不通胡亂做。

爸爸，我們要告訴您，您成功啦！您的兒子大小，大家都真乖巧真孝順，今天您已經完成您好爸爸、好丈夫的任務，相信佛祖疼好人，我們相信佛祖接引您坐著蓮花上西方極樂世界，您已經成仙，但是我們的心永遠攏會跟您做伙，您一生中的最愛，也是我們的阿母，我們一定會盡我們的孝心照顧阿母，您也要賜給她最大的勇氣喔！

爸…！我們感恩您，感恩您的照顧與栽培！

爸……！我們愛您，愛您用心給阮疼愛！

　　爸………！我們祝福您～坐著蓮花跟著佛祖的腳步到西方極樂世界

　　爸………！我們要大聲跟您說：「阿爸！我們永遠！永遠！永遠！都愛您……」

<div align="right">女兒 婉均 素伶 弔唁 2005.09.04（農曆08.01）</div>

※彩鸞回饋：

　　九月四日上午去參加伯父的告別式，聆聽婉均與素伶這封情淚交織感人的信，想起伯父對我們的照顧與關心，淚眼模糊，雖然我不是他的親生女兒，卻感受到猶如父親的關懷之情。伯父胃開刀住在新店慈濟醫院時，適逢我也在那看病，探望他時他雖癯瘦仍感覺精神很好，沒想到自己一忙，忘了再去探望，就接到婉均告知伯父往生的信息，不捨之情油然而生。

　　伯父一生克勤克簡拉拔兒女長大，營造溫馨家庭，子女事業有成家庭美滿，對伯母體貼疼惜，展現為人父、為人夫的模範榜樣，讓人敬佩和景仰。

　　此文徵得婉均與素伶同意，收錄在「人間有晴天」的文章裡，做為對伯父的敬佩和懷念，我們也將繼續發揚伯父愛家愛子女情操，做好自己貢獻社會，以慰伯父在天之靈。

第四回　阿嬤的戀歌

陳彩鶯　整理

Love Ballads Of Grandmothers

時　間：94年4月29日星期五

地　點：平鎮市婦幼館

主持人：江連居　教師

主講人：李靖惠

與談人：張文淮醫師

　　　　陳彩鶯—社區影像讀書會帶領人

（一）故事大綱（摘自網路）

　　因為外婆、外公相繼住進安養院，多年來作者有機會深入安養院的空間，像一個孫女親近一些阿嬤，聆聽寂寞芳心，並發現許多動人的生命故事。特別是作者認識了經常唱起七言詞的許鴛鴦阿嬤，以及她的女兒、孫女、曾孫女，進而走入她們的愛情、婚姻與家庭故事。

　　封閉的安養院裡緩緩吟唱著古老的歌謠，展現阿嬤動人的幽默與智慧，也牽動一個家族四代女性交織其中的愛戀關係。影片流露情竇初開的少女對愛情、婚姻的憧憬，而經歷婚姻生活的上一代，卻不禁問起「人到底要選擇什麼樣的婚姻呢？」

　　在愛情與麵包、心靈與肉體、理性與感性之間，兩性欲求存在的差異又如何被理解與滿足呢？影片呈現台灣社會婚姻樣貌的縮影，不同世代女性對愛情、婚姻的追尋，以及她們彼此之間濃密的情感與矛盾之情。

（二）女性在婚姻中的角色（陳彩鸞）

影片中的三代女性都遭逢不幸福的婚姻，阿嬤是人家的細姨、靜妹憑媒妁之言結婚碰到大男人、麗月自由戀愛最後以離婚收場，歷經三代不同的時空背景，卻造就了同樣的女性印象—為了兒女、家庭拋棄自己幸福，無怨無悔付出的堅強女性。「家」如果是只有丈夫與妻子，似乎很單薄，隨時有被摧毀的可能，幸好家還有其他的人—祖父母、父母、兒女、孫子、孫女等…這麼多角色最後畫分成「男性」與「女性」。

在傳統農業社會裡男主外女主內的觀念深植人心，多一個人手就多一份生產的力量，所以「一夫多妻」成為男人娶細姨的藉口，細姨不是與大媽分享男人的體貼和溫柔，而是分攤家庭的粗重工作，淪為「奴才」的代名詞，這樣的女性在婚姻中有何幸福可言？如何在夾縫裡追求自己的幸福？許鴛鴦樂觀面對人生的態度，也許就是一個很好的例子。

靜妹的時代，男人不再流行娶細姨，但是女性要伺候一個茶來伸手飯來張口的大男人丈夫，也是挺累的，更何況還有母親和子女要照顧，但是女性都撐過來了，因為不捨年老的母親和嗷嗷待哺的幼子，女性的堅強在這裡顯現無遺。幸福不是存在於夫妻的恩愛而是在整個家庭的和諧和美滿，靜妹他做到了。

麗月在自由戀愛的婚姻中勉強維持了十數年，最後以「離婚」收場，受到歡迎接納回到原生家庭，將自己的心力奉獻在照顧阿嬤身上，歷經了兩性甜蜜的戀愛和不幸的婚姻生活，幸福對麗月來說，可能就是全心全意的照顧阿嬤吧！

透過影片的欣賞討論和分享，期待更多的人省思兩性在婚姻、家庭生活中的重要性，不是要強調女性的堅強，而是希望

更多的男性了解女性，給予女性更多的關懷和疼惜，也期望女性
「愛別人更要愛自己」在家庭生活和婚姻生活中得到幸福。

（三）經營美好生活─「阿嬤的戀歌」觀後感（劉芳美）

「阿嬤的戀歌」呈現了一個家族中四個不同世代的女性，對於自身生活的看法與選擇，也道出她們對愛情婚姻的追尋與無奈。

住在安養院的阿嬤〈第一代〉，接續的吟唱著古老的歌謠，唱出身在古老傳統時代，她為人細姨的心聲，對婚姻愛情的無奈，一切心頭自知，聽了讓人感動她的幽默與豁達！

第二代陳靜妹，是女性意識未抬頭的時代，婚姻只是一種依附行為，女人不能有太多的自我，必須堅強的犧牲自己求家庭的和諧。

第三代鄭麗月，自由戀愛的時代，她選擇自己的婚姻，但因生活上各方面的隔閡，卻也走上離婚之途，從她釋懷的話語中，讓人無限感傷與同情！

第四代是鄭麗月兩個正值青春期的女兒，生活在單親家庭中，發表了一篇對愛情的憧憬與未來擇偶的條件想法，她們的理想婚姻，是可以自己掌控的。也顯現女性意識的抬頭，女人將有更多的自主權，追求自己的婚姻。

有人說，女人的出生有兩次，一次是父母給的，妳無法選擇，一次是妳可以選擇的那就是妳的婚姻。良好的婚姻生活，將使人生更完美，身為現代女性，面對擇偶共組家庭時，實應謹慎，婚後更要多一份心思好好的經營自己的婚姻生活，才能掌控自己美好的未來！

（四）安心立命做自己─「阿嬤的戀歌」心得（游麗卿）

這是我第二次參加公共論壇所做的分享，我們的影像讀書會去年九月才成立，結果參加比賽得獎，這是全體參加者的榮譽，也感謝彩鸞老師的用心規畫每次所選的影片是那麼精彩、尤其是教育影片，有時還跟著劇情落淚。

此次影片「阿嬤的戀歌」的心得感想：剛開始欣賞此影片根本不知道在上演什麼？首先是被阿嬤的歌聲吸引住，一個躺在養老院的老人家歌聲是如此優美，阿嬤的媳婦經常到養老院來探望她，她的女兒和她都是古老時代的婦女需做到「三從四德」沒有自己的自由想法、默默的付出。不像她的孫女自由戀愛，不合可以分開還可以離婚。再來他孫女所生的女兒更開放，只要自己所喜歡有什麼不可一定要得到。此影片呈現四代同堂，女性在不同時代所扮演的角色都有所不同。

不過印象最深是阿嬤老人家人在養老院心中卻充滿快樂還會唱起歌來，同時影響同在養老院的其他同伴，和她一樣快樂，她自己永遠是不會寂寞知道如何安排自己。

省思

反觀現今的社會如果自己不會安排自己的生活，那就很糟糕，因為社會時代在變遷，未來我們的孩子都已經面臨生活上的種種問題，那有多餘的時間及金錢來照顧我們，所以要學會「安心力命做自己」向影片中的阿嬤學習。

（五）路燈（錄自 80 年耕莘詩選　方群著）

她站在巷口
等太陽
從她希望的角落墜落
而每個男人走過
總留下太多的顧盼
是在守候一個不可能的約吧！
低著頭，沒有說話
而遠遠的腳步聲
似乎都在窗外
起風時頭常疼得厲害
她遂把自己化作一盞路燈
站在男人們習慣出沒的角落
以前不熟悉的
現在我知道
就叫女人

> 「家」如一畝田，
> 不管良莠都要深耕，
> 因為那是你的唯一。

蝶戀花

庭院深深深幾許？楊柳堆煙，廉幕無重數。
玉勒雕鞍游冶處，樓高不見章台路。
雨橫風狂三月暮，門掩黃昏，無計留春住。
淚眼問花花不語，亂紅飛過秋千去。

浣溪沙

　　一曲新詞酒一杯，去年天氣舊亭台，
　　夕陽西下幾時回？
　　無可奈何花落去，似曾相識燕歸來。
　　小園香徑獨徘徊。

※彩鸞回饋：

對照「阿嬤的戀歌」很想吟唱幾首詩歌，就用以上三首來
聊表心情吧！

第五回　山丘上的情人

史蓉芬 整理

The Englishman Who Went Up A Hill But Came Down A Mountain
導演：克里斯多佛曼德（Christoper Monder）/ 1995
演員：休葛蘭
長度：102分
級別：普通級
類別：劇情類
語言：英語發音、中文字幕
發行：博偉家庭娛樂（台灣華特迪士尼有限公司）

　　你如何能讓一個小丘變成一座山呢？在此部現代版「愚公移山」的電影中，你會發現，你需要的是一桶又一桶的土、與很多的團隊合作！故事發生在1917年，英俊迷人的英國製圖師雷吉那與老闆前往一個威爾斯的小鎮測量地形，以便完成正確的全國地圖。該小鎮有一個居民世世代代視為精神支柱的小山，當時英國政府規定，高於10,000英呎即命名為山，低於則稱之為小丘。沒想到雷吉測量後，該小山不及標準，居民無法相信他們心中的「聖山」，將是英國地圖中的一座「小丘」，於是他們決定展開填山的活動！但是，除非雷吉那願意留下來重新測量，否則他們的努力也是白費的，所以，為了留下兩名製圖師，居民們用盡了所有可笑的方法……此次愚公移山的計畫是否可實現呢？紐約郵報曾推崇此片為「當年最有創意、最迷人的電影之一」，它是一齣帶有自傳色彩的電影，記錄了導演克里斯多夫蒙哥在威爾斯的童年生活，在他的村落中，只要透過百分之百的威爾斯決心，一

切幻想中的事都可能成真！（摘自網路）

（一）劇情簡介

　　年輕俊美的安生與其長官被派至威爾斯小鎮，為當地居民引以為傲的山陵進行地形測量，然而這座鎮民眼中的「山陵」，實際上離標準高度還差十幾尺，充其量不過是座山丘。於是鎮民們開始展開移土填山的工作，並且延誤安生的行程；而就在此時，受困小鎮的安生竟愛上當地風騷的酒店女郎……這段戀情是否開花結果？而鎮民有如「移公移山」的心願又能否達成呢？

（二）問題探討

1. 你有和別人為同一件事情而合作一起完成的經驗嗎？
2. 你所居住的社區，大家如何敦親睦鄰？
3. 你有追求女朋友（或男朋友）的經驗嗎？
4. 你相信移公移山的事情能實現嗎？
5. 這部影片給你什麼啟示或省思？
6. 最難忘或印象最深刻的的片段是什麼？
7. 請你設計一個題目然後和大家一起討論。

（三）愚公移山（陳彩鸞 選自網路）

　　太行、王屋二山，方七百里，高萬仞。本在冀州之南，河陽之北。北山愚公者，年且九十，面山而居。懲山北之塞，出入之迂也，聚室而謀曰：「吾與汝畢力平險，指通豫南，達于漢陰，可乎？」雜然相許。其妻獻疑曰：「以君之力，曾不能損魁父之丘，如太行王屋何？且焉置土石？」雜曰：「投諸渤海之尾，隱土之北。」遂率子孫荷擔者三夫，扣石墾壤，箕畚運於渤海之尾。鄰人京城氏之孀妻，有遺男，始齔，跳往助之。寒暑易節，始一反焉。河曲智叟笑而止之，曰：「甚矣，汝之不惠。以殘年餘力，曾不能毀山之一毛，其如土石何？」北山愚公長息曰：「汝心之固，固不可徹，曾不若孀妻弱子。雖我之死，有子存焉；子又生孫，孫又生子；子又有子，子又有孫。子子孫孫，無窮匱也。而山不加增，何苦而不平？」河曲智叟亡以應。

　　操蛇之神聞之，懼其不已也，告之于帝。帝感其誠，命夸娥氏二子負二山，一厝朔東，一厝朔南。自此，冀之南，漢之陰，無隴斷焉。（《列子·湯問篇》）

※彩鸞回饋：

　　再讀愚公移山這篇文章，比照「山丘上的情人」劇情發展，感受人的意志力之堅強與韌性，所謂「天下無難事，只怕有心人」任何事情只要是對的，想做就去做吧，人生有夢，築夢踏實，有一天你的夢想就會實現！（與學員互勉～）

（四）眾志成城—「山丘上的情人」觀後感（劉芳美）

愚公移山的故事，寫在片中一群可愛執著的村民身上。只為捍衛他們心中的「聖山」，不應只是一座小丘（hill），他們認為它應是一座山（Mountain），是一座被重視可以在地圖上被標示出來的山，是達到10,000英呎的山。村民同心齊力從山下一桶桶、一袋袋、一車車的把土搬運上山，倒在山頂上標竿尺旁。一路走在山坡上綿延的老老幼幼身影，令人印象深刻！

為了留下兩名製圖師，重新測量他們的聖山，村民用盡了可笑的方法，破壞用車、取消火車班表、使出美女牌等，是片中的笑果、趣味點。後來英俊的測量師愛上了美麗的村婦，擁吻在山頂上，好唯美浪漫！原來如此—「山丘上的情人」！

感人的一幕在最後，村中的精神領袖也是築山運動的帶領人—德高眾望的老神父，猝死於填土的工作中，村民在心痛之餘下，決定把他葬於他們所填造的山頂上，護守他們的聖山，他的墓碑聳立在山頂上，成為村民永遠的精神堡壘，也讓這座山可達10,000英呎，聖山永遠是一座山了。

片中的故事，在現今社會，我們會質疑它的可能性？我們學習的是村民們的團結一致，為了共同目標，捨棄自我，同心共力的精神。反觀今日的社區大樓居住環境，老死不相往來的情形，比比皆是，更何況能擁有共識為社區付出呢？如果每一個社區鄰里的居民像片中村民一樣大家能互助合作，在環保、溝通、社區經營有共識肯付出，共同為創造美好的生活品質而努力，相信我們居住的社區鄰里一定是一個優質的住家環境。

快樂的秘訣，不是做你喜歡的事，而是喜歡你做的事。

— 80 —

（五）團結就是力量——「山丘上的情人」觀後感（張清潮）

　　小鎮居民同心協力的精神，是人類最完美的表現，可惜因為工商業的發達，人們以利害得失為要件，若要能看到這種同心協力的表現，唯有在學校還能看得到，社會上幾乎看不到了。

　　小時候，有一次門前的水溝裡，一隻流浪狗躲進去不敢出來，又在裡面哀叫，看到好可憐！後來我跟鄰居同伴，跑到水溝源頭，合力將擋住水源的大石頭搬開，讓水的力量幫狗兒推出來，當我們看到狗兒出來那一瞬間，高興得像電影裡的大人一樣握手，那是我一生中第一次的握手，也是我一生中不可磨滅的記憶。

　　影片中的測量員，感受到小鎮居民的同心協力，而認同小鎮，引發起他的真情流露，並不低視酒店侍女，而得到他封閉內心的真愛。

　　我住的大樓裡，以往每年過年前每戶會派一位代表打掃公共區域，我家不曾少於二人，甚至二個小孩都帶去打掃，現在全大樓的人都知道我家的小孩很乖、很懂事，甚至有鄰居帶小孩到我家來找他們問功課，雖然大人之間不怎麼熱絡，但我覺得已經很難得了。

（六）珠峰「震」盪擠高或變矮（陳彩鸞 選錄自 94.10.10 中國時報）

（大陸新聞中心／台北報導）

　　南亞地震的原因是板塊擠壓，有專家認為應該使得喜瑪拉雅山再往上抬升至少十公尺，但是北京最新測量結果則赫然發現比過去矮了三點七米。

　　中共國家測繪局陳邦柱昨天在北京記者會上正式宣佈，世界第一高峰「珠穆朗瑪峰」的最新測量高度為八八四四點四三米，比三十年前中國首次測量的八八四八點一三米少了三點七〇米，原在一九七五年公佈的珠峰高度資料停止使用。而這個最新高度資料，是中共國家測量局根據今年五月二十二日大陸專家在珠穆朗瑪峰實地測量得到的。

　　　　另一則新聞來自同一天「人間福報」

（七）縮水 3.7 公尺聖母峰變矮了？

中國大陸今年費時半年，，組織專家測聖母峰（珠穆朗瑪峰）高度後，得到最新高度為八千八百四十四點四三公尺，雖然比一九七五年公佈的八千八百四十八點一三公尺，矮了三點七公尺，帶是專家表示，因這次的測量精度達到正負二十一公分，跟前一次測量不可同日而語，所以還無法確定到底是當時測量不準，還是地殼變動，讓聖母峰真的變矮了。

※彩鸞回饋：

在討論「山丘上的情人」這部片子後沒多久，我在中國時報和人間福報閱讀到這兩則相關新聞，覺得可供參考於是記錄了下來。不管聖山是否變矮了？他仍然是我們的「聖山」，如果有外力讓它變成不是聖山，那我們也將同心協力，共同來「填土」，讓他成為我們的精神標地。

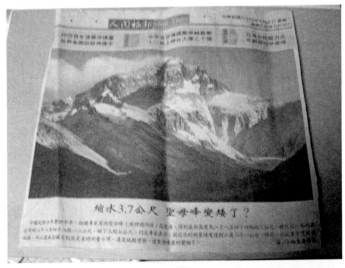

珠峰，真的變矮了嗎？

第六回　那山那人那狗

黃正芬　整理

Postman IN The Mountains

演　　員：藤汝駿、劉華、趙秀麗

片　　長：89分

　　　　　普遍級、劇情類

得獎紀錄：

1. 第十九屆中國電影金雞獎「最佳影片」、「最佳男主角」

2. 加拿大蒙特力電影節「觀眾票選最佳影片」

3. 北京大學學生電影節「最佳男主角」

4. 上海影評人協會「年度十大佳作」

（一）劇情簡介（摘自網路）

　　即將退休的鄉郵員，在湖南茫茫的深山中送了一輩子信，馬上要由唯一的兒子接下送信的工作，面對兒子首次出發，老郵員千叮嚀萬交代實在放心不下，於是帶著長年跟隨的忠狗，陪著兒子走一趟送信之旅。

　　徒步在壯闊的山林、清翠的田野間，這一對父子展開前所未有的認識和了解，年輕氣盛的兒子終於了解數十年來，父親郵差工作的辛苦與意義。老鄉郵員也體會20多年來，妻子終日等待的無奈和兒子長大成人的驕傲，於是那山、那人、那狗構築了一幅幅美麗的畫面，一串串人性的感動。

　　台大哲學系教授陳鼓應先生說：「這是一部表達中國道家美學的代表作，簡單、樸實而浪漫，沒想到這麼遙遠山裡的純樸故事，可以拍得這麼好看，真叫人感動，讓我想起老莊哲學的美，

平時不知道該如何讓學生明白莊子的生命美學，這下可有了最好的教材…

※主編推薦：

【那山那人　那狗】獲得中國最佳劇情、最佳男主角金雞獎，以及加拿大蒙特利影展最受觀眾歡迎影片。本片讓人了解人可以過得簡單而豐富。片中迷人安寧的風景，令人陶醉。主角是湖南的郵務員，伴著一條聰靈的狗，走了三、四十年，每一趟不是三兩天就是個把月以及山裡的仙氣。是不是如此美好安靜的工作，每個人都能作呢？

希望是風雨之夜所現之曉霞

（二）問題探討（一～七題摘自網路）

1. 這部影片要傳達的是什麼？
2. 看完此片，您最感動的是什麼？
3. 影片中的親子互動和時下一般人的親子互動有何異同？
4. 父子在寒婆坳，幫瞎子五婆念信，您想到什麼？
5. 誰無父母，看到兒子背父親涉水那幕，您有何感受？您曾背過父母親嗎？內心感覺如何？
6. 何謂責任傳承？從影片中，您看出什麼端倪嗎？
7. 請分享人狗之間的相處情誼。
8. 我的設計題：（設計討論題目）
9. 溫馨感人片段或畫面：（請寫下來）

那山優美

1、這部影片要傳達的是什麼？

※ 責任：一定要找到一位能負責任的人去完成它。（麗卿）

※ 做人要踏實才能受到人們的肯定與敬愛，花更多的時間與辛苦付出，也都值得有意義→無怨無悔。（寶珠）

※ 職責、使命感及傳承。（美寶）

※ 父子情深、一個人對工作的責任心和執著。（正芬）

2、看完此片，您最感動的是什麼？

※ 當信件飛走了，大家趕快去搶回來，這就是對一件事情負責任；還有就是父子情深讓我感動。（麗卿）

※ 兩部分：其一是男主人每次去送信回來，女主人就在遠處揮手等著老公歸來。其二是送信至五婆家，告訴她兒子多孝順給他金錢，令人好感動。（寶珠）

※ 父子情深。（美寶）

※ 從小到大對父親幾天才回家的疑惑終於瞭解；孩子和父親深藏在心的那份感情是如此的深，令人感動。

3、影片中的親子互動和時下一般人的親子互動有何異同？

※ 孩子終於體會到父親工作的辛苦。時下一般人的親子互動，是父親要去關心孩子，作業寫了沒？（麗卿）

※ 父子之情是用行動來表達，不是只用口頭說說，他們一家人都非常非常之誠懇態度來表達父母子狗的真情相待。（寶珠）

※ 認知環境需要相互體諒。（美寶）

※ 一般人的互動是一起聊天、玩遊戲，片中的親子則採以身作則方式教導兒子，孩子看了也能體會父親的苦心。（正芬）

4、父子在寒婆坳，幫瞎子五婆念信，您想到什麼？

※ 人在世永遠盼望、等待…如劇中的五婆就是一個最好的例子，等待孫子來信報平安。（麗卿）

※ 其實五婆的信是男主角自己給她的信，因為她捨不得老婆婆等不到兒孫消息而失望與無希望，父子這麼做是讓婆婆每天抱著希望過日子。（寶珠）

※ 獨居老人的寂寞和期待的心情。（正芬）

5、誰無父母，看到兒子背父親涉水那幕，您有何感受？您曾背過父母親嗎？內心感覺如何？

※ 親情的偉大是任何人都拆不散的；沒有背過父母親的經驗；只有從影片中去感受，不管是兒子也好、父親母親也好。（麗卿）

※ 看見兒子背著父親涉水，其實何只是我們感動，兒子的深情也使父親感到欣慰，想起孩子小時候父親也是背著孩子的，偷偷的流出眼淚，也感受到小孩長大了。（寶珠）

※ 孩子終於長大懂事了。（美寶）

※ 感覺孩子的貼心，孩子那句「這一回你就享受一下吧！」使做父親的突然覺得孩子長大的喜悅，內心是又甜又甘的感覺。（正芬）

人生以服務為目的

6、何謂責任傳承？從影片中，您看出什麼端倪嗎？

※ 責任傳承就是上一代把眾議的擔子由下一代來傳下去，影片中父親希望兒子能把這份工作做得很好。（麗卿）

※ 因為這是非常艱辛的任務，所謂傳承是因為一件事，要有責任與無怨無悔的付出，不是每個人都能將此重任溫馨的承接下來，所以父親希望自己兒子來接此重任。

※ 一代還一代，職責在身，給予使命感。（美寶）

※ 上一代的任交付給下一代，下一代更能發揚光大；親子互動互相了解對方，並能互相體諒、愛護關心。（正芬）

7、請分享人狗之間的相處情誼。

※ 因為小時候曾經被狗咬到，所以生平一見到狗就先起害怕的心，沒有人狗相處經驗可分享。（麗卿）

※ 狗本來就很靈性的，與人相處久了，互相的默契與護主之情是值得珍惜的。（寶珠）

※ 最忠實人狗相處及互相照顧。（美寶）

※ 狗是有靈性的動物，也是人類忠實的朋友，當到達目的地時，狗會每家去通報，幫忙追回被風吹走的信件，真棒！（正芬）

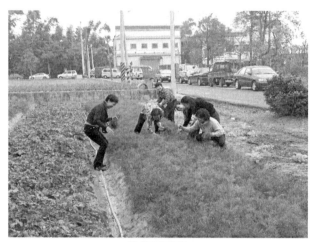

勤儉是美德

8、我的設計題：

※ 父親的生日蛋糕？（麗卿）

※ 如果片中這位郵差沒有生兒子，只生女兒，情形又會怎樣呢？（正芬）

9、溫馨感人片段或畫面：（請寫下來）

※ 兒子背著父親過河去，那一剎那的溫馨感人畫面，值得大家去省思。（麗卿）

※ 父親送兒子出門時，父母親之不捨是可想而知的，真的
是一份非常艱辛的工作重任。（寶珠）

※ 結尾父親送兒子出門時，及母親不捨的一面。（美寶）

※ 兒子背父親過河的那一幕，父親發現兒子脖子上一道疤
的細膩。（正芬）

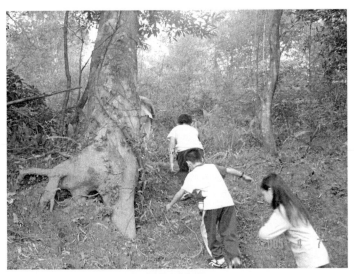

有多少人就有多少心

有心就有福，有願就有力，
自造福田，自得福緣。

（二）「那山那人那狗」研討題綱（劉芳美 94.5.10）

這部影片要傳達的是什麼？

1. 一個退休的老郵務員對兒子接替傳承他的工作的期許。
2. 原來冷漠的父子之情，如何在一段送信之旅中，因為相處後互相瞭解而改變了！

看完此片，您最感動的是什麼？

兒子背父親涉水時 ，父親因著感傷與欣慰之情暗暗流下了眼淚，令人十分感動，因為父子之間的愛，就在這一刻表現無遺。

影片中的親子互動和時下一般人的親子互動有何異同？

影片中的父子，看似陌生疏離，但內心潛藏著含蓄、內斂的情感。是傳統社會裡的親子互動模式，不似現代一般人所謂的開放式親子互動。

父子在寒婆拗，幫瞎子五婆念信，您想到什麼？

善意的謊言，還是美的，可以被接受的。

誰無父母，看到兒子背父親涉水那幕，您有何感受？

感受到兒子長大了，可以背負父親，是責任交替的時候了。

何謂責任傳承？從影片中，您看出什麼端倪嗎？

父親對即將要交棒給兒子的郵務工作持著一份執著與責任感，因為放心不下，帶著忠狗，陪兒子走一趟他工作「送信」之

旅，在路上不斷的叮嚀交待，務必求得責任傳承的完整性。

1. 狗帶來生活樂趣，當你疲累時、煩躁時，牠可讓你忘憂解煩。
2. 狗是你最忠心的朋友，牠絕不會嫌你貧、富、美、醜。

1. 分享自己難忘的親子互動事件。
2. 您為您的事業、工作做了傳承規劃嗎？

1. 父子共同為瞎子五婆編唸空白信紙的情景。
2. 母陪子從小到大站在橋頭，迎接父親每次歸來的企盼之情。
3. 父子同抽一根煙斗的分享情節。
4. 人與狗因為責任感的驅使，共同奮力追回被風吹走的信件。

（三）承擔責任─「那山那人那狗」觀賞心得 (游麗卿 94.5.10)

　　影片中描述一位在山中服務的郵務員，退休後，他推薦自己的兒子接他的棒子，去當郵務員。因為他放心不下郵務的工作落在別人手中而做不好。面對兒子首次出發，老郵務員不放心陪著兒子。兒子一路送郵件才深深體會到父親的辛苦；為何父親連過年都沒有回來的原因。尤其最感人的地方是有一封信，是父親代筆而來安慰一位叫五婆的老人家，因為他的孫子離開家鄉再也沒有回來過，為了讓老人家存著希望、為孫子而活，信的內容及錢財都是老郵務員自己編造出來，父親也希望孩子以後每十天、二十天照著做而來探望五婆老人家。另外的一件事情就是當他們在休息時，風很大，把信吹走了，老郵務員為了撿起失落的信件，那種負責任的精神，讓人非常欽佩。

　　至於父子的親情，表現於要走過溪水、兒子背著父親涉水過河的情形、令人非常感動。

　　此片中呈現出親情、友情的偉大。再來就是省思的問題「責任」，一個人要成功就是做任何事情要腳踏實地去做而且還要有責任感，不管做的好與壞，自己該負的責任就該承擔起來。

（四）期待的摩托車聲（陳彩鸞）

　　鄉下的郵差先生總是讓人很感動，小時候送信的郵差先生，幾乎叫得出全村人的名字，他是一位年輕的綠衣使者，受到大家的喜愛。最喜歡看到他了，因為看到他表示有信件來了，那時沒有所謂的電話、行動電話或是網路、eMai，親友之間信息往來都靠郵差先生的傳遞，猶記得家鄉那位郵差先生也姓陳，聽父親說他是我們四房的後代子孫，他對我很好，常常對我說我是深坑村（家住嘉義縣中埔鄉深坑村）的光榮，我從國小開始爸爸就教我寫信給住在高雄的姑媽，信的開頭一定是：「親愛的姑丈姑媽大人膝下……」每次姑媽有回信來郵差先生一定大大讚揚我一翻，說我年紀小小就會寫信真是了不起。我國小畢業考取嘉義女中初中部和高中部，成績通知單都是他送來的，而且一定恭喜我爸爸，說有一位會讀書的女兒，一定很幸福。

　　隨著就讀嘉義女中高中部，在家裡的日子變少變短了，看見郵差的機會也越來越少，後來結婚來到台北，把郵差給忘記了。當我四十幾歲時，有一天回到娘家，又看到他送信來給爸爸，與他聊了起來，他老了，準備退休了，現在送信的信件較少而且都是一些廣告信件，送來沒什麼意義，所以想退休了。真的！以前的郵局、郵差多神氣啊，隨著時代的腳步變化，郵差的工作也不大相同，大家對他的依賴不如以前了，他應該會有一些失落的感覺。但是我仍然記得他騎著單車出現在我家門口的英姿。

　　「那山那人那狗」影片中的郵務士，相當辛苦，拔山涉水走在偏遠的山巔水湄為大家傳遞信息，尤其是為了安慰五婆還自掏腰包送錢給五婆，又假寫問候的信函，並且特別叮嚀兒子一定要親自送達，真是讓人感動。優美的風景、濃濃的人情味、抽絲剝

繭層層展開來的父子情懷，絲絲扣入觀影人的內心深處，悸動的感情讓我的眼淚流不停止不住----。難怪這部片子被票選為最多人最喜歡的片子，讀他千遍也不厭倦，而且每一回有每一回的不同感受。

我在桃園縣復興鄉長興村一個泰雅原住民的部落社區小學服務，那兒雖沒有影片中的偏遠，但也是交通不發達，文化刺激不足的地方，沒有郵局、便利超商，只有二間小店，販賣著居民一些日常用品及食物，信件的往返，就靠每天一次的郵差先生傳遞，他騎著一部摩托車，大約在下午二點左右會來到我們長興國小，我們要寄的信件，他要給我們的信件，都在這個時候交易完成，有時碰到緊急信件必需馬上處理，還真恨不得他能插翅過來呢。所以他的摩托車聲，成為我們期待的聲音，也成為我們生活的一點點寄託，總希望他能為我們帶來什麼驚奇，好在這個平淡的山中砲響起一片歡呼聲或傳來什麼刺激。

雖然科技發達，網路無往弗屆，但是在這個山區，郵差先生還是居民賴以和外界溝通的重要人物，靠著他，我們拿到資訊獲取溫馨。

※ **後記：**有一次我寄信給芳美，地址只寫桃園縣平東路信既然也送達，真感謝默默為我們服務的郵差先生。

第七回　山村猶有讀書聲

鍾玲珠　整理

To Be and to Have

導演：尼可拉斯菲力柏特

演員：

長度：100分

級別：普通級

類別：劇情類

語言：法語發音、中文字幕

發行：海鵬影業有限公司

這是一個溫暖的故事，故事也將溫暖每個人的心…

　　在人們只想在DVD光碟機上看電影的今天，一部由法國名導演尼可拉斯菲力柏特（Nicolas Philibert）所拍攝的新片《山村猶有讀書聲》（To Be and to Have），在法國一百多家電影院上映以來，受到極大關注和好評。才上映三周就創下一億六仟萬台幣的驚人票房紀錄，上映迄今已有超過一百五十萬法國人到電影院觀看了這部電影，票房更已經突破了四億三仟萬台幣的數字。這部描述法國南部山村裡一個老師和他學生之間感人故事的電影，還意外榮獲了法國凱薩獎最佳影片等三項大獎的提名，並奪下了法國「Prix Louis Delluc電影獎」和「法國影評人協會獎」的雙料最佳影片。《山村猶有讀書聲》挾著法國的賣座成功和強盛口碑，更在其後進軍了美國、日本、德國和義大利等國，也都成功地創下了票房佳績，並深深打動了當地觀眾的心。而同時間，它又再陸續奪下了「歐洲電影獎」、「西班牙電影獎」和「美國

— 98 —

國際影評人協會獎」…等來自世界各地的肯定。

　　《山村猶有讀書聲》劇情是從法國南部山村的第一場繽紛大雪開始描述，在風雪中漫步的牛群們的哞叫聲，和著教堂傳來的陣陣鐘聲，宛若是一首描述冬天鄉間景緻的交響詩。就在靜謐山村的不遠處，一部小汽車呼嘯穿過了松林間的小路，它正載著小朋友們去學校上學，而喬治老師就是這個學校裡唯一的老師。喬治老師熱愛教書，他離鄉背井來到這人煙稀少的山村，一教就是二十多年，他打算退休後回到他年邁母親的身邊。喬治老師山居歲月的人生夢想，就在每一個奔馳於青青田野間的孩子身上實現。他一輩子的辛苦與執著，也在雪地裡玩耍的孩童笑聲中，獲得了滿足的回報。就在學生們要畢業，而他也將退休時，眼前這些可愛的孩子們卻突然讓他放不下心…。

　　《山村猶有讀書聲》是一個溫暖的故事，這故事也將溫暖全世界每個人的心…。（摘自網路）

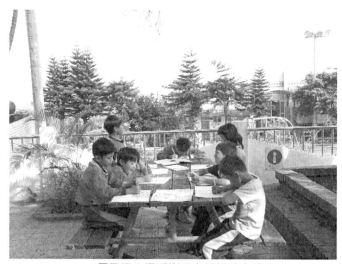

長興國小楓香樹下有朗朗讀書聲

（一）劇情簡介（摘自網路）

　　喬治老師在法國一所小學裡教了二十多年的書。這所小學就座落在法國南部的偏遠山村裡，全校總共只有一位老師和十三個學生，學生們從四歲到十一歲都有，喬治老師得教他們所有的功課。這個冬天，喬治老師一如往常耐心的教學生唸書和遊戲。他們做算術、他們畫圖畫，而喬治老師也會隨時教他們學習新的法國字。有時，喬治老師還讓大家一起學習煎荷包蛋、學做鬆餅。當同學們都表現得很好時，喬治老師還會犒賞他們，帶他們去戶外寫生、一起玩雪仗……。

　　四歲的裘裘最調皮可愛，有時喬治老師也拿他沒輒；十歲的奧立維爸爸染了重病，際遇最讓喬治老師心酸；十一歲的娜塔莉則有學習障礙，依賴喬治老師頗深的她說，她不想畢業…

　　春天很快溜走了，鳳凰花的季節有來了……

　　未婚的喬治老師為學生們奉獻了他人生的大半青春，然而再過一年後，他也將退休，向大家道別了。眼前，倒是這幾位畢業生反而先對他說了「再見」，此時最放不下心的，就是眼角泛著淚光的喬治老師……

（二）問題探討

1. 你有難忘的老師嗎？為什麼難忘？
2. 如果你是喬治老師，你會怎麼做？
3. 請和大家分享你的童年生活。
4. 這部影片給你什麼啟示或省思？
5. 最難忘或印象最深刻的的片段是什麼？
6. 請你設計一個題目然後和大家一起討論。

最柔軟的是風，
最柔和的是水，
老師是風也是水，
讓孩子「如沐春風」
感受您的愛與恩澤！

（三）難忘老師—「山村猶有讀書聲」觀後感（張清潮）

我最難忘的老師是在高中時的國文老師，他教我們的不是讀、背課文，而是如何從課本中、時事中學習做人的道理，尤其是要有讀書人的風格，印象中他總是挺著腰桿在上課。他叫「王雲亭」，中壢公園有一座涼亭叫「望雲亭」，每次經過那裡就會想起他。

我的童年很熱鬧、家中共有七個姐兄弟，因為家裡有大床（通舖），鄰居小孩幾乎都到我們家玩，每到吃飯時間，大人們都來我們家找小孩。或許是玩得太兇了，父母又在市場做生意，無暇督促我們讀書，所以除了大姐讀書成績還不錯之外，其他兄弟（六個男生）都不大敢把成績單拿出來，甚至還偷刻爸爸印章蓋成績單。不過長大後，父親還常說，雖然你們書讀得不好，但至少沒有學壞，他的朋友都說我們很乖很有禮貌。

這部片子沒有特殊的表現專項，或是華麗的對話問句，來凸顯對孩子的教育成果，只是很平時的將老師的用心，用很簡單明瞭的方式來教育小孩、愛小孩，細細品味後，心中有很真實的感受，難怪能得到那麼多國家的獎項。

片中老師與孩子的對話，都是盡量讓孩子表達，也讓孩子說出未完成承諾是不對的（畫圖作業），所以不能出去玩是應該的。光這一點就讓我感動不已，重承諾、負責任，這不就是做人的基本道理嗎？另外同學之間有糾紛，一起討論問題癥結，當面把事情說清楚，而且還要他們珍惜情誼，相信這兩位同學永遠都不會再爭吵了。

欣賞這部影片讓我想起王老師，他就像片中的老師一樣啟迪我為人處事道理，讓人感受師恩的偉大和溫暖。

（四）執教育之愛─「山村猶有讀書聲」觀後感（劉芳美）

　　一部紀錄片似的電影，平實無華地描述偏遠山村一位奉獻教育的喬治老師和他所教導的一群混齡學習的孩子們之間的教學生活情形。

　　片中的學生，從四歲到十一歲都有，聚在同一間學習活動室，喬治老師教他們所有的功課，一會兒個別教學，一會兒分組教學，還有團體生活教學，一起學做鬆餅、煎荷包蛋…，每個孩子都有著求知的慾望與欣喜，但同樣有著家中課業的煩惱；印象最深的是：他們快樂的戶外活動：雪中玩耍、滑雪橇、坐火車去郊遊、去參觀城中中學等，他們的教學活動是充實的，絕不輸給城市大學校。

　　片中的喬治老師，在孩子心目中不只是知識的給予者，也是秩序的維護者、紛爭的仲裁者、情緒上的支持者，更是親子問題的諮詢者。在他身上，我們感受到一個為人師表應有的教育愛，它是有教無類、因材施教、用愛心耐心啟發孩子自發性學習、快樂學習的。一輩子奉獻在偏遠山村，他的辛苦與執著，實在令人敬佩！

　　觀完此片，讓人深思，城鄉差距的教育問題，偏遠學校學童的最大問題，應在於競爭力與資源分配的不足，一般教師亦不願久留在偏遠地區，老師的流動性大，對孩子也是不公平的。近年來偏遠地區學校因人口外流招生不足也興起了併校廢校之風，經濟效益與學童權益二者孰重？孰輕？也是值得大家探討！

（五）老師的愛——「山村猶有讀書聲」觀後感（游麗卿）

　　當欣賞完此影片感觸最深是影片中的老師能在偏遠山村裡，用他的「愛心、耐心」去教導那裡的孩子，雖然只有13位學生，而且年齡層都不一樣，是一個混齡的班級可是他卻把這個班級經營管理的很好。

　　從此影片中讓我想起，我現在所從事的工作：「安親班的老師」，使我體會到一個老師和學生的互動非常重要，現在的學生不是用打、罵就可以成長，需要的是關懷、與愛，孩子得到更多的「愛」才會去愛別人，懂得感恩、惜福是非常重要。

　　所以，一位好老師對於學生的影響很大，想起我上小學一年級時，有一天大家在操場跳大會操，有一位老師走過來說：「你跳的是什麼舞？」從此以後，只要上跳舞課我一定逃避。這就是老師的一句話，會影響一個人的終身學習，奉勸各位老師們當你要講一句話時先思維一下，此話是否會傷到人。

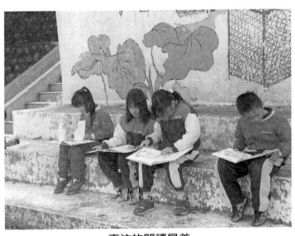
專注的閱讀是美

（六）我是偏遠學校教師（陳彩鸞）

　　我和喬治老師一樣在偏遠地區的學校服務，只是我的學校比較大，全校有六班，共五十八位學生，教師十人連同職員、工友和廚師計二十人，比起喬治老師的學校及學生數，我們不算偏遠。教師全部住在學校宿舍，週六假日才回家一趟或「下山」到都市呼吸一下「混濁」的空氣。山上都是泰雅原住民，他們熱情愛喝酒愛唱卡啦OK，對學童的教育不是很關心，大多是單親隔代教養家庭，我在這個學校已經四年八個月到暑假就屆滿五年，前四年擔任代理教導主任職務，除教學之外兼辦行政工作，去年擔任專任教師帶領四年甲班，一共七位學童，這學期又來了一位合計八位。

　　學生數少有優點也有缺點，優點是老師與每位學童的互動機會增加，感情融洽像一家人；缺點是學習競爭力不足，同儕互動機會減少，學習成績普遍低落。一般山下學校全班三十幾人，發出來的朗朗讀書聲在這裡聽不到，所以有時教起書來，也不是很有成就感。但是這邊的孩子都很頑皮，有時很會開玩笑，嘻皮笑臉逗你發笑，這是比較溫馨和窩心的地方，所以我一呆就呆了四五年。

　　最近教育部針對偏遠迷你小學提出廢併校政策，站在學生學習成果來談，我期待有好的方法和措施，將鄰近兩校學生合併上課，增加學童同儕互動學習機會，提升學習效果。

第八回　放牛班的春天

莊貴容 整理

愛，點亮一群調皮野男孩的生命
讓他們的世界，有音符，也有藍天！

國　　別：法國/ 瑞典

法國片名：Les Choristes

類　　型：劇情片

片　　長：1小時35分鐘

檔　　期：2004年9月17

導　　演：Christophe Barratier

編　　劇：Christophe Barratier和Philippe Lopes-Curval

演　　員：Gerard Jugnot、Francois Berleand、Jacques Perrin

製　　片：Jacques Perrin

（一）劇情簡介（摘自網路）

　　一個泛黃的日記本，讓聞名全球的指揮家，喚醒兒時的點點滴滴…

　　「那年夏天，馬修老師踏進鳥不生蛋的輔育院，任務是輔導一群無可救藥的孩子。這間輔育院臭院長是「鐵的紀律」的擁護者，校規嚴厲連馬修都嚇到。平常學校內沒啥娛樂，新老師自然成為課外活動的目標物。無意間，馬修老師發現了這一群孩子有著唱歌的潛能，便突發奇想，完成一個不可能的任務─組合唱團…，但受到鐵血校長的阻撓，他真的能成功嗎？

　　1位好老師，勝過100個好警察！正因他們的不放棄，挖出叛逆外表下的善良和潛力，小天使才能高聲歡唱生命之歌。即使沒

有父母，擁有馬修這般讓人感念一輩子的老師，誰說問題孩子沒有希望？

　　《放牛班的春天》裡的新老師馬修（演過70部電影的法國實力派演員Gerard Jugnot飾），面對的不是普通學生，而是一群被大人放棄的野男孩：有來低收入家庭的、有過度頑劣被趕出來、還有雙親戰死的孤兒。而輔育院院長崇尚「鐵的紀律，凡調皮搗蛋者，皆關禁閉，校園儼然成為地獄。菜鳥老師雖然常被整得團團轉，但仍選擇背叛院長，硬是要將學生組一個合唱團。馬修用音樂啟發孩子的潛能，還教導生命的真諦。夏天過了，野男孩個個成為發光的小天使，並擁有一生受用不盡的珍貴寶藏。

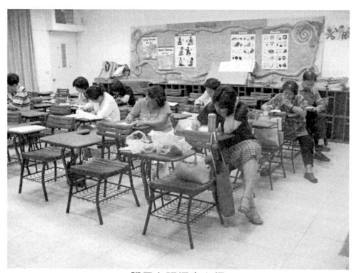

學員上課抒寫心得

（二）放年班的春天─心得發表（莊貴容整理 94.05.31）

（沒有限定主題自由發揮）

※ 每個孩子都有可塑性，在於塑造者的用心與耐心；教育是百年樹人，綜觀世上每個繁榮進步的國家，國民的文化水準都很高，就算該國家曾被侵占過，可是戰後卻發展的很快，我想這是每個國民對凡事都充滿信心，對事情充滿和樂所致。

「彬彬有禮」、「尊重他人」、「守法」是他們的特色。教育不能只偏重單方面，一定要因材施教，絕不放棄。

謹向教育者致敬！（清潮）

※ 我認為老師可以影響孩子的行為，每位孩子本質並不壞，孩子的犯錯從旁有人引導、糾正他錯誤的觀念，是可以改變的。（佳子）

※ 一群不守規矩的孩子藉由音樂引導轉移而讓孩子改變。這位代課老師啟蒙這群孩子。（貴容）

※ 本片讓人省思的是給孩子機會和時間，讓孩子感動和受到重視，朽木也可雕成神奇的藝術品。（美寶）

※ 在世俗的觀念裡，對叛逆的孩子總欠缺一份用心，用心去體會這些孩子要的是什麼？想的又是什麼？正面積極的鼓勵非常重要。（素絲）

※ 這群孩子太幸運，碰到一個有心的老師，很佩服馬修老師的魄力和堅持。（蓉芬）

※ 凡事不是不可行，只要肯花心思去改變，一定會受到肯定和感動的。（正芬）

※ 當今社會或大環境使然，想當個既有保障又可以和孩子

互動的教育工作者，是多少人的夢想，但要成為如片中馬修老師的成功教育家卻很難得。（瑋庭）

※ 充滿愛的音樂老師，用它的專長「音樂」來教育感化馴服那些似乎有缺陷的孩子；音樂的力量一直被認同，但自己很難有那樣的體會。看了這部片子之後，真的感動那種由音樂去改變孩子的潛在力量；更為片中的老師「馬修」鼓掌，他的教育方式及素養，真的值得自己去學習去省思。在莫翰奇的身上，我發現了孩子在青少年時期對母親的情節及叛逆的個性；但也發現了孩子心裡最深的脆弱，只要我們用點心思，很容易就可以去探索，去發覺孩子的心靈盲（茫）點。（黛雯）

※ 輔育院的孩子，個個聰明，或許是每個孩子的生長歷程和家庭背景造就了他們的內心世界之不平衡，導致思維偏激，做出令人注目之言行。此時真的需要一位高智慧又有耐心的輔育者，無怨無悔處處以孩子的自尊心和感動為教育重心。看了此片真讓人既感動又傷感。如果我是一個如馬修老師如此有智慧又有才華的人，我想我會尊馬修老師為祖師爺，以輔導青少年為職志。（美玉）

※ 天生我才必有用，故不能自暴自棄。但一個人的潛能亦必須在一個適當的環境中由一個能啟發他的人來引導。片中一群來自不同環境的小孩，起初由於輔育院院長的不當管教，致使孩子們愈難教導，後來被一位代課教師因勢利導，結果讓這群小孩都變成循規蹈矩活潑可愛的小天使，而這位代課教師也獲得小孩喜愛，由此可見一個教育工作者，具專業知識之外更須具有愛心、耐心與為教育犧牲的精神。（金永）

※ 音樂可以陶冶人的性情，此片探討的是人性的善惡，以及患難見真情的種種。片中雖然有些教學觀念和方法，有欺騙和隱瞞的行為，但是獲得了正面的回應，所以各種教學方法靈活運用是有必要的。「放牛班的春天」獲得教育工作者廣大的迴響，應該是訴說目前孩子不易管教，因為父母親太寵愛孩子，孩子的常規不易管理，所以用不同的方法和觀念來教育孩子是必需的。（玲珠）

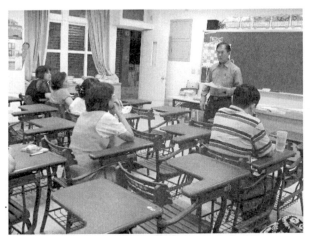

金永分享情形

（三）從「放牛班的春天」談起（摘自網路 2005/11/02, 15:46）

今天藉由梁祐菁老師的引介，我們一起觀賞了一部影片，片名是《放牛班的春天》…

《放牛班的春天》這部影片介紹的是一個代課老師在輔育院教導孩子的故事。輔育院的老師原來都採取犯錯→處罰→關禁閉等等的動作，雖然可以暫時止住學生的不良行為，可是學生的心結並沒有真正的解開，所以學生與學校就一直處在相互毀滅的循環當中，直到克來蒙馬修老師來代課。

馬修老師是一個代課老師，本身具有音樂專長，於是他藉由學生的音樂天賦來組一個合唱團，雖然許多人都澆他的冷水，可是馬修老師依然不顧眾人的勸阻組成了合唱團，而且還讓每個學生都有事做。就這樣，當然合唱團表現傑出，人人稱讚，每個學生的學習也都獲得了改善，更重要的，馬修老師本身的音樂才華也再度展現。故事的最後，馬修老師離開了輔育院，可是他的學生都發現了他們的天賦，至少在那段時間中當能獲得快樂的學習。

從事教育工作已經二十多年，這樣的感動其實沒有斷過，只是我們常以為那是別人的故事，我們是不可能做到的。可是，最近愈來愈相信只要有心，每個人都有可能像馬修老師一樣，發掘學生的天賦，並且給他們最好的指導。

看完了這個影片，有以下幾點心得，與大家一起分享：

1. 當老師只剩下處罰學生一途時，那麼教育還剩下什麼？
2. 每個還子都是父母的心肝寶貝，連（我們以為）最無可救藥 孩子都是如此。
3. 沒有教不好的學生，只是我們還沒有找到教好他們的方法。

4. 每個學生都有他的長處，問題只在我們發現了沒？

5. 頑石也會點頭，問題在我們是否給予足夠的時間與愛。

6. 每個老師都是學生的貴人，只要多一點的鼓勵與讚賞，
 學生就會表現不同（往好的方面）。

> 心是有限的園地，
> 愛是無限的福地。

（四）做學生生命中的貴人（陳彩鸞 95.05.31）

　　一位代課教師因著對音樂的喜愛，並且堅信孩子的潛能和本性，不惜對抗來自傳統八股及腐敗不合理的制度，排除萬難辛苦的組織合唱團，帶領孩子朝向一個正確光明的路途，「藝術治療」的功效在這裡發揚，孩子們改善了不好的行為，專注的學習、快樂的學習。馬修老師可以說是這群孩子生命中的貴人。

　　師為教師，我也期許自己當一位學生生命中的貴人。回想國小時碰到一位好老師，因為他的鼓勵和引導，我走上升學班的道路，現在才能擁有教師證書，把教書當成一世的志業。就讀高中時，碰到一位喜愛中國古典文學的國文老師，鼓勵我們寫作、投稿，奠定了日後我喜愛塗塗寫寫的習慣。他們都是我生命中的貴人。

　　每個人都會有好幾位難忘的老師，有的是因為老師的鼓勵，讓他成功，使他難忘。最難過的難忘老師是因為他處罰你或是罵你，讓你恨他一輩子，我們都是教育工作者，都是為人師表，不得不謹慎。

　　「讚美永遠比懲罰更有效，更能導正正常發展。」期望在欣賞完這部片子之後，對於當一位教師都能有所啟發和省思，我也期勉自己朝這方面發展。

　　有一天，你在寫作上或是閱讀方面有了專精的表現。傑出的表現，我應該就可以說是你「生命中的貴人」了，大家互勉之。

第九回 法官媽媽

<div align="right">陳美英 整理</div>

導演：穆德遠

主演：奚美娟、陳思成、趙有亮、劉希媛

出品：北京紫禁域影業有限責任公司

網站：http://www.beijingfilm.net

日期：2002年1月25日

長度：96分 劇情片

（一）劇情簡介（摘自網路）

　　十五歲少年張帥因為入室搶劫，正面臨法律的裁決，他的家人為減輕他的罪行，通過其辯護的李律師欲給審判法官安慧貳萬元，不想卻被李律師暗中侵吞。張帥被判刑三年，他的母親也於這三年中病逝。不知內情的張帥出獄後，帶著對安慧的刻骨仇恨，決心潛入安慧家，搜集她收受賄絡的證據，意圖讓她也一嚐牢獄之苦。

　　安慧絲毫沒有察覺危險的降臨，她仍在致力於少年法庭的設計，直到有一天，她發現張帥站在她家門口⋯⋯計畫進行的相當順利，張帥很快取得了安慧的信任，他通過安裝在她家的竊聽器，每天紀錄下安慧的談話，試圖找到什麼證據。但是一天天的過去了，張帥不但沒有發現安慧有什麼可疑之處。相反她的善良，她對少年犯家屬的態度，以及對自己無微不至的關心，使張帥自己的計畫產生了懷疑，他甚至想過放棄。但是當他面對他母親的照片時，他時刻提醒自己，不要忘記仇恨。

　　後來張帥又到醫院裡得知他的母親為了他，賣腎換取了一筆

鉅款送給安慧，而安慧卻矢口否認時，張帥又重新燃起了怒火，他終於將搜集到的「證據」，提交到檢察院。安慧到此時才發現他真心愛護的張帥竟然在騙她。出乎張帥的意料，安慧平靜的對待了這件事。只是告訴他自己是清白的，她甚至高興張帥能用法律方法來解決問題。

張帥離開安慧家，一個人在街上徘徊卻被巡警帶走，他又一次面對鐵窗，只有安慧過來接他，其實在他內心深處也不相信安慧會有此事，但是安慧已經開始接受法院的內部調查，張帥和安慧都面臨痛苦的尷尬。

就在安慧給張帥過十八歲生日的時候；一封被遺忘的信重新出現，一切的真相就在這封信中揭曉。安慧和張帥之間的瑕隙終於冰釋，張帥在那一天已成人，在送別的車站，張帥看著安慧，他不知道該不該喊出那兩個字…

（北京新影聯）

（二）討論題目

1. 法官媽媽真的很冤枉，在日常生活當中，我們也會冤枉了別人，你有被冤枉的經驗嗎？或是你冤枉別人？

2. 如果你是這位法官媽媽你會怎麼做？

3. 好人不寂寞，因為要收留張繼法官媽媽把擱在閣樓上的沙發送給鄰居，因為這樣他才把幾年的謎題解開也才洗刷了他的冤情，你有什麼感想？

4. 你的設計題：

5. 最感動會溫馨的片段：（請寫或畫出來）

1、法官媽媽真的很冤枉，在日常生活當中，我們也會冤枉了別人，你有被冤枉的經驗嗎？或是你冤枉別人？

　　※ 往往被冤枉時心理都不好受，我的經驗是凡事只要心安理得，時間久了自然會明朗化，冤枉別人時一定誠心說明並道歉。（正芬）

　　※ 被冤枉是一種很不好的感覺，所以我儘量不要去隨便冤枉別人。（麗卿）

　　※ 有一天，為了一個湯匙被老闆冤枉，還好後來真相大白，不然真是跳到黃河也洗不清。（彩鸞）

　　※ 我的個性很倔強，常常不願意屈服，但也因為這樣常常被冤枉。（傳閔）

2、如果你是這位法官媽媽你會怎麼做？

　　※ 我一樣會判孩子的刑，孩子需要教育和教訓。犯了錯必須付出代價，同時給予心理輔導和技能訓練，讓犯錯者有重生的機會。（正芬）

　　※ 我不會將不了解而且剛出獄者安置於家中，應協助他尋求「收容單位」或社福機構幫忙。（芳美）

　　※ 我贊成芳美的做法。（彩鸞）

3、好人不寂寞，因為要收留張繼法官媽媽把擱在閣樓上的沙發送給鄰居，因為這樣他才把幾年的謎題解開也才洗刷了他的冤情，你有什麼感想？

　　※ 替安慧法官慶幸也感覺到法官嚴肅之外的仁慈一面，老天有眼，保護了好人所受的冤屈。（正芬）

　　※ 感謝忠厚老實的鄰居，物歸原主，因而解開了張師與法

官安慧之間的疑惑和心結。真相大白的感覺真好。（芳美）

※ 導演真厲害，把劇情的張力放在沙發上，讓大家繃緊情緒，跟著劇情走入一個死胡同，眼看著安慧法官就要被判刑了，一個適時的劇情出現，化解了一切的迷團，讓人大大的鬆了一口氣。整個片子到這裡出現高潮，然後嘎然停止，張帥離開，法官媽媽站在火車車廂頂上，他不捨的還是張帥，他關心的還是他所愛的孩子。真的讓人很感動。（彩鸞）

愛有不同名字，
其中一個叫體諒。

4、愛能化解一切嗎？片中男孩一直尋找報仇的機會，因為他認為是法官媽媽害他坐牢直到真相大白，你給這個孩子何種評價？社會上這種人多不多？你會因為這樣而不去行善嗎？

　※ 愛可以化解很多事，因為人性本善。追根究底是必須實行的也值得敬佩，但因恨而報仇則是很危險。行善只是

對自己負責的一種行為，不會相牴觸。（正芬）

※ 愛的影響應是無形的，隨時間漸漸顯露，必能化解一切。片中男孩勇氣十足，但卻過於武斷與主觀，這樣的人做事常有遺憾發生。現今社會自以為是的人比比皆是。行善是個人人生觀，順勢而為之，不會受影響的。（芳美）

※ 我喜歡這個孩子，敢愛敢恨，為了追求媽媽那一筆錢，契而不捨的追蹤，雖然所用的方法不對，但是對他的那份執著精神佩服。（彩鸞）

人不輕狂枉少年

5、我的設計題：

※ 如果犯錯的孩子沒有碰到張法官的話又會是什麼情形呢？（正芬）

※ 如果法官沒有收留張帥，今日的結局又會變成如何呢？
　　—改寫劇本（芳美）

※ 剛出獄未成年的少年犯，在我們的社會是如何處理（安
　　置）？（芳美）

※ 如果鄰居不把那包錢拿回來，劇情又將如何發展呢？可
　　鄰的安慧可能真的就要被判刑了？（傳閱）

生命就該浪費在美好的事務上

（三）一場（僥倖心理）的代價（陳彩鸞 摘自網路）

　　這是一個真實的故事。一個可能發生在你我身邊的故事。如果你（妳）是未滿十八歲的青少年，你（妳）可能因為不小心而成為故事中的主角。如果你家有未滿十八歲的小孩，一不小心你也可能會是那一個氣急敗壞、極端憤怒又無奈的父母。

　　（小傑）是某國小二年級學生。某日下午下課回到家，因為口渴便到廚房開冰箱喝冰開水，卻發現冰箱上貼有法院得查封封條，覺得很奇怪，回到客廳時又看到電視、冷氣機也貼有封條。因為想看電視卡通影片，乃將封條撕毀丟到垃圾筒內。就在看電視卡通時，媽媽回來了，問（小傑）為何把封條撕掉，（小傑）誠實說因為看電視礙眼而撕掉封條。媽媽一氣之下，便隨手拿起掃把修理（小傑），被無端責打的（小傑）一氣之下便逃出去。毫無目標的在街上閒逛。

　　就在不知如何是好的時候，遇見鄰居玩伴（小恩），他是國中二年級學生、十三歲，在知道〔小傑〕是因為被媽媽打而逃家後，（小恩）便邀（小傑）到網咖玩天堂遊戲，（小傑）一想反正沒地方去，便一起進去了。一進店裡，（小恩）又碰到他的同學（小偉）與（小明），一干人在互相介紹認識後，便各自打起網咖遊戲了。

　　大約到了凌晨左右，（小偉）發現鄰座的人身上有很多錢，而且瘦小，一副好欺負的樣子便邀另外三人強劫錢財。（小傑）起先因為害怕而拒絕，但拗不過其他三人的拜託，只好答應，但只願意在旁壯大聲勢不願動手行強。一干人便由（小偉）把被害人叫出店外，另加（小恩）及（小明）等三人將被害人團團圍住，由（小偉）動手行強，共得新台幣一千四百元，（小傑）則

約站在距離四公尺左右。得手後，四人便一同逃離現場。但該四人因被害人報警，不久便被查獲移送法辦。

參考法規

刑法

※ 第二十八條（共同正犯）

二人以上共同實施犯罪之行為者，皆為正犯。

※ 第二十九條（教唆犯及其處罰）

教唆他人犯罪者，為教唆犯。教唆犯，依其所教唆之罪罰之。被教唆人雖未至犯罪，教唆犯仍以未遂犯論。但以所教唆之罪有處罰未遂犯之規定者，為限。

※ 第三十條（從犯及其處罰）

幫助他人犯罪者，為從犯。雖他人不知幫助之情者，亦同。

從犯之處罰，得按正犯之刑減輕之。

少年事件處理法

※ 第二條

本法稱少年者，謂十二歲以上十八歲未滿之人。

※ 第三條

左列事件，由少年法院依本法處理之：

一、少年有觸犯刑罰法律之行為者。

二、少年有左列情形之一，依其性格及環境，而有觸犯刑罰法律之虞者：

經常與有犯罪習性之人交往者。

經常出入少年不當進入之場所者。

經常逃學或逃家者。

參加不良組織者。

無正當理由經常攜帶刀械者。

吸食或施打煙毒或麻醉藥品以外之迷幻物品者。

有預備犯罪或犯罪未遂而為法所不罰之行為者。

※ 彩蠻回饋：

因不懂法律而觸犯法律，像片中的張帥真正是很無辜，所以他一直懷恨在心的就是這個判他有罪的安慧法官，出獄之後還要想辦法報復，還好他不是執迷不悟，最後也真相大白，還安慧法官的一生清白，安慧法官對孩子的用心讓人動心。

（四）當真相大白時（Lady）

時間

94年2月24日下午2點左右

地點

北市南京東路四段（家中）

事由

　　從元旦到今天雨下個不停，好不容易今天終於把自己名下的房子賣了，情緒很差！因為價錢和當初買下的價格差了一半，當然是虧本：有時「人算不如天算」，心想拿到錢就可以還一些手中的債務；因為二年前我老公就開始失業，可是那時我的小學同學希望我不要自己承擔如此重的擔子，給孩子們自己去承擔。可是我就是捨不得；如果不是為了讀書、我想還是不會捨。沒想到事情就這樣發生：女兒為了多賺一點錢，前3天才找到新工作、想省吃飯錢；回家吃完飯，剛離開家5分鐘以後，家中電話響起：拿起來對方說：「媽媽我又出事情」心想她不是剛剛騎機車出門難道發生車禍；她說不是，她被地下錢莊載走了；當時我緊張起來，以為她真的被地下錢莊載走：就這樣陸續匯錢給詐騙集團。其實我被騙了，聲音很像、我遇上了鬼。

　　省思：回想起來事情發生的當天，早上5點多雨下得很大，外面的貓哭得很淒慘，或許冥冥之中提醒我今天有事情會發生；可是我沒有去理會就這樣白白的把鈔票送人家用。每次碰到難題都能順利走過，唯獨這次自己很自責，自己有點想不開；還好平常靠著佛法的力量支持自己，還好家中有一對好兒女；希望未來會更好，該還已經還完了。**大家小心上當！不要像我這麼笨！沒有智慧！**

第十回　讓愛傳出去

<div align="right">黃美煜 整理</div>

上映日期：2001/3/3

導　　演：咪咪蕾德【戰略殺手】、【慧星撞地球】

製　　片：史蒂芬路德【麻雀變鳳凰】

編　　劇：雷斯里狄克森【天羅地網】、【窈窕奶爸】

演　　員：凱文史貝西【美國心 玫瑰情】

　　　　　吉姆卡維佐【黑洞頻率】

　　　　　海倫杭特【愛在心裡口難開】

　　　　　哈利喬奧斯蒙【靈異第六感】

發行廠商：華納

電影分級：輔

電影類型：劇情

長　　度：123分

（一）劇情大綱（摘自網路）

　　「如果你認為這個世界讓人不滿意，讓人失望，那麼從今天開始，你要想一個辦法，將這個社會中不想要的東西通通去除，把這個世界重新改造一次。這就是你們這個學期的課外作業，一個可以改造這個世界的作業，不能只是空想，它必須能夠付諸實行，並且從你開始執行。」

　　七年級的社會學老師尤金席莫奈（凱文史貝西飾）對每一年的七年級學生都會做一樣的演講，給相同的作業，他不覺得今年的學生與去年有什麼不同，他希望，但是並不期待這群學生會認真地把他指定的作業放在心上。想不到，十一歲的崔佛（海利喬

奧斯蒙飾）真的聽進去了。

　　崔佛的童年生活並不愉快，父親是個不負責任的浪子，行蹤飄忽不定，母親一個人挑起生活的重擔，為了給崔佛更好的物質生活，母親身兼了兩份差事，晚上在脫衣舞孃的酒吧端盤子，白天在賭場裡打雜，為了崔佛，她毫無怨言，但是就在她一心一意為了孩子付出的時候，崔佛卻一個人孤獨地渡過他的童年，對他來說，他並不需要更多的物質，他只希望母親可以常常陪在他身邊，跟他一起過生日，過普通的家庭生活。

　　尤金老師的一席話無疑開啟了他的思維模式，給了他想要改變世界的力量！於是他的方法是：「以我為中心，幫助三個人，他們不必回報我，但是他們要另外幫助三個人，讓愛傳出去，兩個星期就可以有超過四百萬人受惠。」這個計劃聽起來似乎是可行的，讓尤金老師不得不對這個年輕學生刮目相看。

　　他決定立刻執行計劃，他將一個街頭遊民帶回家，給他食物，讓他洗澡，這位遊民感受到了崔佛的心意，可是這個連自己都照顧不好的遊民，他如何讓這份愛傳出去？

　　崔佛的第二個計劃是幫助自己的母親。他把自己的社會老師介紹給母親，希望兩個人可以在一起，但是人與人之間的心靈契合並不是只要把兩個人「送作堆」就可以了。不過透過這一次與老師聊天的機會，母親了解了崔佛「讓愛傳出去」的計劃，母親驚訝地發現，崔佛在自己忙於工作而疏於照料的期間，成長為一個體貼、善解人意的少年，這是作為母親最大的驕傲，她決定幫助兒子實現他的計劃，有了母親的幫助，崔佛「讓愛傳出去」的計劃會成功嗎？

　　願望漸漸地改變，人與人之間的距離逐漸疏遠，當人們回顧自己小時候的願望時，往往嗤嗤一笑，然後將它遠遠扔在腦後，

繼續自己金錢追逐的遊戲。」讓所有的人重新檢視週遭的一切，「反璞歸真」是海利喬斯蒙認為這部電影提供給觀眾最好的獻禮。

導演表示，海利喬奧斯蒙直接挑戰這兩位奧斯卡影帝與影后，表現得可圈可點，十分出色。

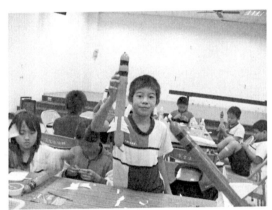

讓愛傳出去

（二）讓愛傳出去（摘自網路）

（請大聲唸出來）

請您回想一下，您是否曾經幫助過任何人....

那種感受是不是很快樂呢？

儘管是付15元向殘障人士買條口香糖、還是拯救了故障在路旁的車子、或是向在烈陽之下賣玉蘭花的小姐買串玉蘭花，抑或是讓在失落邊緣的朋友重拾了信心。

小小的貼心，讓自己心靈大大的受益。

讓愛傳出去的宗旨：可別因善小而不為；不管是親人、朋友、陌生人，甚至是對動物的關愛及對待。

生活週邊太多需要被適時幫助的人，

而我們不一定要付出多大的愛心才算是愛。

希望每個人都能夠適時的對剛好需要被幫助的人伸出援手，甚至只有一句安慰的話語，一個小小的關懷動作，或許就能讓一個人重生。

上帝創造一個人的時候；同時也創造了兩個人。

一個在您趾高氣昂的時後就貶貶你；

一個在您垂頭喪氣的時後就捧捧你。

人不會孤單，至少活著還有這兩種朋友陪著你，

當您有一分付出的時候，有一天您當然也會相對受益。

就讓愛傳出去吧！

Pay it forward any love

（三）問題探討（「讓愛傳出去 PAY IT FORWARD」影片引導青輔會網路）

1. 本片給您最深刻的啟發是什麼？

2. 崔佛在影片中幫助了哪三個人？

　　A：母親、流浪漢、同學

3. 請將影片人物關係畫出「讓愛傳出去」的簡圖

　　A：請將影片人物關係畫出「讓愛傳出去的簡圖」

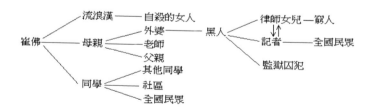

B：請說一說您對崔佛因幫助同學而犧牲生命的看法。

(1) 不幫助 → 幸存 → 減少傳愛動能 → 回復原來生活 → 平淡一生

(2) 幫助 → 犧牲生命 → 引起眾人關心 → 壞人反省

好人鼓舞 → 把愛傳出去

生命無限

再回來更好

世界更美好

4. 您曾經堅持過理想嗎？您會為了堅持理想而無懼任何困難挑戰嗎？

5. 你認為「愛」是什麼？請為「愛」做註腳。

6. 您相信自己有「傳愛」的能力嗎？如何讓愛的能力付諸行動？（思考→計畫→行動）

7. 請條例您目前能力可以做到的「傳愛」點子。

8. 我的設計題：

10.互相鼓勵：「改變世界，先從改變自己開始」，「老師」和「父母」最有機會讓愛傳出去，且讓我們透過學習，成為孩子生命的典範，生活的楷模。

（四）愛的能力—「讓愛傳出去」觀後感（劉芳美）

　　一個七年級的小學生崔佛，將社會學作業—改造世界，以「讓愛傳出去」的構思，付諸於行動，串成了這一部感人肺腑的劇情內容。

　　崔佛「讓愛傳出去」的方式，是以自己為中心，無條件幫助三個人完成一件重要的事，而被幫助的三個人，要另外幫助三個人，讓愛傳出去，以此類推，讓這個世界變得美好。他從幫助自己的母親和一個街頭流浪漢開始，最後竟影響到全國各地許許多多的人，並且感動了一位記者，追蹤報導了整個事件。

　　故事的結局，崔佛為了幫助第三個人—他的同學，竟意外身亡，實令人錯愕與感傷！當成千上萬的人不斷的湧入，點著蠟燭，圍聚在崔佛家門外，追悼著他，看到這一幕，我心中一陣悸動，不覺熱淚盈眶。崔佛雖然死了，但「讓愛傳出去」活動，卻留給世人無限感慨與追思…。

　　「愛」是甚麼？片中闡釋出愛是一種助人行為，也是一種適時的付出，它就像陽光溫暖你和我，照亮整個世界；若人人都能讓「愛」傳出去，人生將更美麗幸福 ，社會也將更祥和溫馨啊！但在付出「愛」之前，亦要先學會保護自己，崔佛因為幫助同學而犧牲生命，是否值得？不也令人省思！

> 生命不一定是直線，它可以是放射線、雙曲線、反折線、拋物線，甚至它可以是一個圓。

（五）散播歡笑散播愛（陳彩鸞）

　　崔佛為了幫助同學犧牲了自己的生命，當所有的人拿著蠟燭來弔念他，來響應他的「讓愛傳出去」活動時，那個場面讓人動容，讓人忍不住熱淚盈眶，「死有輕於鴻毛，死有重於泰山」崔佛雖然離開人世間，但是他的精神永遠留在人們心中。

　　崔佛「讓愛傳出去」的公式是從幫助三個人開始，每個被幫助的人再幫助三個人，他第一個幫助的流浪漢，後來也救了一位想跳河自殺的小姐，也算是沒白費力氣。第二個幫的是他的母親，讓他的母親了解到崔佛的認真和努力，而這後面的動力來自崔佛的社會老師，一個想改變社會讓世界更美好的老師，這個老師也有一段童年傷心的記憶，埋藏心底無法釋放出來，直到遇到崔佛媽媽，後來兩人發展了一段彌足珍貴的愛情，找到彼此的真愛。

　　所謂「願有多大，力量就有多大」當一個人發願想去做事時，他就會不怕辛苦，努力去做，影片最後崔佛為了救同學犧牲了生命，「悲劇」帶給人們的震撼和感動，在這裡充分表現出來，從各地湧來的祭悼者，把崔佛「讓愛傳出去」的精神昇華到極點，崔佛的媽媽和老師也因而稍稍慰藉了失去崔佛的悲痛和傷心。

　　這個世界因為有像崔佛這樣的人而顯得更可愛，更溫馨，就讓我們也來學習崔佛「讓愛傳出去」，散播歡笑散播愛吧！

第十一回 稻香搖醒童年

<div align="right">陳彩鸞</div>

參與「客家、社區、影片巡迴展演」心得

時　　間：95年2月18日星期六晚上六點

地　　點：平鎮市文化中心

主 持 人：唐春榮 主任

參與人員：桃園縣社會教育協進會志工及展演人員

與談老師：子賢、英珉、芳孌、連居、彩鸞等

展演主題：得獎作品巡迴展演

一、**穀子穀子**：由小學生的寒假作業出發，發展出一段完整的有關稻穀種植生長及變成稻米和稻米產品的教學活動，榮登第一名，由永和社大獲得。

二、**活廖死張**：客家張氏家族生前接受廖家的恩惠，死後還原為張姓的探討故事，點出「廖、張、簡」本一家的有關姓氏的故事，榮登第二名，由文山社大獲得。

三、**看見種苗在發聲（客家童謠的春天）**：文山社大辦理客家童謠班的實施情形和意義探討及其與社區的互動情形，榮登第三名，由文山社大獲得。

四、**美濃有機米（堅持走對的路）**：描述一個年輕人放棄都市的高薪，回到鄉村種植有機米，堅持走自己的路的故事，榮登第四名，由旗山社大獲得。

五、**外籍新娘識字班的故事**：紀錄芳孌老師和淑玲志工帶領有關外籍新娘學習識字班的點點滴滴，榮登佳作，由平鎮市大獲得。

心得感想

　　在全國社區大學促進協會大力的推展之下，客家社區影片課程，培育出不少的人才針對客家文化編寫出很多的探討主題，讓人覺得很感動。回想二年前要籌辦社區影像讀書會時，我便尋找各社大開設影像課程的內容，大都以欣賞記錄片為主，再從中探討一些議題或主題，當時我覺得記錄片會太沉重，所以選擇劇情片作為出發的訴求，結果效果還不錯。這一、二年來紀錄片的水準一直在進步，很高興看到這麼好的紀錄片，我想我的社區影像讀書會影片的來源已經不愁了。針對這五部片子我自己有一些相關的記憶、經驗和感覺，就由「穀子穀子」這一部紀錄片先談起。

（一）稻香搖醒童年

　　夏日黃昏走在鄉間田中的小埂，夕陽的餘暉映照在層層的金黃稻浪中，猶似追逐嬉戲的調皮小孩；晚風徐徐吹來，牧童牛背上短笛橫腔信口吹。這一刻，天地之間唯我獨尊，盡情享受種田當農夫的樂趣。小小年紀的我，已將這幅圖像牢牢烙印在腦海裡，今天又被搖醒。

　　「穀子穀子」是一部很緊奏的片子，雖然才短短的十八分鐘，已經很完整的呈現了稻穀子從種植、生長到收割以至於到製成品的過程，很有系統的拍攝下來，再經過剪輯、配樂，終於完成一部完整的紀錄片。紀錄片中的主角，都像是身邊的自己，沒有刻意的修飾及打扮，讓人覺得特別親切而且很有成就感。片中的小孩學習插秧，跟一般傳統的插秧法不同，他們不是「退後走而是往前插」，這是一個不同的想法和作法，因為要我插秧倒退

走我就是不會嗎，所謂「窮則變，變則通」，往前走著插秧，雖然插的秧苗歪歪斜斜，仍然還是一樣長出稻穀來呀，一樣結出金黃稻穗啊！說不定自己插的秧苗，長出來的稻米更香更甜呢。拍攝及觀賞這部影片可以讓學童體驗農夫種植蹈米的辛苦，及認識稻穀子的生長情形，養成愛物惜物的觀念和情操，讓「珍惜」的理念從小便落實在生活中。

　　父親因為家中人手少，已經不再種植稻米很久了但是那一段「挑秧苗、蘇草、趕麻雀、割稻、曬稻穀子」的生活，仍然存在童年的記憶裡。

（二）我的媽媽是黃牛

　　「老師！我的媽媽是黃牛」有一天，一位姓黃的小朋友告訴我這麼一句話，我不明就裡開玩笑的問他：「喔！是嗎？那他是什麼黃牛？火車票的黃牛嗎？那我以後回嘉義就請他幫忙買票了！」別的小朋友在旁邊嘻嘻哈哈說：「老師你真的不知道嗎？」還故意露出很神秘的表情，讓我丈二和尚摸不著金剛，最後我這個老師只好投降，請他們公佈標準答案，他大聲笑著說：「我爸爸姓黃，媽媽姓牛，所以大家都叫他「黃牛」！」喔！原來是這樣，我趁機把握機會隨機教學，那一節課我們玩起姓氏和冠夫姓的遊戲，如姓塗的不能嫁給姓胡的不然就變糊塗了！

　　對於「活廖死張」這個客家姓氏的故事，涉獵及經驗較少，倒是我的一個古蹟導覽解說的朋友告訴我一個有關「范姜」的典故，我蠻喜歡的。范姜是一個複姓，由姓范的和姓姜的聯合演出，話說一位媽媽年輕時嫁給姓范的先生，生下兒女不久之後爸爸就撒手人寰，孤苦的媽媽改嫁給一位姓姜的先生，這位姜先生把范姓的兒女當成自己的兒女扶養長大，也就是說這位繼父擔

負起教養太太前夫所生的兒女，而且教養的很好，很有成就，這位媽媽為了感念先生的恩德，將兩個人的姓加在一起成為「范姜」，現在新屋鄉就有很多范姜的後代子孫，聽說他們每年都會聯合祭祖，祭祖的活動還很盛大呢。這樣的一個感恩的故事我蠻喜歡說給孩子們聽的。

姓氏對於中國傳統傳宗接代有很密切的關係，每一個人都有「落葉歸根」、「認祖歸宗」的作法和想法，「活廖死張」不外也是這樣的一種折衷的想法和作法，聽說還有「單廖」和「雙廖」之分。談到「廖」我又想到一件有趣的事，我之前的一位家長家住雲林縣二崙鄉，整個村莊由姓「田」和姓「廖」的家族組成，他們又很喜歡互結親家，於是我們常常就開玩笑說：「哎呀！不管是「田廖」還是「廖田」你們總是田園廖廖去！」（要用台灣話說才好玩）

姓氏是我們的根和來源，追尋姓氏的故事對我們的文化保存相當有價值，讓我們有慎終追遠的謹慎和緬懷祖先的情愫。

（三）客家本色

「看見種苗在發聲—客家童謠班」讓我覺得很親切，想一起來唱和的衝動，他們學習的社區就在實踐國小和實踐國中還有樟新里社區，都是我孩子生長的地方，我也是剛打那兒來，看到自己熟識的鄉里，總是有一份特別親切的感覺，這應該也是紀錄片迷人的地方吧！

我是一位閩南人，對於客家文化不是很了解，但是我週邊的幾個客家朋友，都是勤儉持家的好榜樣，平鎮市大也有很多的學員都是客家人，如果說平鎮市是客家的大本營，應該說的過吧。客家人勤儉和打拼精神早有文獻可循，光是一首「客家本色」

就把客家人勤儉的傳統精神描寫的淋漓盡致，我不是很會唱歌尤其是客家歌謠，但是我很喜歡唱「客家本色」和「天空落水」，從朗朗的歌聲當中體驗感受客家朋友的樂觀積極，對於提振人心士氣很有幫助喔！當我們聚在一起時，我們最喜歡一起唱和「客家本色」把所有的不快樂和沮喪，唱唱出去，打拼的勇氣又回來了。

學習語言如果從小開始，而且用生動活潑的方式如童謠歌唱，效果一定很好，而且學習得很快樂，看片中小孩童稚的臉頰煥發抖擻的精神，唱起歌兒來讓人歡欣鼓舞，這個學習是快樂的也是恆久的，客家童謠的歌聲傳遍整個文山社區，我也心有戚戚焉，躍躍欲試。客家文化就在這個大都會藉由學童的吟唱客家童謠出發、散播、生根、萌芽、茁壯！

客家本色（選自網路）

＊唐山過台灣　無半點錢　時代在進步　社會改變
　剋猛打拼耕山耕田　是非善惡充滿人間
　咬薑啜醋幾十年　奉勸世間客家人
　毋識　埋怨　修好　心田
　世世代代就恁樣勤儉傳家　正正當當做一個善良介人
　兩三百年無改變　就像揞介老祖先
　客家精神莫豁掉　永久不忘祖宗言
　永遠　永遠　千年　萬年

　　　　　　　　　　　　詞曲：涂敏恆
　　　　　　　　　　　　歌詞提供：linyuh Midi
　　　　　　　　　　　　編製：鍾易修

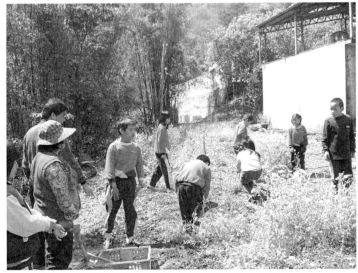

正正當當做一個善良介人

（四）環保來自堅持

　　曲指一算應是十五、六年前的事了，那年我去參加耕莘青年寫作會朋友晏若仁的囍宴，他在主婦聯盟上班，喜宴上她送我們每人一套餐具：一組不銹鋼製筷子、小湯匙、叉子，用一條小方巾包住，那是主婦聯盟特製的餐具，希望大家隨身攜帶推廣使用，從那時起我就開始自備餐具行走江湖，不論大宴小酌或是餐廳或是路邊小吃，我隨身攜帶為地球省下很多免洗餐具的垃圾，我的很多朋友看到我這麼做都說要向我效法學習，但是已經十五、六年時光過去了，只有閎哥被我感染到，現在范媽媽上影像讀書會時也會帶著餐具前來，所以說要談環保，堅持是唯一的一條路，雖是舉手之勞但是就是無法做到。環境教育理念不難但是難做到。

　　「美濃有機米」影片播放當中，主角年輕人說了一句話他

說：「回到鄉下來種田，我覺得很自在」但是他的媽媽說：「你回到鄉下來種田，最苦的是我。」我能了解母親的心，為了堅持走一條對的路，可能要付出很多的心血和辛勞，媽媽一定是疼在心裡苦在心裡，爸爸也因為這樣成為有機米解說員，這也算是不錯的經驗。如果經濟能力許可，人生多一些嘗試未嘗不好，尤其做的又是對環境對人類有幫助的好事，我相信是值得的。

文明越進步，離自然越遙遠，所幸，現在有很多人已經警覺，地球再不保護，將殃及後代子孫，很高興看到有人堅持走環保的路種有機的米。

（五）台灣新住民的教育

只要是桃園縣社會教育協進會辦理的活動，我就會看到一群群熱情付出的志工朋友們，他們的精神實在讓我感動，很多的活動也因為他們的付出和奉獻，得以順利推展和圓滿完成。包括我社區影像讀書會的蓉芬、慈幼社社長啟新、採編社社長嘉彬、採編社團員范琴、華泰、淑美還有影片中的淑玲，都是我比較認識的志工朋友，他們散發出特殊的熱心服務的熱誠，溫暖感動了我們的心，為這個世界添增很多美麗燦爛的色彩和光明。

認識淑玲是在平鎮市大辦理高雄都會之旅戶外采風時，他擔任我們第二車的車掌小姐，我在車上放映了一部「跑吧！孩子」的影片欣賞，他哭的稀哩嘩啦，比我還愛哭，讓我印象深刻。認識芳孿老師是在公共論壇欣賞「我的強娜威」討論外籍新娘議題時。他擔任外籍配偶識字班老師已經多年，對推動台灣新移民的教育功不可沒，淑玲是外籍新娘識字班的志工，在會場上家豪分享了他的鄰居也是外籍新娘所面臨的的一個他無法解決的問題，後來他把那個鄰居帶到淑玲住處，淑玲很快就把問題解決了。在

這個外籍配偶識字班裡，淑玲和芳孌老師幾乎可說是他們在台灣的親人，二人的奉獻溫暖了他們想家的心情。

想一想，再過若干年，我們的社會會被這些新移民所生的孩子帶領，我們能不用心經營他們的教育嗎？正如影片所說：「我已經結婚十年了，不要再叫我新娘！」我們要以更寬廣的心，接納台灣新住民的到來並積極重視他們的教育。

※彩鷺回饋：2006. 02. 於臺北興隆路

感謝平鎮市民大學邀請我來參加這個有意義的活動，讓我收穫良多，雖然我要遠從台北文山區來到平鎮，路途說遠不遠說近不近，但是我卻不後悔答應來參與這樣的活動，看到並感受到各位志工朋友的熱情和好學精神，對我也是一種鼓舞，也是一種學習。

外面陰雨綿綿，冷風蕭瑟，拉緊外套的衣領，冒雨走在環南路和中豐路的交叉口，我舉頭一望，遠方的天空，燈光閃爍。夜，漸漸深了！

童年在心中

戲外戲——社區服務

第一回　緣起

陳彩鸞 2005.03.25於長典

　　九十三年社區影像讀書會開課時，我就期許自己要帶領學員組織會外會，期望他們參與讀書會若干時段之後，要在自己的幼稚園組織家長讀書會或親子共讀之類的讀書會。剛開課大家還未熟悉運作方式，經過半年的學習和取得共識，九十四年新春伊始，我們便決定走入社區，走到各學員的幼稚園或社區或家裡，或播放影片或閱讀書本或共讀一篇文章或煮酒論談，邀請學員的家人、鄰居或朋友一起來參與來欣賞來討論，沒想到效果奇佳，大家的感情和討論的融洽度，High到最高點，有意猶未盡的感覺。

　　首先開鑼的是副班長鍾玲珠的和平幼稚園，但是他說放影片太麻煩，決定採「繪本閱讀」的讀書會，玲珠也說了他如果要推展讀書會也是先從繪本開始，因為影片太費事了，於是我們只好「客隨主便」到和平幼稚園辦理一場次的繪本閱讀讀書會，並依照玲珠的要求不辦家長或教師讀書會，要為桃園縣幼兒服務協會的會員服務（玲珠是該會理事），請桃園縣幼兒福利協會范理事長行文通知各會員踴躍參與。

　　走入社區服務我也希望學員能練習擔任讀書會帶領人的職務，大家學有所成之後，將之推廣是社區影像讀書會最終的目的。芳美在生命教育的領域裡涉獵甚廣，也擔任生命教育志工多年，對帶領生命教育的主題應該遊刃有餘，於是社區服務帶領人的職務首先便落在芳美身上，眾望所歸想脫身也難。

　　芳美為我們帶領閱讀——經典傳訊出版、李奧·巴斯卡力著作、張秀琪，白森翻譯、丁千珊插畫的「一片葉子落下來」，一

本很容易閱讀的生命繪本，描述葉子弗雷迪從生長到掉落的見聞和歷程，透過共同閱讀大家舒發心得感想，因為參與的人都是桃園縣幼兒福利協會的會員，其中不乏大頭目如理事長范秉棋、副理事長崔明貞大姐、常務理事湯美妹等等，大家都是舊識及好朋友，討論起來特別有意思，其中有一道題目問：「如果你的生命即將走盡，你最放心不下的是什麼？」有人答兒女有人答老公，有人回答：「財產尚未分配完畢，怕引起遺產糾紛。」大家哄堂大笑，我則開玩笑的說：「各位！你們都很會賺錢，年輕時打拼為前途，現在年老了要多做一些善事，效法芳美做志工，多做一些社會服務的工作，再不然就參加社區影像讀書會，到各社區或在自己的幼稚園推展讀書會，也算公德一件喔。否則財產太多了，小心喔！生前謹慎規畫，百年無後顧之憂！」

隨著醫學科技的發達，人類的壽命越來越長，如何規劃自己的退休生涯，成為一門高深學問，而如何「活在當下」也是非常重要的議題，打開心胸參加「社區影像讀書會」讓你的生命更美好，生活更有意義。（學員們一定又說我又再做廣告了！）

感謝芳美帶來的「一片葉子落下來」為我們拉開戲外戲——社區服務的序幕。（後記：這次讀書會平鎮市大日語班邱麗秋老師也應邀前來，與我們一起共讀。）

第二回　和平幼稚園簡介

榮獲教育局評鑑績優幼稚園　鐘玲珠

（一）沿革

民國71年7月14日經桃園縣政府71府教國字第83193號函立案通過。創辦至今已邁入二十四個寒暑，鍾園長玲珠女士畢業於台北師範學院幼稚教育師資科，具幼教經驗二十五年，領導著一群最具經驗的合格幼教師，用「愛心、耐心、熱心」來啟發幼兒的潛能；以最新的教材教學，和幼兒們一起分享快樂成長。特聘請具有美術、捏塑、美語、體能、音樂等專長之專業幼教師，實施各項才藝教學，期幼兒得到「德、智、體、群、美」五育均衡發展之優質教育環境。本園實施全日制教學，讓家長安心打拼事業，除經常舉辦野外實地教學，提高幼兒學習興趣，擴展生活經驗之外，並定時舉辦或參加各項才藝競賽，如指導兒童參加世界兒童畫展、寫生比賽、縣長杯珠心算比賽等全縣性、全國性或全世界性之各項競賽，在教師細心指導，幼兒努力學習及家長配合之下，得到優異成績，摘下無數金牌與各等獎項。

幼稚園戶外有寬廣安全的場地，有大型體能遊戲區及多樣化的遊戲器材，提供幼兒追、趕、跑、跳、碰的活動空間，增進幼兒大肌肉的發展。室內闢有體能晨操活動區，無論晴雨皆可進行，是一個幼兒優良的學習園所，家長放心的幼教環境。

（二）幼兒教育目標

本園依據幼稚教育法實施幼稚教育，其教育目標為

1. 維護幼兒身心健康。
2. 養成幼兒良好習慣。

3. 充實幼兒生活經驗。

4. 增進幼兒倫理觀念。

5. 培養兒童合群習性。

6. 陶冶兒童藝術情操。

（三）教學領域

依據幼稚教育法實施各項教學，學習領域包含：

1. 語文：故事和歌謠、說話、閱讀認字。

2. 常識：社會、自然、數量形的概念。

3. 工作：繪畫、紙工、捏塑、美勞。

4. 音樂：唱遊、韻律、欣賞、節奏樂器。

5. 遊戲：感覺運動遊戲、創造性遊戲、社會性活動、模仿想像遊戲、思考及解決問題遊戲、閱讀及觀賞影劇、影片遊戲。

6. 健康：健康的身體、健康的心理、健康的生活。

以上六大領域教學，除增進知識之吸收、熟習各項技巧，並注重其涵養高尚情操，達成「認知、情意、技能」之完整學習目標，為幼兒奠定良好教育基礎。

（四）幼園蓋況

1. 五班：大班二班、中班二班、小班一班

2. 每班人數以不超過25人為限。

3. 佔地約1000平方公尺，四週花木扶疏，環境優美。

（五）教育守則

1. 教師應以身作則，諄諄教誨，成為幼兒榜樣。

2. 發揮愛心、耐心和信心，啟發幼兒遊戲學習的興趣。

3. 加強家庭聯繫，辦理親職教育，與家長溝通教育觀念，瞭解幼兒生活動態。

4. 以生活教育為中心，輔導幼兒養成整潔健康有禮貌。

5. 以科學教育為重點，輔導幼兒用心創造。

（六）未來發展與展望

1. 增設多功能教室，充實行政與教學設備器材。

2. 全面電腦化教學。

3. 融合中程計畫，達到預定之教學目標。

4. 遊樂器材之維護及更新。

5. 增設最新多功能遊樂器材。

※玲珠回饋：

感謝彩鸞的帶領讓我們愈來愈成長，也謝謝大家給我服務的機會，你們的光臨是我最大的榮幸！和你們在一起，總是那麼快樂那麼好玩，希望以後常有機會到和平幼稚園來，提供場地和平沒有問題！儘管來吧！

第三回　一片葉子落下來

<div align="right">劉芳美　講綱</div>

桃園縣平鎮市民大學「社區影像讀書會」辦理社區服務讀書會活動

時　　間：94年3月25日〈星期五〉下午七點至九點

地　　點：和平幼稚園〈平鎮市和平路126號〉

電　　話：457-1800

閱讀書目：一片葉子落下來〈一本關於生命的繪本〉

帶 領 人：劉芳美

活動流程

項次	時　間	內 容/活 動 方 式	資 源
01	19：00~19：10	暖身活動自己即是生命的創造者	聯想圖像
02	19：10~19：40	繪本閱讀輪讀、齊讀	「一片葉子落下來」繪本
03	19：40~20：00	問題討論	P.
04	20：00~20：30	「生命之樹」活動	樹葉
05	20：30~20：50	討論分享— a.b.c.	「生命之樹」海報
06	20：50~21：00	結語；討論下次地點	P.

您不能決定生命的長度，
但是你可以控制它的寬度。

（一）閱讀「一片葉子落下來」（莊貴容 整理）

作者：李奧・巴斯卡力

譯者：張秀琪，白森

插畫：丁千珊

出版：經典傳訊

內容簡介（摘自網路）

　　春天來的時候，小楓葉弗雷迪從樹枝上冒出頭了！他的身邊有數不清的葉子，乍看之下，原本以為大家都長的一樣。他很快發現，每一片葉子都是不同的！因為嫩芽出頭的時候不一樣，長得也不一樣，懂的事情也不一樣喔，譬如說弗雷迪頭上的大葉子丹尼爾，就懂得比其他葉子多很多，他告訴大家，他們都是大樹的一部分，大樹是長在公園裡……

　　弗雷迪很喜歡自己，覺得當一片葉子是幸福的事情，他也喜歡夏天，丹尼爾告訴他葉子存在的目的就是給人遮蔭，弗雷迪開始懂得享受葉子存在的目的。

　　夏天過去，天氣開始慢慢變冷，弗雷迪第一次遇見降霜，所有的葉子都冷的發抖。丹尼爾說秋天來了，冬天也不遠了。公園裡的植物逐漸轉換了顏色，葉子也都變色了，有的變成紅色，有的是橙色，有的變了紫色，弗雷迪則變成半紅半藍的，還夾著金黃，真是美麗極了！

　　此時，弗雷迪又有疑問了，為什麼大家都在一棵樹上，卻變成不一樣顏色呢？丹尼爾說，因為我們的經歷不同啊，種種的不一樣讓我們看起來都不一樣！

　　然後，秋風來了，秋風像是生氣了，有些葉子被吹離了大樹，所有葉子都害怕起來了，丹尼爾告訴大家「時候到了，葉子

該搬家了，有些人把這叫做死。」

接著，冬天來了，在一個黃昏的金色陽光下，丹尼爾安祥地放手了，他跟樹上的弗雷迪說「暫時再見了！」

最後，樹上只剩下弗雷迪，清晨的一陣風將他帶離了樹枝，他感覺到自己靜靜地、柔軟地飄落，落下的時候，弗雷迪第一次有機會可以看到整棵樹，他很驕傲，自己曾經是大樹的一部分，乾枯的身體融入了雪堆中，他不知道，這是一個結束，也是一個新的開始……

（二）來看生命之樹─每片葉子的心得

1、如果你即將離開人世，最捨不得的事是～～

※ 最放心不下老公及孩子還沒有接受主耶穌！

※ 最捨不得就是因為要死了！

※ 專業尚未有良好接班人，子女尚未有事業基楚。

※ 捨不得離開女兒ㄚㄚ！

※ 有些未完成的事及一些親人，感念生命的短暫。

※ 今晚的讀書會！

※ 父母及妻子。

※ 我現在正要面對死亡，最捨不得丟下的是寶貝兒子們以及老公。

※ 父母……因責任未盡，離開人間過意不去。

※ 最捨不得的是孩子的成長、專業的延續、錢賺得不夠。

※ 世界還沒有玩遍、吃喝還沒有夠飽、興趣還沒有玩盡。

※ 我的書還沒出版（最捨不得的）我的債務還未還清（對不起！）

2、如果你即將離開人世，最遺憾的事是～～

※ 生命的傳承

※ 沒有提早踏入幼教行列

※ 沒有完全盡到為人婦、為人母、為人子女的責任，為人姊姊很失敗，但是也不知如何化解。（請她吃一頓飯吧！快快行動！）

※ 尚未覓得人生的良伴，自己的理想也尚未實現。

※ 沒有遺憾！想做的都做了！

※ 最遺憾的是不會游泳！……趕快學吧！

※ 我希望這不是真的！

※ 生命太短暫了！

3、如果你即將離開人世，最想做的事是～～

※ 讓我當一天有錢人吧！

※ 把先生、兒子、家人找來吃一頓豐盛的晚餐！

※ 去旅行！

※ 告訴親朋好友，我很快樂的走這一趟旅程。

※ 立遺囑！（財產太多了！危險啊！）

※ 打個痲將、洗個三溫暖、吃個大餐。

※ 曾經有過節的，向朋友說「對不起！」

※ 把握最後一日說出心中話。

第四回　威廉的洋娃娃

陳彩鶯　95.05.03

　　芳美與正芬是桃園縣幼兒福利協會師生閱讀推廣委員會委員，我擔任該會主任委員之職，職務所在，推廣閱讀是必需，而且正芬也是平鎮市彬彬托兒所所長，對於帶領家長、教師成長活動經驗豐富，於是正芬成為社區影像讀書會社區服務帶領人第二人選，帶領我們閱讀「威廉的洋娃娃」配合美食饗宴活動報名踴躍，應學員要求在平時上課地點平興國小英語教室辦理，雖然場地依舊，但是開放社區民眾參與，我們也稱之為「社區服務」。

　　當一個好活動沒人參與時，我們大方走入社區做服務，「到家服務」；當參與人數已夠時，我們提供場地請社區居民走來參加，符合平鎮市民大學「走出家門即有學習教室」辦學理念。

　　因為參與人數超過預期，又怕影片效果不佳（這幾天影像不甚清析）正芬和我們商討之後決定效法芳美，應用繪本閱讀討論性別平權議題，最後選擇了《威廉的洋娃娃》一書。

　　威廉一直希望有一個穿白袍、眼睛會一眨一眨的洋娃娃，但是父親總是認為男孩子玩什麼洋娃娃？買玩具火車和藍球給威廉，威廉也玩得很高興，但是他還是希望自己有一個洋娃娃，可以摟著他、抱著他，威廉的希望會如願嗎？就讓我們來閱讀來看劇情如何發展。

（一）威廉的洋娃娃（陳美英 整理）（正芬帶領 2005.05.03 平興國小）

1、讀完這本書，你有什麼感想？

※ 看這本書讓我體會孩子的心裡，父母要去了解融入他的內心世界。（貴容）

※ 這本書給我最大的想法是當你是父母親時給孩子的是自己的想法，很嚴正的怕有不良的教育偏差，但是透過第三者的想法，就能確切的看到事情的另一面，可能是經驗談，也可能角色變了，想法也比較寬廣。（美英）

※ 觀念的不同，所以對孩子的行為發展的認同點，也會有不同的看法和認知。（忠福幼稚園 林麗珠）

※ 好棒！威廉終於得到他想要的洋娃娃，人生沒有不能完成的願望，或許用心去做，最後還是會得到。（麗卿）

※ 每個人的想法不同，努力爭取一定可以達成。（素絲）

※ 生活中的體驗告知教育工作的我要訓練培養孩子全方位的人生觀，要讓孩子懂得珍惜、知足、感恩，因此家庭不分男主人、女主人都有平等分攤對父母責任、經濟壓力，以及照顧孩子的責任義務。（玲珠）

※ 我覺得這本書，可教育大家多去體會一下各人權利。（寶珠）

※ 世俗的觀念會讓孩子有時承受太大的壓力，威廉很有自己的想法。很有主見。（張秀蓮─張清潮太太）

※ 父母親常會依自己的感覺、自己的面子或世俗的觀念來教育孩子，我不禁要自我反省自己是否也是這樣的父母？（黛雯）

※ 尊重兩性、尊重個別發展差異及獨特性，應從小做起，

讓孩子從生活中、遊戲中去學習。（芳美）

※ 很多人都無法離開傳統刻板的性別角色；倒是書中奶奶以自己經驗，教導兩代打破兩性刻板印象，值得效法學習。（美寶）

※ 每個人的個性都不應該受限某方面的發展，人與人之間更要尊重他人，為師為父母者尤其要教導孩童如何吸收各種觀念。（清潮）

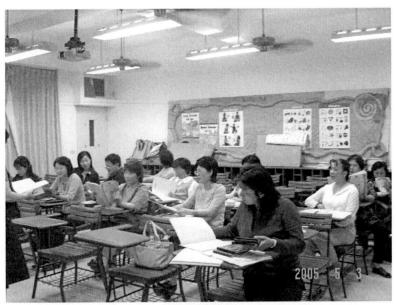
上課討論情形

2、威廉想要一個洋娃娃，你覺得爸爸為什麼總是沒有買給他？為什麼？

※ 他爸爸的觀念認為男孩子應朝另一方面玩遊戲，不贊成他玩洋娃娃。（貴容）

※ 我想爸爸可能以他本身也是男孩的角度來思考玩具的種類，所以一直沒有買洋娃娃給威廉。（美英）

※ 爸爸的觀念較保守，認為男生玩洋娃娃是一種傾向女生的行為發展。（麗珠）

※ 爸爸認為威廉是男孩子，洋娃娃是給女生玩的玩具，男孩子應該是打籃球，玩男性化的玩具及遊戲。（麗卿）

※ 因為是世俗觀念，所以無法接受。（素絲）

※ 爸爸很明顯的區分男女不同的性別、興趣以及界定將來的角色。（玲珠）

※ 爸爸認為威廉是個男生，不適合玩洋娃娃，怕他娘娘腔，他希望威廉應該是像個男孩，所以買籃球、電動火車給他。（寶珠）

※ 他爸爸認為威廉是個男生，所以給他、教他一些男生比較常接觸、常玩的玩具。（秀蓮）

※ 爸爸不想要自己的孩子像別人說的娘娘腔或變態，爸爸的傳統觀念是受世俗社會眼光所限制的。（黛雯）

※ 爸爸對性別的刻板印象是極傳統的。（芳美）

※ 爸爸要讓威廉了解性別的角色定位。（美寶）

※ 爸爸傳統的刻板觀念一直灌輸給威廉，男孩子要玩什麼玩具，相對的也限制了威廉的發展。（清潮）

3、如果你是文中的爸爸，你會給威廉洋娃娃嗎？為什麼？

※ 我會給他洋娃娃，再觀察了解他為什麼喜歡？（貴容）

※ 會買給他，因為發現威廉在玩其他玩具時，都有正常的學習，所以要一個洋娃娃，也是一種學習吧！（美英）

※ 會的。因為多元的興趣讓孩子有多元學習領域的空間。

（麗珠）

※ 我想會的。因為時代進步，男女平等，男孩子擁有洋娃娃，可以從中學習，未來他成家立業，才知道如何去經營一個家庭。

※ 會的，我買給他並告訴他要懂得如何照顧別人。（素絲）

※ 年紀過了一大把，對於生活的體驗也和過去年輕想法略有不同，如果現在我是威廉的爸爸，我會買洋娃娃給威廉，讓他趁早學習適應新時代男女生活的趨勢。（玲珠）

※ 不會，因為做爸爸的真的不會去體會這麼深。如果是文中的媽媽，也許會買一個洋娃娃給威廉，因為她是母親。（寶珠）

※ 還沒看這篇文章前不會買，看完之後會買，覺得應該去了解威廉的興趣，而來決定給他的玩具。（秀蓮）

※ 問過原因之後會買給威廉，因為男孩子玩洋娃娃也很棒啊！孩子的個性是溫和的吧！（黛雯）

※ 會，在幼兒階段，幼兒應是中性角色。（芳美）

※ 會，因為現代的男性對女性的尊重及互動，已是平等相待。外出時背、抱及餵奶的都是爸爸一手包辦。（麗卿）

※ 會，我也會告訴他，如何愛惜他的玩具，例如幫他設計住的、穿的或增加新朋友之類的。（清潮）

4、奶奶的看法和爸爸不同，比較一下，說說你的想法？

※ 奶奶的看法：孩子的成長需要引導不要約束太多。

爸爸的看法：男孩子的玩具應朝活動方面進行如玩球等。（貴容）

※ 我想奶奶和爸爸之所以不同是因為角色的不同，又因為爸爸從小被教育成如此，但是奶奶或許從教養孩子當中，體會到教養孩子是夫妻共同的責任，所以應該是經驗告訴他從小學習角色更換是很好的方法。

※ 我認同奶奶的觀點，因為自己走過的路程才能體會酸、甜、苦、辣。（麗珠）

※ 我也贊成奶奶的看法，男孩子也應該去學習女孩子的領域。（麗卿）

※ 奶奶的看法是威廉想要滿足他在教育他；爸爸是專制，覺得男孩就應該要與女孩有所不同。（素絲）

※ 奶奶是過來人，歷練很多辛苦，也覺得過去阿公一定是和兒子（爸爸）一樣，讓他覺得可以替換一些角色，讓孩子多體會生活。（玲珠）

※ 爸爸的不同是因男生思考不會那麼細膩，比較體會不出體貼感性的一面。奶奶很棒，她認為男孩也可以玩洋娃娃，因為有洋娃娃，小孩感受到父母的溫暖。（寶珠）

※ 奶奶可能較疼小孩，所以會依威廉的意思去做。（秀蓮）

※ 男孩有個洋娃娃，可以讓他有學習照顧弱勢，溫柔對待別人的機會。（黛雯）

※ 奶奶對兩性（性別）是包容、開放的。爸爸是傳統觀念，認為男生要表現陽剛、女性需表現陰柔。（芳美）

※ 奶奶懂得孩子的需要，及滿足孩子對性別可隨自己的個性、想法、喜好及所接觸的事物，發展獨特性。（美寶）

※ 人生的經歷上一代總是很多的經驗來傳授給下一代，所以要不斷的學習才能有更好的下一代。（清潮）

5、如果你的身邊有一個像威廉這樣的人，你會如何看待他和這件事？

※ 我會去了解威廉的想法。（貴容）

※ 我會先談談他的想法，並且鼓勵讚美他。（美英）

※ 其實沒什麼好擔心的，可以多鼓勵威廉多方面的嗜好，同時也滿足他對洋娃娃的興趣。（麗珠）

※ 我會稱讚他擁有洋娃娃，甚至和他一起扮演如何去照顧洋娃娃，分享一下生活體驗。（麗卿）

※ 我會告訴他女生玩具照顧人家，男生玩具幫助別人。（素絲）

※ 威廉小朋友他可以喜歡娃娃玩具，因為充滿好奇心，但是他也喜歡男性的玩具，只要多體會在他的人生旅途增加了經驗，帶動他將來為人父母子女，也可以提早了解女兒的喜好。（玲珠）

※ 懂得怎樣去愛他疼他，可體會培養出內心的愛。（寶珠）

※ 對於這麼有主見的人做家長的要多用心去教導。（秀蓮）

※ 和他討論為什麼喜歡洋娃娃，和他一起去看洋娃娃。（黛雯）

※ 兒童階段可以接受，但成人（自青春期開始）較不能接受，性別角色還是要自我正確的認定。（芳美）

※ 會引用書中奶奶對威廉的尊重，幫助孩子了解兩性角色的多元。（美寶）

※ 尊重他，可能的話，陪他進入他的世界去了解。（清潮）

6、讀完這本書之後，你對男女生的玩具有什麼不同的想法？

※ 我會讓孩子自己選擇，再從旁了解孩子的想法。（貴容）

※ 其實對本故事中的情境，我也有同感，因為我的女兒從小就不喜歡洋娃娃，而喜歡手槍和火車，我也沒有阻止他，結果長大性向正常，所以我認為那是孩子在探索環境時一種學習而已吧！（美英）

※ 我覺得孩子的興趣是多元化的，尤其幼童階段對於異性的裝扮及玩具皆具好奇與幻想，此階段可以滿足他的興趣，加以適當的行為引導即可。（麗珠）

※ 女生可以玩男生的，男生也可以玩女生的玩具。（麗卿）

※ 其實男生女生沒有不同，只有玩具特色不同。（素絲）

※ 男性的玩具比較剛硬，挑戰性危險性高，敲敲打打益智性較多；女性的玩具比較柔美，比較有耐心，逢縫補補、拼圖等等。（玲珠）

※ 其實男生女生玩什麼玩具並不重要，重要的是要告訴他，玩具代表的意義，要輕處讓他認識與了解，這才重要。（寶珠）

※ 不應以家長的想法來強迫去分別男女生的玩具。（秀蓮）

※ 玩具無國界無性別不是嗎？（黛雯）

※ 玩具應是中性的，不需刻意區分。（芳美）

※ 男孩的玩具較陽剛，女孩的玩具較陰柔。（美寶）

※ 現代社會是多元化的，我不會侷限男女生應該只能玩什麼玩具。（清潮）

7、如果文章中的威廉、爸爸、奶奶真實出現在你面前,你最想對他們說什麼?

※ 對奶奶說:奶奶你真好,那麼了解孩子。對爸爸說:多了解孩子的心靈世界。對威廉說:你長大了,真是一個懂事的孩子。(貴容)

※ 對奶奶說:你真的好愛你的孩子,讓兒子和孫子都能達到願望也鼓勵到。對爸爸說:爸爸你真的很有心在教養孩子,但是可以聽聽孩子的想法後再討論為什麼鄰舍和哥哥嘲笑的原因。對威廉說:可以大方的再說出自己的想法,想辦法說服旁人的意見。(美英)

※ 對奶奶說:您是個很棒的奶奶,非常了解孩子的心理需求。對爸爸說:可以試著改變觀念聽聽孩子的聲音,試著接受個人的興趣。對威廉說:喜歡洋娃娃的孩子,會是一個很善良、乖巧不會變壞的小孩,但也希望你多玩玩其它的玩具,相信會更棒喔!(麗珠)

※ 對奶奶說:奶奶,您真好,非常棒!我愛您!對爸爸說:請您多聽聽孩子的心聲。對威廉說:只要你想去做的事是快樂的,就應該好好去做。去擁有他爭取他。(麗卿)

※ 對奶奶說:奶奶,您真好!我喜歡您!對爸爸說:請您多聽孩子的心聲。對威廉說:只要你想去做事,就應該好好去做。(素絲)

※ 對奶奶說:我和您一樣,會給威廉買洋娃娃。對爸爸說:不要太固執,威廉不必只能玩籃球、電動火車,也可以學習新的事務。對威廉說:你好棒!喜歡很多新的

事物，將來一定是個好先生，因為你提早了解女性的事
務。（玲珠）

※ 對奶奶說：奶奶好體貼。對爸爸說：爸爸你是個好爸
爸。對威廉說：威廉好懂事。（寶珠）

※ 對奶奶說：你最了解威廉了。對爸爸說：正確的教導但
孩子有自己的想法。對威廉說：你很幸福、很有愛心。
（秀蓮）

※ 對奶奶說：奶奶你真的好棒，威廉有你真的好幸運喔！
對爸爸說：別擔心，威廉不是只愛洋娃娃，他也會玩其
它的喔！對威廉說：威廉有了洋娃娃，可不可以也給他
其它玩具作伴呢！（黛雯）

※ 對奶奶說：好欣賞您的開朗與包容。對爸爸說：洋娃
娃、籃球、火車…都是孩子們的好玩具。對威廉說：
你可以帶著你的洋娃娃，坐上你的火車去遊玩喔！（芳
美）

※ 對奶奶說：奶奶，您是現代的長者。對爸爸說：兩性
的角色不需有刻板的教育，要多學習奶奶的方式。對威
廉說：你是個隨性的孩子，將來當爸爸一定滿分。（美
寶）

※ 對奶奶說：人生經歷傳承給下一代，孩子就會長得很好。
對爸爸說：尊重孩子，讓孩子快樂最重要。對威廉說：
想玩什麼就向父母親爭取，不要隨意屈服。（清潮）

第五回 好好照顧我的花

<div align="right">陳彩鷺</div>

　　「社區服務」如果只是平鎮市民大學社區影像讀書會的學員及鄰居親朋好友參加，效果有限而且無法在短期內達到一定效果，我擔任桃園縣幼兒福利協會師生閱讀推廣委員會主任委員，我應該將我現有能應用的資源做整合，於是我商得桃園縣幼兒福利協會范理事長同意，向桃園縣政府教育局申請經費補助辦理「桃園縣公私立幼稚園親子共讀種子教師培訓」。

　　上天真保佑，當我來到教育局時，適巧張局長在局裡，他是我的老長官（別誤會！是年齡比我年輕，職別比我高的教育局長官，我曾借調教育局服務）教育局這幾年將閱讀做為推展重點，於是一拍即合，局長答應補助部份經費讓我們全權辦理。經費方面雖然有限但已有著落不必愁，但是沒人呀，最後動用了影像讀書會學員的人力支援：復興鄉學員吳素絲料理我們的三餐照顧我們的飲食；臺北縣學員陳美英幫忙從台北戴第一節課的講師黃如玉到場及機動支援幫忙：志工史蓉芬協助吳素絲洗米、洗菜、切菜、收拾碗盤；指點迷津學員吳美貞幫忙分配住宿宿舍及相關事宜；副班長鍾玲珠負責管理研習會場秩序及人員招待；其它學員負責研習聽講。

　　楊梅鎮學員陳秀梅在新方幼稚園推廣父母成長團體讀書會，及帶領外籍配偶讀書會，行之有年，經驗豐富，我則請他擔任一節課課程講師，帶領我們閱讀「好好照顧我的花」這本繪本。

（一）閱讀《好好照顧我的花》（史容芬 整理）

作　　者：郝廣才/文，吉恩盧卡/圖

出 版 社：格林

出版日期：2002 年 12 月 29 日

內容簡介（摘自網路）

　　雙方個性背景懸殊的愛情，要如何才能長長久久？郝廣才作《好好照顧我的花》將告訴您答案。本書重新詮釋自我和愛情，文字簡潔，節奏明快，富涵想像力；繪者吉恩盧卡畫風細膩，運鏡自如，以獨特手法呈現男女主角之間的差異，與其內心世界做呼應。

作者簡介

　　郝廣才擅長以說故事的方式，探討人生中的重要議題。在這本《好好照顧我的花》中，他以簡潔的文句，勾勒出現代人常面臨的難題，並巧妙融入明喻、暗喻、類比等手法，詮釋愛情與人生。郝廣才著作豐富，著有《起床啦，皇帝》、《新世紀童話繪本》系列、《一片披薩一塊錢》、《帶著房子離家出走》、《如果樹會說話》、《帶衰老鼠死得快》等書。

繪者

　　吉恩盧卡（Gian Luca Neri），1971年生於義大利，4歲時即展現對繪畫的高度興趣與熱情。吉恩盧卡從佛羅倫斯藝術學院畢業後，獲取獎學金，赴西班牙格蘭納達藝術大學進修。除了繪畫，他亦擅長雕塑、攝影和現代戲劇，以藝術創作表現他豐富的想像力。作品曾入選波隆那國際兒童書插畫展。

（二）好好照顧我的花（設計者：陳秀梅 94.11.20）

1、聽完故事，那些內容讓你印象深刻？故事讓你想到什麼？試著把你的感受與想法寫下與同組的人分享討論吧！

※ 奎輝附幼佩玲老師：讓我印象深刻的是莫亞的轉變——沙文主義的莫亞意識到羅蘭的離開，而有著轉變，而且是朝著正向的改變，非是酗酒、自暴自棄，藉此學會了包容和忍耐。

※ 惠斯頓幼稚園彥羽老師：讓我想到男女之間的情感，而故事中的失後離去，讓我印象最深刻，因為男女也好、親情也好，往往再失去、分離，才懂得珍惜回憶，但這一切可能會後悔。（失去才懂得珍惜）

※ 大華中學附幼云淑園長：

＊ 莫亞對羅蘭之前視而不見，闖了禍才留意，虧欠而彌補。

＊ 成長是二個人要一起面對的工作及功課，彼此分享、彼此學習才是最根本的相處之道，人家說：「相愛容易，相處難」給自己不一樣的生活、不一樣的空間，好好思索也是重要的。

※ 大崗附幼文惠園長：愛不是屈就與一味忍讓，愛是愛自己才能愛對方，也才能細水長流。決定愛了，就必須是兩方相互溝通、互動、成長。願意做彼此心靈的伴侶。

※ 欣欣幼稚園美玲園長：

＊ 印象深刻——莫亞「代表權威」的自大、不尊重別人；羅蘭「代表服從」的弱勢。

＊ 聯想到目前一般「王子與公主從此過著幸福快樂的日

子」的結局放在生活中似乎不是那麼一回事，其實可以從小做好兩性教育，男女兩性不要有刻板印象。

2、假如你是故事中的主角你會怎麼做？為什麼？（或者你身邊有莫亞和羅蘭？）你有過相類似的經驗嗎？這個情況可以怎麼改變？

※ 玉齡老師：直接題出自己的需求，不要寄望另一伴會讀你的心，應把自己想要對方改變的地方、方式明確表達出來，同時也聽聽對方的意見，成長是要用溝通的方式才能明確表達。

※ 溫德爾幼稚園秀琦老師：若我是故事中的主角，我定會讓自己冷靜思考對方在自己心中的重要性，檢討自己平常對他的方式，調整自己的心態。我覺得要改變他人是不可能的，但我們可以改變自己，要別人如何待你，你就要如何待人。

※ 羅浮附幼淑妙老師：把學習到的事務跟他人分享，一同成長，因為這樣才能地位均衡。

※ 三光附幼郁琳老師：如果是羅蘭會努力嘗試找出辦法正向思考提昇自我內涵，若是盡了力沒有改善，也就坦然接受，畢竟可以調整自己的心境、態度，但是無法要求對方如何改變或調整，所以心要放寬才能開心過日子。

※ 晨光幼稚園美妹園長：如果我是故事的主角，我將選擇成長、尋找美夢。

※ 楊明附幼麗娜老師：開擴自己的心胸、放下與感恩。

※ 蜻蜓幼稚園　碧芬園長：想改變別人，不如改變自己，以同理心，試著將心比心，站在對方立場想想。

3、在這樣的激盪與省思過後，如果要讓你說一句或做一件事；你想說什麼？你最想做什麼？

※ 安迪爾幼稚園玉如園長：給對方和自己一次機會。

※ 和平幼稚園玲珠園長：哇！我長高了！想環遊世界，擴展視野，增加人生閱歷，充實語文，奠定快樂過一生的基礎。

※ 育英托兒所玉秀老師：
 * 柔軟自己的身段，堅持自己的理想。
 * 當你幫助別人時，要承受別人「不接受」的雅量。

※ 芝麻琳幼稚園淑玟老師：
 * 時間蹉跎，下一秒不知會發生什麼事，所以和家人、愛的所有人多說些想說的話吧！
 * 趕快和你愛的人一起出去玩。

※ 淑錦老師：性別教育要從小做起，並引導孩子去關心、感恩生活週遭的人、事、物。

※ 大崗附幼家怡老師：告訴媽媽，多愛自己一點。

※ 大華中學附幼美華老師：愛別人，也要愛自己。選擇你要的，要你選擇的。不要害怕改變？不要去害怕改變後事好或是壞，因不改變永遠不知道是好或是壞。

※ 大華中學附幼李純老師：
 * 與我身邊最親密的人說：「親愛的！我愛你，我們一起成長、一起學習。」
 * 最想做的事是帶我們家的男主人一起參加成長營。

※ 欣欣幼稚園美枝老師：珍惜身邊的每個人，因為有你們讓我的生活更豐富。

（三）晚來天欲雪能飲一杯無… （陳彩鸞 2005.11.20）

記桃園縣公私立幼稚園親子共讀種子教師培訓活動

「遠上寒山石徑斜，白雲生處有人家；停車坐愛楓林晚，霜葉紅於二月花。」吟誦著杜牧的「山行」這首詩，車子已進入海拔七百公尺高山，十一月秋高氣爽的季節，雪白的山芙蓉、大黃的爺葵恣意怒放；楓紅層層隨風招展；聖誕紅也來湊熱鬧，這羅馬公路沿途的風景就是要人著迷。沿著曲曲折折路徑來到人間仙境－嘎色鬧自然中心，心境隨之放心、放下，行動電話無法接通，阻卻塵世煩囂。遠上寒山石徑斜，白雲生處只有幾戶人家，在這大自然的教室裡，來享受一場閱讀的喜悅和傳奇。

一早林校長便來到嘎色鬧自然中心，學員陸陸續續來報到，校長介紹嘎色鬧自然中心週邊景點，遙望「那結山」山色青翠，飲用水就由那結山來供應，去年那兒下了雪，增添一份白雪靄靄之美。遠從台北來的如玉老師揭開研習序幕，她溫柔的聲音講故事好聽極了，學員聽得如醉如痴；偉德老師的古蹟導覽入門，帶領我們欣賞古蹟廟宇之美；晚上珍華老師帶領我們進入心靈的探索，深層剖析認識自己、認識他人。第二天秀梅老師和戴老師一起帶領我們作了一個「等一下」的活動，分組討論學員欲罷不能的熱絡和投入，戴老師甜美的歌聲讓人回味無窮；最後一節課江連居老師設計的「為什麼我喜歡你？」的卡片傳遞心情活動，讓大家的心情High到最高點，也讓大家趁機說出心裡感激、感謝的話。在滿載而歸、依依不捨的話別中，二天一夜，桃園縣94年度公私立幼稚園親子共讀種子教師培訓活動圓滿結束。

外面飄著細雨，秋高氣爽的季節轉眼幻化成陰冷的初冬，季節的變化，孕育宇宙萬物生生不息。這閱讀的種子已經灑下，期

待來年春天能像「花婆婆」一樣，「夏天無意間灑下的種子，隔年春天開出紅的、黃的、紫的花，美麗極了！」。

　　「綠蟻新醅酒，紅泥小火爐；晚來天欲雪，能飲一杯無。」吟誦著白居易的「問劉十九」這首詩，車子已輕輕越過羅馬公路，行動電話接通了，又走到滾滾紅塵來。家，就在那等著我回；而親子共讀的路，等著我去開墾。

<div align="right">22:00 於長興宿舍</div>

今秋，豐收的季節，也是享受閱讀甜美的季節。秋高氣爽，抱著孩子入懷共讀，細細品味書中的圖文，宛如洗了一場 SPA，陣陣書香沁入身心靈，彼此關係更親密。

第六回　翻滾吧！男孩

<div align="right">陳彩鶯</div>

　　美煜是維多利亞幼稚園執行長，對於有機健康飲食和美寶一樣素有研究，他說維多利亞的小朋友不愛吃外面買的饅頭，於是就自己研究配方及作法，經過若干次的失敗經驗，最後研發成功，現在園裡的大大小小朋友都很喜歡美煜作的小饅頭，他又研究蛋糕作法，也是相噹好吃，所以只要來到維多利亞一定拿小饅頭和蛋糕相送，社區影像讀書會學員當然要去走一趟喔。

　　這次由美煜自己邀請社區人士及親朋好友來維多利亞看電影，放映影片名：《翻滾吧，男孩》是一部記錄片，時間不長記錄宜蘭中正國小體操選手訓練過程及得獎心得，對於大部份參與者都是幼稚教育工作者很有啟發性，值得一看。

　　影片放映中各方人馬各站一席：小朋友在隔壁教室玩起官兵抓強盜的游戲；婦女同胞三五成群邊看影片邊話家長談論時尚新流行；男士們雖認真喝酒划拳但仍不忘看一下電影在演什麼？且討論一下自己讀書時當球隊隊員的經驗；另一群同胞則很認真的欣賞並不時提出意見和經驗分享。《翻滾吧，男孩》不但台上翻滾，台下滾的更駭！

　　歡樂的時光總是特別短暫，影片放映完畢來不及討論，時間已將近午夜，明天大家還要上班，好戲就此打住吧！每人帶一包小饅頭一包蛋糕回家，真是「有吃又有拿」。

　　這次最大的收穫是吸收了一個學員陳琳慧，下期鐵定來報到，因為志工蓉芬已幫他收了學費，賴不掉了。

（一）欣賞「翻滾吧！！男孩 Jump boys」（游麗卿 整理）

不翻怎知身體好，不滾怎知夢想美…
宜蘭縣公正國小體操隊勇奪金牌的辛苦歷程全紀錄
翻出國片新希望！
日本福岡及韓國釜山影展參展影片

發行者：翻浪男孩電影有限公司

長　度：83分

類　別：紀錄片

故事大綱

幾位來自不同家庭的小男孩，有著截然不同的個性與脾氣，唯一的共同點是…下課後，不打電動不去麥當勞，直奔體操訓練場。「再苦也要練下去、哭完繼續練下去、生完氣繼續練下去、摔倒爬起來再繼續練下去、再痛也要練下去…」難道，這些小朋友都瘋了嗎？

跳脫沉重批判式的傳統紀錄片，本片在熱鬧無比的流暢節奏中，呈現輕鬆幽默的影像觀察，從教練對小朋友嚴父兼慈母的關愛、教練自己的心路歷程，到當年隊友失聯四散的感嘆，今昔對比之間，點出對國內體育養成環境的省思。

※ 亞洲羚羊紀政小姐推薦：「我被小朋友深深感動，相信他們將來都能參加奧運為國爭光。」

※ 名作家小野先生推薦：「用最簡單的方式捕捉到最單純的感情，撿回觀眾對國片的信心。」

維多利亞幼稚園概況 之一

【園所資料】

園　名	桃園縣私立維多利亞幼稚園						
立案字號	桃89府教特字第352600號						
園　址	桃園縣中壢市內定里8鄰下內壢11-37號						
園／所長	夏淑芬 小姐	**負責人**	劉家金 先生				
電子信箱	victoriaevakid@yahoo.com.tw						
網　址	http://victoria.woby.com.tw						
聯絡人	劉宜芳 小姐	**職　稱**	老師				
電　話1	03-4331196	**分　機**					
電　話2		**分　機**					
傳　真1	03-4621599	**傳 真2**					
教員人數	12人	**教室間數**	20間	**保險**	有	**校車**	有
室內面積	560坪	**室外面積**	1300坪				

維多利亞幼稚園概況 之二

【課程設施】

才藝教學 （課程內含）	美術、音樂、美語、陶土、體能、數學、珠心算、自然科學、舞蹈、正音
教學方式	雙語教學、主題教學
室內設施	廚房、圖書室、電腦室、保健室、體能遊戲室、會客／辦公室、視聽教室、文化走廊／公佈欄、音樂教室、餐廳、寢室、浴室,、多功能活動室、才藝教室、活動中心
室外設施	沙坑、草坪／PU地板、遊樂區、活動廣場、球池、體能遊樂區、植栽區、動物生態區、泳池戲水區、魚池、體能訓練場

第七回　夜探田中小店

陳彩鸞　94.12.27

最先開始提議去泡茶的是副班長玲珠，他說有一個朋友在平鎮市社教館附近開了一個休閒農場正在規畫當中，希望找一些人去熱鬧熱鬧，起先我還在猶疑是否要接受，玲珠適時指點迷津：「彩鸞，不要太嚴肅，也不要不好意思，大家在一起就是要好玩，就這麼決定了，我會帶一鍋雞酒給大家享用，每一個人都要去，不去的要打電話 請假。」喔，好專制！專制之下我們只好服從。

「泡茶喝茶品人生，煮酒划拳論戲碼」影像讀書會不是老八股，只要能放輕鬆，能增進學員感情交流，閱讀的素材不一定是影片欣賞，這樣才能打開視野達到更寬更廣的境界，我樂見其成。

那是一個遠離塵囂的田中休閒小店，我們乘著微弱的月光來到這裡，已有一對情侶在聊天，我們的到來打擾了他們的清靜。很餓了，攤開帶來的雞酒和各種食物，大家馬上大快朵頤，蓉芬的小孩也吃得津津有味，真是太為難他們了，等到這麼晚才用晚餐。班長清潮、貴容的先生及閔哥，這三位男士們已經迫不及待開始倒酒划拳了，我們邊談邊享用美食，又走到戶外去欣賞夜色。

在這朦朧的夜色裡，讓我想起徐志摩的再別康橋：**尋夢？撐一支長篙，向青草更青處漫溯，滿載一船星輝，在星輝斑爛裡放歌**。真是一次愉快又享受的相聚，感謝玲珠讓我們有如此美好的夜晚，一次愉快的課程設計。

夜探田中小店　活動花絮

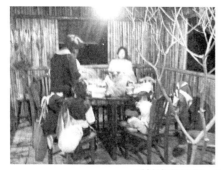

戶外夜色深沉，室內雞酒撲鼻香！

我是小小志工，跟著媽媽腳步學習

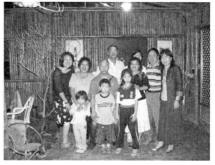

煮酒划拳論戲碼，田中小店來演戲！

第八回　煮酒論戲碼

陳彩鶯　於長興94.12.27

　　九十四年課程接近尾聲，想起副班長玲珠帶領我們到田中小店的愉快經驗，天氣也適合享用薑母鴨，於是拜託玲珠聯絡找一個好地方來聚餐，我請大家。

　　玲珠二話不說便答應了，只是與預定的行程有誤差，原本決定在和平幼稚園旁邊的薑母鴨店，當我們一夥人來到和平幼稚園時，玲珠突然改變主意，要我們直接就在和平幼稚園用餐就好了，他還把昨天特地去山上採摘的高麗菜拿出來秀，玲珠還有一個理由，到別人的店要受時間約束，在這裡不用管時間多晚，都不會有人講話或有人給人臉色看，最後決定就在和平用餐，還好當初聯絡時便約在和平幼稚園集合，不需再另外通知地點改變。

　　於是大家便開始著手洗菜、切菜，閎哥奉派去買二份薑母鴨；素絲、芳美生火做起羹湯；蓉芬和我只有打雜準備碗筷的份；清潮和芳美的先生「喬椅桌」，玲珠回去把先生、兒子都找來晚餐，一回薑母鴨聚餐便上場了。

　　好客的玲珠拿出經典的高粱來招待客官，又高談擴論他的酒有多好，酒酣耳熱之際，有人大唱起山歌；有人比起身材高矮…鬧到很晚很晚，大家都醉了才放我們回家。半醉的玲珠還大聲交代不要酒後學李白跑去撈月喔！

　　「友誼是生活的調味品，也是生活的止痛劑。」影像讀書會學員的友誼，猶如愈陳愈香的高粱，發出甜美濃郁的香味，為平淡生活添增多采多姿。

煮酒論戲碼　活動花絮

說好要去隔壁小店吃薑母鴨，怎麼又到和平幼稚園來！

這些人？到底是要比高？還是比矮？

玲珠！不要來找茶！　　　　喔啊！好久沒這麼親密了！
　　　　　　　　　　　　　　（芳美與老公）

第九回　書畫養情性

陳彩鶯　2005.01.06

　　要論泡茶喝茶品人生，才女芳美家是少不了的，芳美的父親是有名的畫家，芳美耳濡目染也傳承到父親的才華。不但琴棋書畫藝術造詣深遠，拼布手藝更是令人刮目相看，我們約定在平鎮市民大學結業式結束後就直接到芳美家，一行十幾人浩浩蕩蕩來到平鎮市平東路，一座高雅的社區，外頭冷風蕭瑟，芳美充滿藝術氣息的家裡暖烘烘。

　　我們邀請了桃園縣文藝作家協會楊理事長珍華兩夫妻，珍華理事長覺得我們這個團體還蠻有意思的，有知性的學習、感性的啟發和藝術涵養，更有放鬆心情的休閒卡啦OK及舞蹈活動。三五成群聚在一起或唱歌或閒聊或欣賞芳美的書畫及拼布作品，清潮、貴容、芳美的夜間部同學原來都是身懷絕技的歌唱舞林高手，為我們的相聚帶來更多的歡樂和喜悅，大家相處在一起的感覺真溫馨。

　　你不能決定生命的長度，但是你可以控制它的寬度。

　　你不能左右天氣，但你可以改變心情。

　　你不能改變容貌，但你可以展現笑容。

　　你不能控制別人，但你可以掌握自己。

　　你不能預知明天，但你可以利用今天。

　　你不能樣樣勝利，但你可以事事盡力。

　　芳美家的牆上貼著如是的嘉言，我們無法叫寒流不要來，但是我們找到了互相取暖的方法。一次豐富精彩的心靈饗宴，書畫涵養我們溫柔的情性，開闊人生胸襟。

書畫養情性　活動花絮

我們是好姊妹！

相談甚歡

品茶喝酒

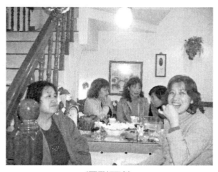

酒酣耳熱

卡啦OK隨你唱

來一曲恰恰舞曲！

第十回　泡茶品人生

陳彩鷺 2005.01.13

　　玲珠帶領的二次泡茶煮酒及芳美家論藝文養情性經驗，為我們帶來茶餘飯後很好的閒聊素材，接著閎哥也想大展身手，他做的「臭豆腐」可是遠近馳名喔，於是我們又安排一次到閎哥住守的龜山鄉大崗國小，品嘗他的拿手「臭豆腐」。當天晚上大崗村村民活動中心前剛好有夜市擺攤，於是有人去逛夜市有人促膝長談。「靈感和心得」就是這樣產生出來的，他們如是對我說。

　　閎哥另外邀請了一些朋友，其中有二位是我之前在大崗國小附幼任職時的學生家長---春美和坤生，友誼一直聯繫到現在，久未見面話聊不完，問起孩子們的課業成績，一轉眼，老大就讀高中、老二就讀國中，宗憲讀六年級，明年就要去讀國中了，時間過得真快，一幌，十年光陰就蹉跎了。我也從青壯漸漸邁入中老，時光不留人呀！

　　難得蓉芬的先生與小孩也一起來，全家都當志工，服務精神讓人敬佩。今天夫妻檔到了四對：芳美、貴容、美英、蓉芬，可惜清潮無法來，否則就幾乎到齊了。有了上一次在和平幼稚園「醉酒」的事件，這一次大家都不敢大口喝酒，改「以茶當酒」，照樣天南地北閒聊一番，品茶更能體會到香醇的人生境界。

　　「最可貴的人生—反璞歸真；最富足的人生—以無為有；最高上的品味—淡中有味。」在淡淡茶香中，這一群人笑談人生，體驗淡中有味的人生。

第十一回　儷宴喝春酒

陳彩鷺　2006.02.15

　　課程本來安排到佳明幼稚園做一次社區服務，因行程太滿，只好再延期，園長貴容則決定請我們年後喝春酒，大家帶著一顆期待的心回家過年，我也打包回台北。

　　寒假期間桃園縣幼兒福利協會召開會員大會，大部份的影像讀書會學員也是協會理事或幹部，都來參加，大家又齊聚一堂，相談甚歡，我也利用這個機會宣傳平鎮市民大學社區影像讀書會，大會進行當中有摸彩的活動，貴容很榮幸摸到大獎，他當場跳躍並宣稱：「影像讀書會的春酒有著落了！」

　　二月十三日星期一各國小開學了，幼稚園也早就上課了，貴容通知十五日下午到中壢市儷宴聚餐喝春酒。他邀請了讀書會的學員及有可能成為讀書會學員的朋友，在包廂裡席開二桌，出席的人相當踴躍，我也趁機宣傳影像讀書會的理念和招生，志工蓉芬趁機收取學費，他說還蠻順的，以後是不是都可以在聚餐時收錢。最佳司儀李嘉莉的先生聽說素絲和麗卿遠從長興、台北來，馬上就幫嘉莉繳錢，並叮嚀他下期一定不要再缺席，貴容的先生也幫忙繳錢，他一直感謝我們，為他們帶來快樂生活，他說：「影像讀書會有感性的活動，也有理性的思維，相當不錯，我一定大力支持。」班長清潮是唯一不是幼教界的朋友，但是他說他熱愛這個團體，只要有影像讀書會，他一定排除萬難來參與。感謝大家熱情參與，期待95年社區影像讀書會更成長。

巡迴展演——讀書會分支

第一回　圓第二個夢──
文山分館兒童影像讀書會

陳彩鶯　2005.12.26於長興　宿舍

　　九十四年暑假，放下長興國小學校行政工作，回到久違的台北，與好友秀卿談及我在平鎮市民大學開設社區影像讀書會的心得，秀卿提議何不也回台北來開設讀書會？於是在他的引見和推薦之下，來到台北市立圖書館文山分館帶領親子兒童影像讀書會，一份偶然的心意，成就我回到第二故鄉──台北，成立影像讀書會的心願。

　　台北市立圖書館文山分館位於文山區興隆路二段興隆公園旁邊與台北市馬市長居家毗鄰而居，與興隆國小及興德國小遙遙相對，也是我十年前開設台北市私立玫瑰幼稚園時家長遍及的地區，能回到這裡來擔任影像讀書會會長，真是夢寐以求。

　　電影開演了，第一場次於十月份舉行，放映的片子是《有你真好》，參與的人員約三十位左右，含從北投和烏來遠道而來的夫妻兒女檔和母子檔，大家討論熱絡，對於這部韓國的賣座影片留下深刻印象，我更在看了這部片子五次之後發現到更細膩的細節和感受，讓我在帶領大家討論時更能得心應手。只是我愛哭的性情仍然無法改變，雖然已經看了五遍但是每一次有每一次的感動，仍然還是熱淚盈眶，我一直對學員講抱歉的話，他們回饋我熱烈的支持和溫情，我忍不住要大聲的對他們說：「有你們真好！」

　　第二部片子是《真愛奇蹟》述說一位患有絕症的天才兒童凱文和一位殺人犯兒子麥克斯的友情故事，同樣賺了不少人的眼淚，在討論相關校園暴力事件時，小朋友都能針對危險情境提

出他們的應對方式，可見台北市在這一方面的教育是成功的。我很高興他們有臨機應變的能力和認知，我與他們談及影片中凱文一直向麥克斯提及「圓桌武士」濟弱扶傾的精神，家長可帶領小朋友閱讀或小朋友自行閱讀「圓桌武士」這本青少年小說，活動結束我就看見天苓帶著他的女兒在圖書館櫃台辦理借閱「圓桌武士」這本書。就像帶領小朋友閱讀繪本一樣，只要是老師介紹過的書籍，小朋友一定最有興趣去借閱，沒想到我的推薦引起小朋友的興趣，媽媽也「打鐵趁熱」帶著孩子去借書來閱讀，這也是各圖書館辦理讀書會推銷書籍借閱的好方法喔，這麼方便的閱讀資源，非各社區圖書館莫屬了。

第三部片子本預定觀賞《讓愛傳出去》，因為片子和機器不相容無法播放，改放《小孩不笨》，一部香港拍攝有關家長教育理念及觀念的教育影片。片中的達利從小到大對母親的話言聽必從，鬧出很多笑話，但是到最後緊要關頭要捐骨髓救助同學國彬的媽媽時，他做了生平第一次決定，偉大的決定，救了同學母親一命，同學的父親後來成為他父親的助手，幫助他的父親把頻臨破產的肉乾生意起生回生挽救起來，重新展現台灣肉乾王的威力和雄風，影片最後達利說：「我好喜歡這種救來救去的感覺喔！」影片觀賞完畢大家針對教育問題及家長管教子女的態度和方法，提出熱絡的討論，小朋友也有很不錯的見解，家長也了解到管教子女需要有正確態度和方法的重要性，敏慧感性的分享了她成長的歷程，互相分享經驗，帶領孩子走向更美好、健康的坦途。

《那山那人那狗》是在大陸拍攝的影片，在窮鄉僻壤山巒疊嶂的偏遠山區，一位服務了三十幾年的老郵務士要退休了，他的兒子要來傳承他的工作，他陪孩子走最後一趟「郵務士服務」，

在兒子的心中爸爸近乎是很不可親近的陌生人，從來沒有對他喊過一聲：「爸爸！」因為他總是忙著工作忙到二、三個月才回家來一次，回到家來也是匆匆忙忙，好像工作就是他的全部。這一次兒子陪著爸爸走一趟行程，才知曉原來這是一趟多麼艱辛的路途，要雙手攀爬陡峭峻嶺的山崖，又要捲起褲管涉沁人心脾寒入骨髓的急流，父親的腳疾就是因為長年累月涉寒水種下的病因，在他揹起爸爸涉水而過的那段歷程，爸爸看到兒子頸脖子上的「傷痕」，兒子體驗到爸爸一生的辛勤和意義，於是在烤火的場景裡，兒子發自內心深處的悸動喊了一聲：「爸爸」讓老郵務士偷偷掉了高興的眼淚⋯⋯。

對於這樣的一部片子，我還是無法控制自己的眼淚，天苓和敏慧也是淚眼婆娑，天苓想起他父親的遭遇，我極力開導和安慰，時間已將近中午一時，我們的討論和分享還是意猶未盡，我只期盼多少能撫慰傷痛的心靈和舒解壓抑已久的情緒，至於時間就讓他去悄悄流逝吧。

本來講好要放映《駱駝駱駝不要哭》，因為我一時疏忽把片子放在學校，只好改放《魯冰花》，也是一部超好的影片，改編自鍾肇政的小說，古阿明是一位家境清寒活潑具有畫畫天份的小孩，遠從台北來的美術老師一眼就看出他的天份，但是學校的勢力和作法，讓古阿明失去參加比賽的機會，美術老師敵不夠原有的學校勢力，黯然神傷離開，在他要離開時他向阿明要了一幅畫，並請他在畫上簽名，老師把這幅畫送出去參加全世界兒童繪畫比賽，在阿明因病逝世後，才傳來古阿明得到全世界兒童繪畫第一名的榮耀，但是這個榮耀來得太晚了，老師無法挽救一位畫畫天才兒童的殞落，老師的臉上寫滿孤寂莫落和無奈。鄉長這時為古阿明舉辦了一場表揚記者會，大吹大擂說茶山出了一位天才

兒童，應該怎樣怎樣來教育我們的小孩，當古茶妹當著眾人的面說：「我的弟弟古阿明得獎了，大家才說他是天才，在他沒有得獎的時候只有老師說他是天才。」多麼殘忍啊！我們的教育！我們自以為是的大人，古阿明所有的畫在他的墳前化作一縷縷的紅光和一堆堆的灰燼，好像在向世人述說著貧窮兒童的無奈和悲悽。

　　文山分館九十四年度兒童影像讀書會在十二月二十四日下午一時畫下圓滿句點，天苓交來一篇心得分享，其餘的兒童和家長臨別依依，互相叮嚀明年度再來參與影像讀書會。我完成了半年的兒童影像讀書會會長任務，能夠與台北的兒童和家長分享討論觀賞影片心得和感想，真是難得的經驗，現在我可以大言不慚的說：「從台北熱鬧的大都會到山邊水湄原住民居住的地區，都有我推展社區影像讀書會的痕跡，期待這樣的付出能幫助更多的人抒解壓力洗滌內在心靈，讓生命更美好，生活更充實。」

第二回　文山分館影像讀書會

「兒童影像讀書會」成果分享之一

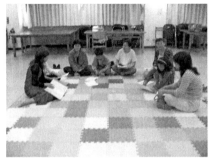

學員認真參與討論情形

電影未開演先欣賞創作作品　　　　帶領人與學員認真討論

「有你真好」創作作品

「兒童影像讀書會」成果分享之二

認真觀賞影片情形

討論與分享

認真寫學習單情形

學員作品欣賞

「兒童影像讀書會」成果分享之三

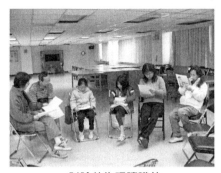

討論前先研讀講義

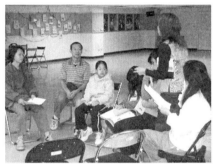

熱絡討論情形

觸動心靈真情流露

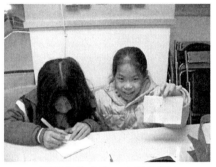

看我做的小書一立體的喔！

小孩不笨印象深刻處

（一）真的是有你真好──「有你真好」活動紀錄

一、辦理單位：台北市立圖書館文山分館

二、辦理時間：94年10月22日星期六上午9:30～12:30

三、辦理地點：文山分館九樓視聽活動中心

四、帶領人：陳彩鸞

五、紀錄：陳彩鸞

六、參加人員：如簽到簿（30人）

七、活動流程：

（1）影片欣賞：有你真好～87分。

（2）討論分享：針對預先設計好的討論題目提出討論及分享。

（3）印象深刻畫面：印象最深刻的畫面繪圖。

（4）學習單：幫助別人的感覺和過程。

八、接受訪問：小世界大文山週報 連美煒 記者採訪

九、圓滿結束：約12:30分結束

十、討論過程：充分發言、互動熱絡、小朋友和家長能提出不同的見解，很棒。

十一、討論內容：

（1）你最難忘或印象最深刻的畫面有哪些？

（2）摸心代表什麼？

（3）你有幫助別人的經驗嗎？那種感覺怎麼樣？

十二：討論內容摘要

難忘或印象深刻的畫面

※ 最後送外婆卡片時，幫外婆畫好、寫好信封和卡片，因為怕外婆生病了，不會寫信。

※ 幫外婆穿針，因為外婆老了，看不見。（穿針的畫面一共出現四次，第一次穿好放下，有點不情願；第二次把線拉得很長很長；第三次不理會外婆，因為外婆沒有錢可以給他買電池，害他不能玩電動；最後一次自動自發幫外婆穿很多針線，因為他感動了，他覺得外婆對他真的很好。

※ 外婆去市場買東西後走路回來，很感動，因為錢拿去給小武買鞋子和吃麵，沒有多餘的錢可以坐車。（有一位小朋友說那是外婆想走路運動）

※ 小武偷偷的把一包巧克力糖放在外婆的包包裡。（外婆走路回來時）

※ 下雨收衣服的時候，起先他沒有收，後來想一想先收自己的衣服，再收外婆的衣服。

※ 天氣放晴了，小武把衣服再曬回去，剛開始他只曬自己的衣服，後來才把外婆的衣服拿來曬，而且還在那兒考慮衣服擺放的順序，充分表現了我們日常習慣心理。（一位小朋友說，因為小武不願意讓外婆知道他有收衣服。）

※ 剛開始很討厭外婆在牆壁上寫「白痴」罵外婆，後來被感動是在他外婆去幫她抓雞，要做肯德雞給他吃的時候，他露出滿意的微笑並且把「白痴」二字塗掉。

※ 外婆生病了，他手忙腳亂做了一頓午餐，說：「早餐，喔，不！午餐做好了！」

※ 有一位小朋友說小武跌倒了，雙腳流血那個地方他印象最深刻，因為他喜歡紅色。（不一樣的思考喔）

※ 紹義不因小武騙他瘋牛來了害他跌倒，在小武跌倒碰到瘋牛時，仍然願意幫助他，紹義很有幫助別人的優點。（小朋友說的喔！）

摸心代表什麼？

※ 感謝

※ 對不起：在小武跌倒紹義幫忙把瘋牛趕走後小武說：「我對以前的事感到抱歉」紹義說：「一件事情不必道歉二次」因為在小武欺騙紹義時，紹義對著小武一直看，狗也一直吠，小武對著紹義摸心然後跑掉。

※ 最後小武跟著媽回家了，在車上小武跑到車子的最後?站在車上對著外婆摸心，這時的摸心代表了感謝、感恩和對不起，可能還有想念的意思。

※ 人與人的相處，有時無聲勝有聲呢。所以爸爸媽媽可以試著不要講話，讓孩子去感受體驗你的用心。

為這部片子說一句話：（不要思考，馬上說）

※ 有你真好。

※ 有你們真好。

※ 親情真偉大。

※ 愛能克服一切。

※ 人與人的相處不在多而在用心體會。

※ 愛是一切的基礎。

※ 今天很快樂。

※ 電影很感動。

※ 電影很好看。

※ 老師帶得很好。

※ 難忘的一天。

※ 謝謝大家。

※ 下一次再說。

※ 不敢說。

十三、學習單內容：

※ 你有幫助別人的經驗嗎？那種感覺怎麼樣？

※ 偉庭：幫媽媽洗碗、涼衣服、吸地、擦地；助人為快樂
　　之本，很開心。

※ 書有：幫媽媽洗碗曬衣服、幫表姐買東西、教表弟功
　　課；很快樂，幫助別人能使自己快樂別人也能完成未完
　　成的事。

※ 政諺：幫外婆買東西，很HAPPY。（一個笑臉）

※ 奕好：幫助爸媽洗碗、煮飯；所謂「助人為快樂之
　　本」，就是幫助人的感覺很快樂，每次幫助過別人，心
　　裡就會覺得十分愉快。

※ 之萱：幫媽媽收衣服、借二姐便當盒、幫爸爸拿報紙；
　　感覺很幸福。

※ 俊吉：收碗、掃地、拖地、看家、擦桌子；感覺很好。

※ 乃郡：我會幫媽媽洗碗、幫哥哥收電動；感覺很快樂。

※ 陳媛：幫媽媽吸地。

※ 楷洌：

1. 幫媽媽曬衣服、洗衣服、洗碗、摺衣服。

2. 幫爸爸做事（寫東西、做東西）。

3. 幫爺爺倒開水。

4. 幫奶奶泡牛奶。

5. 教小姑姑珠心算。

對於1-4我覺得幫助家人做事雖然有點累，但做完之後會有一種難以形容的快樂感覺。對於5教完了，有成就感。

十四、帶領人心得～溫馨滿行囊

1. 一開始就有這樣的成績，感到很辛慰。

2. 有的家長遠從北投來而且全家出動，讓人感動。

3. 討論的過程很熱絡，大家都能踴躍發言，對這部片子深深感動，有家長還問是否可借閱？

4. 認識了海峽兩岸兒童文學研究會副祕書長 靖菱瑛女士，感覺很榮幸。

5. 一次很不一樣的經驗。

彩鶯 2005/10/24 於長興宿舍

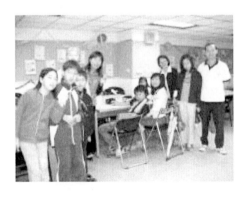

※彩鸞回饋：

開課第一天，世新大學「小世界大文山週報」記者連美煒和他的一個夥伴來到文山分館，採訪我們，我與他提及課程設計的理念和想法，他同時也採訪了參與的家長，報導中肯，也算是為影像讀書會做了一個很好的宣傳。十一月份到文山時聽黃小姐提及，因為辦理影像讀書會，評鑑時評鑑委員知道了，還給他們加分呢，這算是額外的收穫！

（二）愛讓一切變美好—「真愛奇蹟」活動紀錄

一、 辦理單位：台北市立圖書館文山分館

二、 辦理時間：94年11月12日星期六上午9:30---12:30

三、 辦理地點：文山分館九樓視聽活動中心

四、 帶領人：陳彩鸞

五、 紀錄：陳彩鸞

六、 參加人員：如簽到簿（30人）

七、 活動流程：

（1）影片欣賞：真愛奇蹟---101分

（2）討論分享：針對預先設計好的討論題目提出討論及分享

（2）印象深刻畫面：印象最深刻的畫面繪圖

（4）學習單：認識與保護自我

八、 圓滿結束：約12:30分結束

九、 討論過程：適巧有一大片的地墊，我們席地坐在地墊上討論，那種感覺與坐在椅子上的感覺很不一樣，大家暢所欲言、互動熱絡、留下深刻印象。

十、 討論內容：（印象最深刻的部分及對你的啟示）節錄部分如下：

※ 當他們談論到爸爸時，麥斯說了一句：「他不是他爸爸」也就是說他和爸爸不一樣，他是他，爸爸是爸爸。因為這樣麥斯可以成為麥斯而不受父親的影響。（有信心、有自信）

※ 凱文在吃麵時故意逗笑，印象很深刻。

※ 因為凱文要逗他的朋友麥斯開心，他發現麥斯有一點不

開心，麥斯的校長告訴麥斯他父親假釋出獄，麥斯一整個晚上都在想這個問題，心情不好，所以凱文故意在吃麵的時候，作出很好笑的動作來逗麥斯開心。

※ 麥斯背著凱文走在橋上，那個畫面很感動，二邊有馬匹在行走。

※ 那是一個伏筆，也是一個襯托，凱文從頭到尾期勉麥斯要做一個騎士，他說：「英勇的騎士要用英勇的行為來證明真理。」又說：「英勇的騎士要用英勇的行為來證明自己。」所以畫面常會出現騎士，那是凱文的幻想也是凱文對麥斯的期許。

※ 從頭到尾都很感動，很多地方都值得我們省思。尤其是做父母的角色，家庭中的每一個成員都會互相影響，我們要學習和自己的內心對話，把負面的轉變成正面的、積極的，加強好的行為或表現，但不要懊悔，用正向的力量提醒自己。凱文很有想像力和創造力，帶給麥斯力量，成就了麥斯。

※ 其實凱文一開始就希望他們的關係不是朋友而是夥伴，一個有頭腦一個有行動力量，兩者合而為一才能成為濟弱扶傾的英勇騎士，才能展現凱文的夢想。

※ 麥斯並不是傻瓜，也不是不會說話。當大家都說：「殺人犯肯恩的兒子不會說話」時，真相並不是如此，而是麥斯一直隱忍著不說，因為他說出來的話也許不會被人相信，但是當他的父親要去殺那個女人時，麥斯說出來了，他把隱藏多年的秘密說出來了，他釋放了心中的負荷，他輕鬆了，所以他也變聰明了，他終於完成了凱文對他的期勉。

※ 父母心讓人感動，凱文的學校因為凱文和麥斯合力而可以玩籃球一事，請媽媽到學校面談，並告訴媽媽，學校不允許一個殘障的學童玩籃球或上體育課時，媽媽說了一句很感人的話，她說：「凱文因為患了這樣的病，沒有朋友也沒有玩伴，把自己躲到思想那種東西去，如果能夠像正常人一樣生活，他寧願放棄那個叫思想的東西，也不覺得遺憾」所以他一出校長室大門就跟凱文和麥斯說：「如果你因為玩籃球而死的話，我是不會為你掉一滴眼淚的」這裡就可以看出生命的意義與價值。生命的意義不在長度而在寬度，你不能左右生命的長度，但你可以決定他的寬度。

十一、學習單內容：認識與保護自我

你覺得要如何防範校園暴力？

※ 鼎鈞：告訴老師、訓導處。
※ 天苓：建立明確的校規。加強道德觀並且確實執行。
※ 江瑋：遠離他。不靠近他。如果真的被盯上，就要告訴周圍的老師。
※ 之萱：告訴老師。
※ 乃郡：跟老師講。
※ 嘉敏：根本之道，在愛的教育；因為暴力的背後，常缺愛的滋潤。

你要如何保護自己？

※ 鼎鈞：不靠近。
※ 天苓：自己要有危機意識。知道協助的管道。

※ 江瑋：必需小心翼翼的。（靈敏度要盡量很好）

※ 乃郡：盡量不要去人比較少的地方。

※ 嘉敏：讓愛充滿內心，自然散發愛力，是最佳防護之
道。

**如果行有餘力，你會像凱文和麥斯一樣，找一個和你一起合作
的朋友攜手打擊暴力嗎？如果會，你會怎麼做？如果不會，萬
一有人欺負你，你怎辦麼辦？**

※ 嘉敏：會，比如在深夜巷道，見一對男女激烈爭吵，
我就打電話報警，請求援助。總之自己有能力時自行處
理，能力不足時，請求外援。

※ 鼎鈞：告訴老師。

※ 天苓：可能不會；但有人欺負時會循救護管道。

※ 江瑋：會，我會告訴（學校裡）附近的老師；（大馬
路）我會到周圍的愛心商店逃避。

※ 之萱：去告訴訓導處。

※ 乃郡：我會找朱廣明，他會先逃開，再向老師報告。

（三）兒童影像讀書會學習活動回饋之一

我們看過《有你真好》、《真愛奇蹟》、《小孩不笨》、《那山那人那狗》還有今天的《魯冰花》等五部片子，你最喜歡那一部片子？最不喜歡那一部片子？（如果能說明理由那更好喔！）

※ 最喜歡：那山那人那狗

※ 因為：在兒子背父親涉水的那一幕令我印象深刻。

※ 最不喜歡：無

※ 最喜歡：駱駝駱駝不要哭（學校老師放映）

※ 因為：音樂家幫助小駱駝喝到母親的奶

※ 最不喜歡：無

※ 最喜歡：魯冰花

※ 因為：鄉土寫實、導演手法俐落、劇情張力夠。

※ 最不喜歡：都喜歡

※ 最喜歡：都喜歡，尤其魯冰花。

※ 因為：深具教育意義，拍攝手法簡單俐落，觸動心弦、十分感人。

※ 最不喜歡：都喜歡

（四）兒童影像讀書會學習活動回饋之二

我們看過《有你真好》、《真愛奇蹟》、《小孩不笨》、《那山那人那狗》還有今天的《魯冰花》等五部片子，你最喜歡那一部片子？最不喜歡那一部片子？（如果能說明理由那更好喔！）

※ 最喜歡：真的是都好喜歡，實在很難說最喜歡哪一部，

如果要說最喜歡的，就是這五部片子都有一個共同的特質，那就是它們都是傾訴生命的故事，生命的故事豐盛而且是全方位的，所以看生命的故事可以增益生命的內涵。

明年如果我們再來放電影，你喜歡看哪一類的影片啊？或是你有什麼好看的影片想介紹大家來看？請你寫出來？

※ 我喜歡看：汪洋中的一條船

※ 我介紹：此部為鄭豐喜先生親身經歷勵志的故事

※ 我喜歡看：勵志類、親子互動類

※ 我喜歡看：講生命的故事

（五）兒童影像讀書會學習活動回饋之三

明年如果我們再來放電影，你喜歡看哪一類的影片啊？或是你有什麼好看的影片想介紹大家來看？請你寫出來。

※ 我喜歡看：卡通連戲劇

※ 我介紹：加菲貓、跳跳虎歷險記、小美人魚、變臉、再見忠貞二村、聽故事遊世界、談天、象神、名偵探柯南。

謝謝你的填寫，你真是一個很認真的大（小）朋友！祝福你新年快樂！事事如意！

彩鷺 2005.12.24 於台北市立圖書館文山分館

（六）觸動心靈──影像讀書會觀賞心得（趙天苓 2005.12.24）

曾與孩子們參加多次的讀書會，而這回是第一次參加影音讀書會，書本與影帶的差別在於影帶有聲光效果，讓人很容易進入狀況，也很容易感動。

老師選擇的片子讓我與女兒都有所感，同時把這份幹動帶回家。《有你真好》是第一部看的片子，「我要肯德雞不要淹死雞」這句劇中的對話，便成了我們用餐的家常話。《孩子不笨》使我們重新省思，孩子的真正性向及需要，不是我們大人認為是對你好，小孩就可以感同身受的。《那山那人那狗》提及在大陸偏遠山區，郵務士爸爸在退休時把它的工作傳遞給兒子的故事：一個爸爸為何送信兩三個月不回家，我想爸爸時他不在，我不願意叫他---爸爸，經過了爬山涉水，真是經歷人間冷暖，兒子真正的真正的了解了爸爸，心甘情願叫了一聲……爸爸。在冰冷的溪水中依然不畏懼寒挽起褲管涉水而過，在陡峭的山路上即使是爬…爬…爬山，依舊把家人、友人的思念送達，我在會場感動的痛哭流涕無法自己。

很高興能全程參與這次的影音讀書會，從劇中的影像及音效使我徹底的看到自己心中的陰影，聽到心中吶喊的聲音，原來感動就是在我腦海的深處，心中的底處。

如果你也想探索生命的秘密，那就來參加影音讀書會，讓我們共同分享那份暗藏深處的感動吧。

第三回　長興國小親子共讀讀書會

Ha Na　Ya Ki　No Ta Yai —泰雅的花婆婆
桃園縣復興鄉長興國小辦理原住民家庭共學成果分享

（一）長興簡介

　　長興國小位於羅馬公路47公里處，前有石門水庫波光瀲灩、湖光山色相輝映，後有美腿山和一片桂竹林，每年四、五月桂竹筍「阿力」盛產，部分村民會在路邊販賣，學童採摘桂竹筍的技術一級棒。美腿山風貌晨昏、陰晴常變化，學校週遭及校園隨四季季節變化開滿美麗花朵，風景優美景色宜人。包含長興、高遠兩個泰雅原住民部落，居民大都以打零工維生，喜歡唱歌、喝酒，對學童教育不甚關心。

　　本校現有學童52人，每個年級一班，教師9名（含教育部2688專案教師）校長由奎輝國小林婷婷校長兼任，兩處室（教導、總務）主任都是代理主任（我也是代理的），大部分教師由外地來，住宿在學校宿舍，所以教師之間的感情很融洽。交通不方便，每天只有三班新竹客運車，最遠的學生來自新竹縣金鳥樂園，離學校7公里，高遠部落離學校4公里，學校原本有一部學校校車，司機不幸因公殉職，現在有校車沒司機，所以委由新竹客運車載送學童上、下學。

　　學生很調皮但很可愛，不會有壞心眼，很會讚美人家，常常黏著你說：「主任！你好漂亮！你超漂亮！」、「主任！我覺得你可以去當檳榔西施耶！」，看到校長就說「校長！你好美麗！我好愛你！」讓人覺得好窩心。

（二）緣起

90年9月桃園縣政府發了一份「桃園縣家庭教育中心九十一年度推動學習型家庭方案意願回函表」徵詢有意願辦理學習型方案之學校、機關團體，我覺得很有意義，便申請了，承蒙胡校長大力支持，指導設計「原住民家庭共學」活動實施計畫，審核通過補助經費，於是長興國小便開始辦理原住民家庭共學方案。

我們的目的就是─「期待透過此次學習型方案之執行，提供原住民家庭父母、親子共學機會，促其成長，增進其對家庭生活、親子關係教育知識之提昇。」

（三）辦理情形

91年度選擇在長興村9鄰上高遶25號尤敏巴尚家長會長家辦理親子共學方案，聘請本校有經驗之黃麗珠教師擔任帶領人，以閱讀繪本為主軸，輔與親子廚房活動，除了會長家的三個孩子、父母並邀請鄰近的學童及家長參與，可惜其他家長參與情形不熱烈，但是孩子很高興，每每期盼我們再去講故事及製作好吃的食物，為他們帶來精神上和物質上的糧食，【原住民家庭親子共學】這一顆種子播散出去了，我們期待開花結果。

92年度我們又獲得經費補助，在長興村9鄰上高遶26號陳春國家長委員家辦理，這一家也是三個孩子在長興國小就讀，會選擇這一家辦理，除了想延續九十一年度的計畫之外，我們也希望選擇最多學生的家庭來辦理【原住民家庭親子共學】活動方案，以有限的物力和人力讓更多的學生受惠。我們的活動延續去年，仍然聘請黃麗珠教師擔任帶領人，以閱讀繪本為主軸，輔與親子廚房活動，除了陳家的三個孩子、父母並邀請鄰近的學童及家長

參與，家長參與的程度仍然不是很踴躍，但是孩子很高興，活動結束辦理結業式時陳家邀請校長、主任、教師去做客，大家過了一個很愉快的親子共學日。【原住民家庭親子共學】的種子又多了一顆，我們期待開更多花結更多果。

　　93年度我們再度獲得經費補助，2月學校發生了一件意外，我們的校車司機因公亡故，學校氣氛籠罩在一片愁雲低迷當中，學校申請的幾個專案無法如期進行，包含原住民家庭親子共學計畫。直到93年9月新學期開學，學校運作情形才正常，開始積極辦理原住民親子共學計畫。

　　本專案計畫原來預計由教師黃麗珠帶領一個原住民家庭，因上半年無法執行，濃縮在9月、10月舉行，由一個家庭（長興村15鄰頭角24號簡國星家）增加為二個家庭（長興村15鄰頭角27號陳如家），帶領人勢必需要增加，公開徵詢教師帶領意願，沒有老師有興趣，倒是校長願意借這個機會多跟社區家長溝通。我也擔起這個責任，因為這樣的因緣，我能將影像讀書會（我在平鎮市民大學擔任影像讀書會帶領人）及繪本閱讀的觀念帶到陳如家，帶到社區，掀起一股共學的熱誠及機制。（前兩年在高遶社區辦理，93年於長興社區辦理，仍然以學童人數為考量要素。）

　　我常常在放學的時候告訴長興社區的孩子晚上有繪本閱讀、有影片欣賞，久了高遶社區的孩子也會抗議，他們說：「主任！你偏心！都帶他們看電影、讀書，不放電影給我們看！」我答應找一天一定去放電影給們看，他們才開開心心回家。【原住民家庭親子共學】的種子又多了二顆，我們期待繁花似錦結果纍纍。

　　長興社區的學童和家長參與親子共學程度比高遶社區踴躍，尤其是陳如的媽媽，跟著我們一起讀書、一起討論，我也希望他能出來帶領社區的孩子和家長一起閱讀、一起共讀，他提出一個

建議希望我們辦理「親子共讀種子教師培訓」課程，讓更多的社區家長獲得帶領閱讀技巧，帶領孩子一起閱讀，提昇原住民地區家長教育知能及技能，這個理念在家庭教育中心的志工游先生和李先生（感謝他們的辛苦）來訪視我們活動進行時，我曾提及，他們說這是一個很好的「Idea」，建議我新年度申請時一併考量，於是九十四年我就申請了二場次的「親子共讀種子教師培訓課程」也獲准了。

（四）檢討與省思

名演說家洪蘭教授說過：「要脫離貧困，唯一的方法就是教育、就是閱讀」。剛逝世不久的英業達集團企業家溫世仁先生選擇在偏遠的大陸地區設置學習網站，為學童帶來希望，他們都看見了貧窮學童的需要和需求。原住民地區的學童極需要這樣的幫助和需求，民國九十年九月來到民風淳樸風景優美的泰雅原住民部落任教，我就有一股衝動想帶領他們讀書，期望他們藉由閱讀提昇自己的視野，改善自己的生活。

原住民家庭親子共學、社區共學的推展只是一批種子，這批種子撒下去了，還需要不斷的灌溉、施肥，才能成長茁壯，我期望也期勉自己帶領他們繼續走下去，走向「終身學習」的道路，看見學習的能力和智慧。

我更期望有更多的老師和家長願意一起來「共學」，擔負起共學的種子老師，讓共學成為長興的特色和顯學，營造優質的學習環境，培養優質的原住民學童，讓他們能與國際、世界共舞、共學。

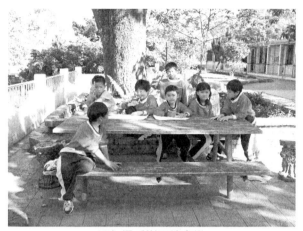

百年楓香樹下讀書樂

（五）未來展望─做泰雅的花婆婆 Ha Na Ya Ki No Ta Yai

有一本很棒的繪本，書名叫《花婆婆》，描寫一位善良的女孩愛麗絲一生中所做的三件事，第一件事是去很遠的地方旅行；第二件事是住在海邊；第三件事是「做一件讓世界變得更美麗的事」，剛開始他也不知道怎樣做一件「讓世界變得更美麗的事」有一天他發現在夏天無意間撒下的魯冰花種子，隔年的春天在山坡上開滿了藍色、紫色和粉紅色的花朵，美極了！於是他就知道怎樣去做第三件事了。

她訂購了一大包魯冰花的種子，整個夏天，她的口袋裡裝滿了花種子，她一面散步，一面撒種子。她把種子撒在公路和鄉間的小路邊，撒在學校附近、教堂後面，撒在空地和高牆下面，只要她經過的地方，她就不停的撒種子，這裡撒一撒，那裡撒一撒……。她的背再也不痛了，她每天都高興的出去撒種子，大家都喊她：「怪婆婆」。

第二年春天，那些種子幾乎同時都開花了！原野上、山坡上

開滿了藍色的、紫色的和粉紅色的魯冰花，它們沿著公路和鄉間小路盛開著，明亮的點綴在教室和教堂後面，連空地上和高高的石牆下面，也都開滿了美麗的魯冰花。

她終於完成了第三件事，也是最困難的一件事！

我的姨婆現在非常老了，她的頭髮也白了，可是她還是不停的種花，每年都開出更多更美的魯冰花，現在，大家都喊她：「花婆婆。」

以上文字節錄自文圖／芭芭拉‧庫尼翻譯／方素珍【花婆婆】

我覺得我自己就像是花婆婆一樣，泰雅的花婆婆—Ha Na Ya Ki No Ta Yai不停的在撒種子，撒一批又一批的「原住民家庭共學」的種子，期望這些種子在哪一年的春天，開出藍色的、紫色的、各色各樣美麗、漂亮的花朵，美麗的花朵在泰雅原住民地區搖曳生姿，裝點美化長興、高遶社區部落，溫暖Ta Yai學童的心。

※附記：此文乃我推展長興國小原住民家庭親子共讀專案心得，於5月7日在桃園縣教育局家庭教育中心家庭志工研習時與所有與會人員分享。

（六）長興國小原住民家庭親子共學讀書會成果分享

學員學習心得及花絮

1. **對古蹟多一曾認識及知道如何欣賞：**在親子共讀種子教師培訓「解讀桃園古蹟之美」的課程，姚其中老師帶領家長及學童進入古蹟欣賞畫面如喜上眉梢、鯉躍龍門等典故，大家聽得津津有味，大人小孩一樣對古蹟有了多一層的認識和知道如何欣賞，大家並建議另一個年度再申請經費時應把古蹟導覽的課程含蓋進去，真是一場難得的古蹟文化饗宴。

2. **懂得如何閱讀繪本及如何對談：**透過教師帶領家長及學童一起閱讀繪本，大家對繪本的閱讀越來越有興趣，而且知道如何與別人談論繪本，如何發表自己的意見。

3. **老師的聲音好甜美：**楊珍華理事長與我們談「親子共讀帶領技巧」他帶來的教材及教具，大家興趣濃厚，最後回饋老師時，陳飛說了一句話，讓老師覺得好窩心，他說：「老師！你好漂亮！聲音好好聽喔！祝福老師永遠有好聲音」，老師聽了好高興！說下一次如果有機會，還要再來山上，與小朋友一起讀書。

4. **我是小小說書人：**小朋友聽了那麼多場教師講故事，換小朋友來說一說，大家都搶著要說故事，好一展身手，故事聽多了，自己也可以說故事了，好棒喔。小朋友樂翻了！

種子教師培訓　活動花絮

講師展示他孩子的暑假作業

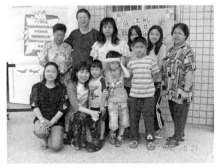

研習結束學員與講師合影

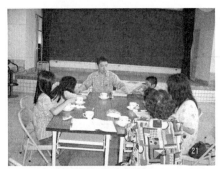

閱讀討論情形

學員與講師互動情形

聽得津津有味

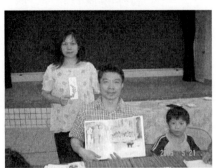

表現最優秀的母子檔

親子共讀讀書會　活動花絮

趕快來喔故事要開始了！

討論之後才能享用美味喔！

學員合影

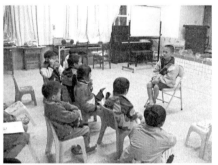

小朋友說故事，真好聽！

認真討論情形

部分愛現學員合影

（七）長興國小原住民家庭親子共學─種子教師培訓

（游麗卿 整理）

時間：94年7月21日
地點：桃園縣復興鄉長興國民小學活動中心
主講人：桃園文藝作家協會的楊理事長珍華
題目：給孩子一支有力的釣竿

魔鏡！魔鏡！世界上誰最漂亮？（自我介紹）

* 楊理事長：魔鏡！魔鏡！世界上誰最漂亮？來介紹自己引起孩子的共鳴，而進入此次的演講。
* 孩子的反應：有的孩子一聽到魔鏡會想起巫婆、皇后、白雪公主…等。
* 楊理事長：何謂「文」？
* 孩子答：「文」是指文化，用文字敘述下來的，很多文字故事湊在一起。
* 楊理事長：「藝」是指什麼？
* 范媽媽：是手藝。
* 孩子答：作品、圖畫、陶藝。
* 楊理事長補充：是指很多才藝，陶土、畫畫、書法、舞蹈、編劇…美術的總稱。文藝包含：文化藝術。我就是在這協會做事的人。希望孩子以魔鏡來自我介紹。
* 孩子答：魔鏡！魔鏡！世界上誰最醜？

眼中的世界，孩子！我們伴您一起成長

1. 月亮高高掛

有一天我和我6歲的孩子去散步時，聽到一位爸爸說：「你看，你看月亮跟著我們走，我走到那裡，它就跟到那裡？」我兒子回答說：「那位爸爸好笨？」請問為什麼呢？孩子（貝貝）答：「因為月亮跟著走，晚上看起來不是月亮。」另一位孩子答：「因為月亮在上面，跟著走就好像跟著走。」楊理事長兒子說：「媽媽，那位爸爸好笨，因為月亮在高高的地方，我走到那裡，當然看的到它，那位爸爸說謊。」楊理事長：這就是所謂孩子眼中的世界。

2. 利用文化局的資源，讓我的孩子在幼年時讀800～900本書籍

因為我的孩子從小好動，所以每天晚上需要講故書，我就利用文化局的資源，每天借2本故事書，一邊講故事，一邊放心靈的音樂，因為閱讀也是一種親子關係，故事要由孩子來講，父母當聽眾最好的親子互動；所以我的孩子在幼年時就閱讀了800～900本書籍。

3. 一起整理寒暑假作業

因為孩子懶著寫字，就用剪剪貼貼來完成暑假作業。升上二年級，要有創作，學校給家長壓力，而給的暑假作業表明不清楚。

范媽媽：我女兒的孩子，她們學校就給家長壓力，如「旅遊」我的孫子告訴她媽媽說：「到外婆家不是旅遊」孩子不清楚時，老師應該和孩子溝通，到外婆家也

是旅遊，因為只是換環境而已。孩子的旅遊就是到小人國、兒童樂園。

結論：學校給孩子的寒暑假作業應該明確表示，而不是給家長壓力。

楊理事長：孩子在作寒暑假作業時，讓孩子去玩，孩子自己那著照相機，自己找題材、找資料，寫讀書心得很辛苦，就要設計孩子喜歡的心得報告：有畫畫的表現、文字的敘述是簡短的，因為孩子懶的寫字，讓他去塗塗寫寫就好，很快樂完成此項作業，此項作業是由孩子去完成而不是父母去完成，如何引導孩子去完成，做家長在這方面需要去學習的。另外利用資源；比如要去台北的誠品書局，由孩子自己設計如何去？坐捷運去，門票要多少錢？路線圖如何走？因為國父紀念館旁就有誠品書局。在到國父紀念館時，見到路上的紅、綠、燈上的數字回來也可以寫一篇作文。如何設計一篇作文，簡單扼要，孩子很快就可以完成它。所以寫作文並不難，如何去引導孩子找資料，孩子就能很快完成一篇作文。

4. **參加文化之旅的活動──大溪老街**

楊理事長：桃園館有兒童閱覽室，書籍如何去分類：有科學有文學孩子從顏色分類表就可以找到，如何去借書，每一層樓的管理及流程如何？由孩子自己去拍照。最後資源如何去找由他自己去找，這些都可以從文化局的資源來提供，可以減輕父母的開支。

5. **魔術營、週末學校、參觀郵局、監察院…等等──創造週邊資源**

楊理事長：可以帶孩子去參加教會舉行的魔術營及帶孩

子到監察院去享受一下監察院開會的樂趣。參觀郵局，如何寄信，平信、限時、掛號如何區分，還有如何去存錢…等。還有紅包也可以做一連串的作業，一個紅包一個意義，那就要看家長如何去引導。

愛麗絲夢遊奇境的分享

1. 捉老鼠記

楊理事長：在我的辦公室曾經捉到一隻老鼠，因為老鼠偷了我的棒棒糖，我的房東教我用粘鼠板去粘老鼠，結果真的被粘到了，當你走到老鼠身旁牠很生氣對你說「就是你，就是你幫我粘住」，老鼠被粘柱時牠會求救的叫「同伴啊！同伴啊！我走不開，你趕快來救我！」同伴來看牠也沒有辦法救牠，可是牠的同伴很聰明，下次就不會被粘住了。老鼠犧牲生命換到如此代價。那你們玩遊戲時是不是可以跟人家開玩笑拿開人家的椅子害人家跌倒，所以玩笑不要開的太大了。老鼠是有生命要減少家裡的老鼠就是把自己住的地方環境打掃乾淨。**老鼠是有生命，我們也是有生命，所以玩遊戲運動都要小心**。如何做到一位讓人見人愛的孩子，就要自己去表現；嘴巴甜一點要讓自己成為可愛的Key、Key貓而不是人人喊打的老鼠。

2. 阿洛的暑假作文記

楊理事長：阿洛是一位英文版都能看懂的孩子，可是中文如何我就不知道。暑假我去做阿洛的家教。問他什麼是他最感動的？他回答：「阿Game！」什麼是「阿Game！」孩子們回答：「遊戲」說到「阿Game！」阿

洛就感到很興奮。阿洛說：「阿Game！帶給他數字觀念，我可以和他們對打。」我請阿洛把對「阿Game！的感覺寫出來，下一次就變成一篇作文。先描述再去寫，寫出來要交代清楚，講話要有休息要分段；再寫一次提醒分段，標點符號，起承轉合就出來了。還有阿洛喜歡看漫畫，一個星期看完一本漫畫，引導他如何看完一本漫畫而來寫出一篇文章，偵探小說，魯冰花…等看完就讓他來寫裡面的內容。喜歡看電影就給他影片看，「有你真好」看完寫報告，幾次下來，就讓他找國語日報的形容詞，把它畫下來「許多」、「好多」、「因為」、「所以」一些連接詞。**寫文章和說話不一樣。**再來學習採訪；請他準備錄音機、照相機、一張紙。如何採訪老前輩（趙伯伯）：時間、地點、做什麼事？姓名、年齡、興趣、旅遊…等。**趙伯伯說：他見到刻章店，他去學習刻印章沒想到有人指定要他刻印章，結果他賺到500美金。**所以要很直接告訴阿洛生活化，要阿洛訪問完如何去寫報告？因為作文的筆不是一天兩天就寫的出來，事情的敏銳性，每一件事情有大綱、重點如何去處理，做一件事要有計畫性，如何去延伸。因為一篇作文要有情感、美感所以在短暫的時間要給阿洛很多東西是不可能，可是可以用此模式給他方法、大綱，他就會寫出來。

學習孩子們一樣擁有夢想，敢作夢、敢追尋

楊理事長：種一顆什麼樣地果實，我希望是種果實的人，而不是去採果實的人給的是方法，什麼時候發芽長

大我們不知道，我們希望給他然後會去思考的，原來就
是這樣原來就是那樣的，至於如何成長、拙壯就要靠他
自己後天的努力。最後祝福大家時時保有赤子情懷。

後記：有孩子送給楊理事長—甜言蜜語、聲音永遠那麼
美、等。

第四回　頂好幼稚園影像讀書會

看電影學寫作文　林媽咪

從事教育工作，帶領著一群天真可愛的小朋友一起築夢。

一個主題進行時，我會與小朋友一起體驗，討論角色的分配與如何詮釋劇中人物，我們常學古人搖頭晃腦朗讀詩詞的樣子，小朋友學習的樂趣提高，接下來的討論就你一言我一句的好不熱鬧喔！

當進行統整，讓孩子了解如何開始，如何銜接再來個漂亮的收尾，就需要老師的引導，每當小朋友將她們完成的作品讓我瞧瞧時，常讓我忍不住的自我陶醉一番。從孩子的字裡行間，我能感受孩子想要傳達的思想與生活經驗的表達，我喜歡仿作與成語的文字組合，從中我能看到天馬行空的創作思考又不會文不對題。

因此這群孩子的作品在各國小的校刊中時常可以看到，也得到家長給予的回饋與肯定讓我深感無比的光榮。

94年暑假有幸能請彩鸞老師與我們做了影像教學，讓我們從中學習探索知識的方法，也啟發了孩子用不同的思考模式，探索石中劍、圓桌武士、及三劍客中的精神以及不同的詮釋，正義代表的意涵，激起孩子的童真，現實生活中三劍客也誕生在我們班裡，雖然不像影片中行俠仗義，或許其小心靈自有一番看法罷，期望這樣的教學模式讓孩子用感官聽覺、視覺、嗅覺、去體驗與創作勾勒出世界不同的真善美。

有你真好─
外婆生病了小武幫外婆蓋棉被

真愛奇蹟─
凱文被車子運走了麥斯趕緊直追

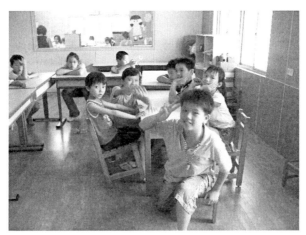

頂好幼稚園影像讀書會成員

※彩鸞回饋：

頂好幼稚園林惠貞園長最先成立影像讀書會，由林媽咪帶領，我偶而去看他們上課並與他們討論，林媽咪帶領他們寫心得感想，並從事作文教學，成績斐然。

（一）頂好幼稚園簡介（林慧貞）

　　立案字號：73府教學字第80167號
　　園　　址：桃園縣桃園市春日路778號
　　聯絡電話：03-3559898～9
　　網　　址：http://ebs.woby.com.tw
　　室內面積：500坪
　　室外面積：400坪

辦學理念

　　　　　以愛和真誠的心──來從事教育工作。
　　　　　以正確的觀念和方法──來教育孩子。

服務守則

　　　　　對人尊重、對事負責、對物珍惜。

教學特色

　　本園推廣多元智能的教育落實在每一位頂好的孩子上，在幼兒發展的八大智慧中，我們透過生活、遊戲、課程設計….等，讓幼兒安全融入學習情境，期許創造出一個全方為快樂學習的環境。

頂好的多元智慧（八大能力）

一、語文智能：將來適合從事詩人、作家、編輯、記者、政治家。

　　提供教學材料：閱讀材料、錄音帶、寫作工具、對話、討論及故事。

二、邏輯數學智能：將來適合從事數學家、稅務人員、會計師

…、科學家、電腦工程師。

提供教學材料：全腦數學、小小觀察家自然科學實驗。

三、空間智能：將來適合從事偵察家、嚮導、室內裝潢師、建
築師、藝術家、發明家。

提供教學材料：美術、積木、錄影帶、幻燈片、圖畫書、
參觀文化中心。

四、肢體運作智能：將來適合從事演員、運動員、舞者、工
匠、雕塑加、機械師、外科醫師。

提供教學材料：演戲、動手操作、建造成品、體能、肢體
動作。

五、音樂智能：將來適合從事音樂家、評論家、作曲家、演奏
家。

提供教學材料：樂器、錄音帶、CD、唱遊時間、音樂會、
彈奏音樂。

六、人際智能：將來適合從事領導者、政治家、心理學、公
關、推銷、行政。

提供教學材料：小組作業、群體遊戲、社團活動。

七、內省智能：將來適合從事心理輔導、神職。

提供教學材料：獨處時間、自我選擇、靜坐時間。

八、自然探索智能：將來適合從事植物學家、科學家、園藝工
作者、海洋學家、地質學家。

提供教學材料：戶外旅行、種植花卉、蔬菜、飼養動物。

校園優美

這是一所會呼吸的學校，校園裡擁有十幾棵大樹，這些大樹
陪我長大，綠意盎然，佔地六百多坪，樹上的小鳥與蟬鳴，伴我

開朗的書聲，樹下還有同學與弟妹的歡笑聲迴盪在校園的每一個角落，在頂好為我建築的環境中，讓我天天快樂地成長。

環境設備

1. 園地寬敞，動線分明，活動場地足。
2. 走廊與活動場地，接駁平坦，無障礙空間。
3. 廚房採高溫殺菌設備，清潔衛生。

硬體設備

佔地寬廣，室外設有大型遊樂活動空間，室內每間教室設有寢室、空調設備…通風好、採光佳，另設電腦、音樂、美術教室、體能活動室、清爽衛生的洗手間及乾淨衛生的廚房。

軟體設備

依幼生年齡之發展，採用適合的教材，各科有完善的放大教具供教學使用，及老師精心設計的教具供幼生使用，讓孩子從操作中快樂的學習。

師資陣容

特聘專業幼教師資，富教學經驗、有愛心、耐心，每週定期師訓、教學研討、參加校外各項研習活動。

- ⊙ 健康教育—培養開朗、活潑、充實、身心健康的孩子。
- ⊙ 人際關係—培養自我充實、享受與人相處的樂趣。
- ⊙ 環境教育—培養對週遭環境的興趣與關心。
- ⊙ 語言教育—培養說話的禮貌及表達與傾聽的義務。
- ⊙ 表現教育—培養將所感、所想的事，用各種方式作表現，並且享受表現的樂趣。

第五回　彬彬托兒所影像讀書會

陳彩鸞　2005.09.30

　　九十四年暑假彬彬托兒所所長正芬（平鎮市民大學社區影像讀書會的學員）策劃成立了「彬彬托兒所兒童影像讀書會」，邀請我去指導，說指導其實不敢當，我只是在課堂上大力鼓吹各幼稚園要成立讀書會，帶領學童、家長進行各種閱讀活動。彬彬托兒所繼頂好幼稚園之後成立兒童影像讀書會，我樂見其成，且樂意協助。

　　首先在五月份時正芬便規劃舉辦了一場次的親職教育講座，邀請畢業班的家長針對國民小學「九年一貫課程」與「幼稚園課程」銜接部分，作深入的探討和溝通，幫助即將進入小學的父母親們，做一個學童入學前的洗禮及萬全準備，參與的家長非常踴躍把場地都擠滿了，討論也很熱絡，正芬與家長雙向溝通良好，家長對彬彬的辦學持認同和肯定態度。會中並把即將於暑假成立「彬彬兒童影像讀書會」的構想和理念，對家長說明及宣導，家長也一致贊同這麼有意義的活動，一定支持及參與。這一次成功的親職教育座談開啟「彬彬兒童影像讀書會」的大門。

　　讀書會開課了，我幫忙設計課程並親自帶領彬彬托兒所的教師及學童一起觀賞第一部影片——「魔法阿嬤」，影片欣賞完畢，進行預定之學習單討論，第一次有這樣的課程，學童興奮情緒「High」到最高點，每個人都想發表自己看電影的高見，真是很可愛。

　　「去做就對了！」我鼓勵即將帶領讀書會的安親班教師，又與他談及我以前帶讀書會的經驗，告訴他掌握幾個重點，如讓每個孩子都有發表的機會，給予發表的孩子正向積極的回饋；若

碰到害羞不願意回答的同學也不需要勉強，多鼓勵一定會有好成績。設計好的學習單可以參考，照著做也可以，修改也可以，沒有強迫規定一定要如此做，在與孩子互動討論的過程當中，若有不一樣的想法也可以記錄下來，做為邇後設計學習單參考及改進方針。總之就是希望帶領者不要太緊張，放輕鬆，人的潛能是無限的，只要給他機會，他一定就能有所發揮。

經過二個月的歷練，帶領的巫老師從中學習到：看待事情可以有不同的面向和角度；也可以從不同的角度來思考問題，轉換一個心情，世界更寬廣。除了是一次愉快的美好回憶之外，他們的學習已經印入腦海，有一天就會萌芽生長。

蘇格拉底說：「最有希望的成功者，並不是才幹出眾的人，而是那些最善利用每一時機去發掘開拓的人。」而如果這個會善用時機去發掘開拓的人，又兼有出眾的才幹，那成功一定是更加匪淺，期待「彬彬兒童影像讀書會」茁壯成長，不但成為桃園縣幼兒福利協會推廣閱讀的種子學校及種子教師，並成為桃園縣幼教團體推廣影像讀書會的典範。

（一）彬彬托兒所簡介（黃正芬）

1、所史

　　本所位於桃園縣平鎮市新榮路309號，建於民國85年間，並於86年5月16日獲桃園縣政府以桃府社福字第97550號函核准立案。

　　本所秉持幼教目標，旨在促進幼兒身心健全發展，實施健康教育、生活教育、倫理教育與家庭教育密切配合。課程安排除與國小課程銜接外，力求達到下列教保目標：

一、增進幼兒身心健康。

二、培養幼兒優良之習慣。

三、啟發幼兒基本生活智能。

四、增進幼兒快樂和幸福。

2、住址及聯絡資料

　　所址：平鎮市新榮路309號

　　電話：03-4952131

　　傳真：03-4953071

　　網址：http://www.kidabc.com.tw/kid/bin

3、教學理念

（1）以關懷、鼓勵、讚美的心去愛孩子。

（2）強調人性化教學，並適應幼兒個別差異，實施分組教學活動，讓幼兒學習自由探索，以培養幼兒獨立自主的性格。

（3）在課程中教予孩子社會能力——勇敢、堅強、可愛聽

話、孝順。

（4）在生活中教予孩子社會智慧——自信心、關懷心、快樂心、慈悲心、寬廣心。

（5）注重教學品質，提升幼教社會地位。

（6）營造溫馨的教學氣氛，孩子從中得以健全發展，保育員亦有機會因材施教。

4、保育方面

（1）實施親職教育，加強學校與家庭三向聯繫，透過傍晚家長接孩子做協談及電話聯絡方式，互相溝通意見，每學期至少舉辦一次親子活動。

（2）重視幼兒健康，每學年定期由衛生所來所實施健康檢查、斜弱視篩檢、口腔檢查、聽力測試。

（3）重視環保教育、垃圾分類、充實資源回收。

（二）轉換思考角度──影像讀書會帶領心得（巫秀慧）

去年暑假初次接觸這一門課程，原本有些擔心這會是一堂很悶的課，可能是看看圖片做一些討論，怕孩子們受不了煩悶而心浮氣躁，可是實地進行之後，才發現事情並非如我所想像，孩子們接受程度出乎意料之外的高。

陳老師一踏進教室和孩子們寒暄之後，便開始觀賞影片了，原來所謂的「影像讀書會」是指「影片」而非「照片」，孩子們帶著輕鬆的心情，觀賞完影片之後，老師就影片中的一些問題與孩子討論，並完成預先設計的學習單，第一堂課大家對課程不太熟悉，所以不時聽到有人喊好難喔，忘記影片中的情節。第二堂上課時，大家有了第一堂的經驗，在觀賞影片時，態度就認真了許多，有些小朋友還拿出紙筆來做筆記，進行討論與完成學習單速度也加快了許多，哀嚎的聲音也越來越少了。

一個暑假我們欣賞了四部影片，從陌生到期待，在輕鬆的氣氛下思考學習，從不同的角度看事情，往常我們看完電影就一切雲淡風輕，不會多做聯想，但透過這次的經驗，讓孩子們轉換心情、變換思考角度，也是一次美好的回憶。

彬彬兒童影像讀書會成果分享～
欣賞「魔法阿嬤」最難忘的一幕

小蛇第二次過馬路被車子壓

魔法阿嬤帶豆豆趣騎腳踏車

魔法阿嬤和豆豆

小蛇第二次在馬路上被壓到

阿嬤帶著豆豆去騎腳踏車

阿嬤在騎腳踏車

彬彬兒童影像讀書會成果分享～
欣賞「熱帶魚」最難忘的一幕

劉志強和王道男

志強和道南被綁架裝在箱子裡

熱帶魚在高樓大廈優游

各式各樣美麗的熱帶魚

阿強在幻想熱帶魚的時候

他們四個人在河邊做大便

第六回　亞美托兒所讀書會

游麗卿 整理
亞美托兒所教師進修研習

時間：94年10月15日星期五下午七點
地點：亞美托兒所
講題：班級讀書會經營管理
講師：陳彩鸞（長興國小教師、平鎮市民大學社區影像讀書
　　　會帶領人）

（一）大綱

1. 閱讀的重要：眾聲喧嘩，生命因閱讀而寧靜（余秋雨）

2. 閱讀的種類及材料：繪本、童書、故事書、影片欣賞、古蹟、藝術（畫、詩詞）、自然、蟲魚鳥獸等等。

3. 閱讀的樂趣：獨樂樂不如眾樂樂、一盞燈、一壺茶、與古人交談、分享、交談（人與人、人與社會、人與環境）

4. 環境的佈置：報導文學家─心黛的故事；酒櫃與書櫥、書桌與牌桌的影響；圖書的充實及利用。

5. 教室溫馨的一角：閱讀區（地毯、抱枕、柔和的燈光、有趣的圖書、輕柔的音樂、可以作畫的紙張、顏色筆）

6. 教師的引導：說故事、看電影、讀繪本、讀故事書─老師說、同學讀、輪讀、齊讀、分段讀等（作者、出版社、出版年月等資料）

7. 活動的設計：討論、分享；學習單的設計、體驗活動的設計、畫（話）出來、寫出來、上台發表、演戲（角色

扮演）等

8. 選書：好書推薦—兒童閱讀網站—網路的運用

9. 舉辦班級讀書會—選一個日子或是每週或是每月辦理班級讀書會，買一些糖果、餅乾，誘導孩子大方勇敢的表達，分享彼此的經驗和看法，老師適時引導、補充、傾聽、讚美。

10. 獎勵辦法：閱讀筆記—閱讀護照—閱讀存摺—累積滿十本給一個獎項—長興的經驗（幼稚園小朋友可以以畫、話代替寫）

11. 經常性的活動：把閱讀變成一種習慣，學校本位課程

12. 不斷的學習和進修：種子教師培訓、參與讀書會、自組讀書會

13. 交換經驗：提問與回答

（二）教師心得感想（麗卿）

　　感謝讀書會帶領人彩鸞老師於白忙中抽空到私立亞美托兒所，和托兒所的所長、老師們，上一堂教師們如何帶領孩子去閱讀書籍的讀書會，讓老師們了解讀書會帶領成功與否，對孩子的影響很大，因為帶領成功無形中孩子就會喜歡去閱讀，而不用大人陪，孩子們自然而然就會走進書堆裡，而且會越讀越有興趣。所以一個老師的引導很重要，引導正確，孩子就會學習到正確的一面。

　　讀書會也可以改變另一方式就是看影片，可是看影片的第一次老師一定要做引導的工作，不是影片放給他們看，就不去管，他到底看懂了沒有，否則就失去了意義了。

　　現在資訊的發達我們要跟著上時代的腳步，凡事要創新，思想新就會跟上時代，所以讀書會也要創新，那就是看影片來分享、記錄下來，哇！不但小孩喜歡連大人都喜歡，所以此影像讀書會就要在此所托兒所推廣出去，希望未來有好的成果展現出來。

（三）愉快的經驗─「讀書會」心得分享（藍金華 2006.03.09）

日　期：94/15/15/19：00-21：00
地　點：亞美托兒所
主講者：陳主任彩鸞

心得報告

　　由於園所決定下學期要將家長成長營改變為「影像讀書會」的方式進行，所以園長特地邀請「來看電影」一書主編─陳主任彩鸞來上課並與老師們分享心得，時間安排在晚上，這對上了一整天班疲累的我們來說有些吃力，但第一眼看到陳主任（滿臉笑容）就覺得很親切。

　　陳主任講話幽默根本不像在上課，而像是幾個女人在聊八卦嘰嘰喳喳笑聲連連，尤其在介紹「爺爺一定有辦法」繪本時，更讓我學習到從繪圖的角度來看色彩的運用上能將文本的闡述表現的如此貼切。本書作者藉此強調出那一塊藍色布料的神奇之處，讓人一翻開繪本就能感受到作者想表達的重點，分成上下兩個不同的故事也帶出資源回收的環保觀念，文字中重複有節奏的語句及說故事者生動的表情動作都可加強印象，約瑟與爺爺之間濃厚情感深信爺爺一定有辦法解決的那種充滿信任的表現，正是現代孩子們所欠缺的人生觀，這是一本值得細細品味的繪本，每次觀看時都會有不同的驚喜。

　　陳主任展現另一種不同說故事的方法，這對從事幼教工作的我有很大的幫助，真是一次愉快的經驗，最後非常感謝陳主任遠道而來也期待再相聚！

（四）創意百分百──「爺爺一定有辦法」讀書會心得 (吳岱桂)

作　者：菲比吉爾曼
譯　者：宋珮
出版社：上誼文化公司

　　榮獲露絲‧史瓦茲獎及維琪‧麥卡夫獎的《爺爺一定有辦法》，在筆者的想像力改編下，這個三代同堂家庭情感的溫馨故事，總在每一個情節轉折處都讓讀者有著驚喜之感，牽引讀者的好奇心。重覆而富節奏的文字重述，簡單又朗朗上口。圖畫細膩的描繪出充滿濃厚人情味的小鎮和約瑟的家庭，畫面下方的老鼠家庭更帶來額外的閱讀樂趣。

　　爺爺為約瑟做的毯子，即使舊了、破了，約瑟也捨不得丟，相信爺爺一定有辦法把舊東西變成新的東西。這條毯子就在爺爺的巧手下，漸漸變成了外套、背心、領帶、手帕和鈕扣，最後鈕扣弄丟了，再也沒辦法翻成新東西。從這個過程中，學到了由舊變新的祕密，使得已經消失的東西又有了新的意義。至此，勾起我兒時的回憶，與祖父母相處的那段時日，雖然他倆沒讀幾個字，但那靈活大半輩子的一雙巧手使人佩服。

　　話說故事在猶太民間流傳已久，書中的景像是第二次世界大戰前猶太平民的生活風貌。由書的第十四頁可以見得，「每個禮拜五，約瑟都……去爺爺奶奶家」，因為猶太人有一個傳統習俗，每個星期五太陽下山以後到星期六太陽下山這二十四小時，任何人都不能工作，只能休息、禮拜上帝，稱為「安息日」。那天晚上媽媽會準備豐盛的晚餐，全家穿上正式的衣服一起吃飯，

開飯前，媽媽會用雙手圍著燭火繞圈圈，一邊念祝禱文，然後大家舉杯互祝平安。至此，腦海浮現與家人同桌的畫面，總是等每一個人都坐下來後才得以動筷子，伸手偷吃還會被母親嘮叨幾句。整本書圖片的每一筆一畫都充滿猶太民族風，值得細細品味。

彩鶯老師的帶領，我們輪流讀著故事，相信在場的任何一人和我一樣都滿懷驚訝與欣喜，很自然地走進故事裡。其傳達的層面豐富且具實用性，舉物盡其用的概念來說，是處於現今的我們需要多多學習的。再則是創意的揮灑，新意的產生來自於經驗的累積所引發，如何讓平實無奇成為獨特創意，更是我們尚未修習合格的一項科目。

處於幼教的領域中，創意是不可或缺的元素。反映在課程上、遊戲上時，孩子反應出學習成效外，同時應驗出教師的用心。因此，大夥兒再接再厲吧！

人生如戲──回顧與展望

第一回　93年課程回顧與省思

<div align="right">彩鸞　2005.01.10</div>

一、圓滿的愛

　　原預計觀賞之「天堂的孩子」更改設計放映「築夢鬱金香」，效果還不錯，扣緊愛的主題，由祖孫、師生、夫妻之愛；手足、父女之情，擴展到愛人要先愛自己，為這期的讀書會畫下圓滿句點。

二、麗卿大陸遊分享

　　課程進行當中麗卿隨同就讀學校師生，參訪大陸幼稚園，回國後我請他把所有資料整理出來，與大家分享他的取經經驗，他覺得很棒，一次很不一樣的學習和成長。

三、優良課程評鑑送審

　　十二月課程尚未結束，唐主任期望我將學員心得及推展讀書會之情形，整理成冊，送社團類優良課程評審，我於最後關頭送達。

四、新方幼稚園讀書會繼續發展

　　學員秀梅乃新方幼稚園園長，多年前聽我大力推薦閱讀，成立家長讀書會，帶領家長共同閱讀一起成長，現在更是我們推展閱讀活動的指標，我期勉他繼續辦下去。

五、獲得肯定和迴響

　　幼教朋友口耳相傳，打出名號，有更多幼教朋友來參與。

六、期待有不同屬性朋友來參加讀書會，共同推展閱讀營造書香社會。

社區影像讀書會課程設計及實施

【94年上期】2005.03.05～2005.07.02

週次	日期	課程主題	課程內容
第一週	3/5	聯合開學典禮—婦幼館	歡迎—大家鬥陣來上市民大學
第二週	3/9	人際關係	選舉班級幹部、注意事項上課細節討論
第三週	3/16	《讓愛傳出去》影片欣賞（123分）	每一個人幫助三個人，把愛傳出去
第四週	3/23	《讓愛傳出去》影片討論、延伸閱讀	設計把愛傳出去的計畫及做法，給愛一雙翅膀讓他展翅高飛
第五週	3/30	《真愛奇蹟》影片欣賞（101分）	高頭大馬的麥克斯和凱文如何成為最佳好搭檔
第六週	4/6	《真愛奇蹟》影片討論、延伸閱讀	分組創作改寫「真愛奇蹟」行動不便的凱文如何運，用智慧救回好友
第七週	4/13	《人間有情天》影片欣賞（96分）	心理醫生痛失摯愛的小孩他怎麼辦？
第八週	4/20	《人間有情天》影片討論、延伸閱讀	一個陌生女孩的來信為這個家庭帶來希望
第九週	4/27	公共論壇—阿嬤的戀歌	大家來嗆聲！發表意見！
第十週	5/4	《那山那人那狗》影片欣賞討論（89分）	退休的郵務員陪著小孩走在茫茫的山中
第十一週	5/11	《用腳飛翔的小孩》欣賞討論（30分）	體驗沒有手的生活並寫出過程及感想，一出生就沒手是游泳選手他如何做到？
第十二週	5/18	學員聯誼活動	請班長討論規劃
第十三週	5/25	《蝴蝶》影片欣賞討論	毛毛蟲羽化成蝴蝶成長的喜悅
第十四週	6/1	《法官媽媽》影片欣賞討論（110分）	法官媽媽如何拯救青少年又如何被誤解？
第十五週	6/8	《法官媽媽》影片討論、延伸閱讀	媽媽的心永遠為孩子，孩子又如何待他？
第十六週	6/15	社區主題拍攝影片欣賞與討論	關心你的社區、關心你的家人
第十七週	6/22	學習成果回顧及整理、檢討	你改變了什麼嗎？你為什麼感動？
第十八週	7/2	結業典禮暨期末成果發表	學習成果彙編成冊

第二回　94年上期課程回顧與省思

<div align="right">2005.07.05</div>

一、得到社團類優良課程評鑑優等獎

　　當3月21日唐主任打電話來報佳音時，我興奮到睡不著覺，恨不得打電話通知所有的學員，感謝唐主任的相逼，讓我們充份發揮出潛能，得到優秀成績。得獎是肯定也是期許，我也更相信我們絕對能做得更好。

二、《來看電影》一書出版

　　為響應好朋友──桃園縣文藝作家協會理事長楊珍華女士之邀約，「自費圓出書夢」活動，將93年社區影像讀書會之成果分享資料，重新整理，彙編成冊，由秀威資訊有限公司於94年6月出版。

三、被逼的感覺

　　我這個人就是不會推辭工作，有人找我做事，我覺得是無限的光榮，記得以前在大崗國小附幼，不管任何人找我做事，我一定謝謝他們給我機會學習，這次被楊珍華理事長逼著「出書」；被唐主任逼著送優良課程評審，當下好累好累，但是「要怎麼收穫，先那麼栽。」總是有道理，辛苦付出，歡喜收割，被逼也是一種福氣喔。

社區影像讀書會課程設計及實施

【94 年下期】2005.09.09 ～ 2006.01.07

週次	日期	課程主題	課程內容
第一週	9/9	聯合開學典禮	歡迎一大家逗陣來上市民大學
第二週	9/13	相見歡	學員認識、上課規範、短片欣賞討論
第三週	9/20	《山村猶有讀書聲》影片欣賞討論（100 分）	猜一猜，我們全校多少人？
第四週	9/27	《山村猶有讀書聲》影片討論、延伸閱讀	一所學校一位老師和十三位小朋友編織出溫馨的故事
第五週	10/4	《山丘上的情人》影片欣賞討論（102 分）	為讓「山丘」達到「山陵」鎮民展開填土活動
第六週	10/11	《山丘上的情人》影片討論、延伸閱讀	愚公移山的計畫會成功嗎？
第七週	10/18	《何處是我家》影片欣賞討論（136 分）	是念念不忘的祖國，還是伴我成長的肯亞大地是我的家？
第八週	10/25	《何處是我家》影片討論、延伸閱讀	動聽的音樂，原始的非洲風貌
第九週	11/1	公共論壇	大家來嗆聲！發表意見！
第十週	11/8	社區服務（一）和平幼稚園親子活動	到幼稚園放電影給社區家長觀賞討論
第十一週	11/15	《命運交錯》影片欣賞討論（99 分）	一場小車禍使二人的命運糾葛不清
第十二週	11/22	《命運交錯》影片討論、延伸閱讀	他能贏回小孩和太太的心嗎？
第十三週	11/29	社區服務（二）維多利亞幼稚園親子活動	到幼稚園放電影給社區家長觀賞討論
第十四週	12/6	《夢想起飛的季節》影片欣賞討論（99 分）	從巴黎電腦工程師變成牧羊女，他以為實現了夢想
第十五週	12/13	社區服務（三）佳明幼稚園親子活動	到幼稚園放電影給社區家長觀賞討論
第十六週	12/20	優良課程評選資料彙整	「人生如戲」新書出版 94 年度讀書會資料整理出書
第十七週	12/27	學習成果回顧及整理、檢討	你改變了什麼？你被什麼所感動？
第十八週	1/7	結業典禮暨期末成果發表	學習成果彙編成冊

第三回　94年下期課程回顧與省思

2006.02.20

一、《來看電影》一書評審

　　為了解教授對《來看電影》這本書的價值及建議，我將其當作教育人員著作送審，8月25日來到桃園國小參加作者口試，我的主考官其一是國立台北教育大學國教研究所鄭重遊所長，其一是新竹師範學院林志明教授，鄭所長和林教授對這本書給予頗高的肯定和鼓勵，林教授並對我說他推薦學生買來看，結果學生告訴他在金石堂和誠品都買不到，我很不好意思的說，作品尚未成熟，不敢到大書店販賣，如果教授的學生有需要，可直接向桃園縣文藝作家協會訂購。教授並鼓勵我繼續深造就讀研究所，我說我會努力再努力，謝謝教授鼓勵。

二、社大優良課程評鑑

　　《來看電影》口試過程教授提問到教育部對社區大學優良課程評鑑之鼓勵如何？我就自己所知覺得辦得還不錯，但是針對得獎的作者不是很鼓勵，可能還有一段路要走吧，但是有評鑑是好的，評鑑委員能針對課程做建議，讓課程設計及教學者得到肯定或找出盲點，改進教學提升教學品質，是值得堅持去做的一件事。

三、推展社區閱讀讀書會服務成效卓著

　　94年新春伊始，我們便在桃園縣幼兒福利協會范理事長經營的私立欣欣幼稚園，做推展閱讀社區服務工作，請理事長行文通知各會員踴躍報名參加讀書會。第一次由我自己帶領閱讀繪本《誰搬走我的乳酪》一書，參與的學員包含龍潭鄉、中壢市、平

鎮市的有興趣之學員，與會約20人，有二個媽媽還帶著二個小孩一起來，結果兩個小孩對這本繪本讀得津津有味，讓我們覺得很欣慰，也讓我們更有信心去推展閱讀活動。

　　第二次的推展閱讀讀書會社區服務，選在和平幼稚園舉行，參與的對象也是針對幼教朋友，由芳美帶領大家閱讀一本生命教育的繪本——《一片葉子落下來》參與的學員也有十幾人，平鎮市民大學日語教師邱麗秋老師也來參與聚會，為我們的讀書會添增一份新氣象，會中討論到人的生命若只剩下一天，你最想做的一件事是什麼？最放心不下的事是什麼？並完成生命之樹的繪製圖，一次很溫馨的社區讀書會服務。

　　第三次的推展閱讀讀書會社區服務，選在平興國小舉行，參與的對象除了幼教朋友之外也歡迎社區朋友一起參加，會中美寶、閎哥和素絲，還為我們準備豐盛的餐點供我們享用。這次閱讀的主題是一本性別平等教育之繪本——《威廉的洋娃娃》由學員正芬帶領，參與人員約20人，正芬設計的討論題，大家踴躍討論並將其記錄下來，一次很豐富的成果，有心靈的省思也有美食饗宴，參與的學員讚不絕口，說我們再辦他們一定來參加。

　　第四次的推展閱讀讀書會社區服務，選在學員黃美煜經營的中壢市私立維多利亞幼稚園舉行，參與的對象除了幼教朋友之外更歡迎社區朋友一起參加，會中美煜為我們準備豐盛的餐點供我們享用。這次閱讀的主題是

　　欣賞宜蘭縣公正國小體操隊獲得冠軍的訓練過程紀錄片——《翻滾吧！男孩》，由學員志工蓉芬帶領，因參與人員情緒高亢，美煜為我們準備太多餐點，陪同老婆來參加的男士們對這部片子，談論得粉起勁，酒也喝得粉勤快，「煮酒論戲碼」，一次很愉悅豐富的成果，有酒香、茶香還有濃濃的人情味，會中還有

二名學員當場報名參加下期的社區影像讀書會，成績斐然，留下美好印象。

四、學員聯誼感情濃郁

　　和平幼稚園園長也是副班長玲珠提議，到他朋友開設的休閒小店坐坐，泡茶聊天喝咖啡，他還帶雞酒來給我們享用，那是一次美好的回憶。於是接著我們就玩起聚餐聯誼的遊戲，到和平幼稚園吃薑母鴨；到芳美家泡茶喝咖啡欣賞藝術作品還唱卡啦OK；到閔哥駐守的學校吃他做的拿手臭豆腐，還逛夜市；到麗宴喝春酒，一連貫聚餐聯誼，把大家的感情都掏出來，聚餐聯誼時都帶著老公，幾個男人的互動相當好，這個團體溫馨動人，我這隻築夢天堂鳥，感覺很快樂，覺得自己做的是一件很有意義的事。

五、「人生如戲」一書整理

　　芳美的一場相見歡文案，我們把94年平鎮市民大學社區影像讀書會的成果彙整專書，訂名為「人生如戲」，大家分頭去忙努力整理，準備出版，過程是很辛苦但是收穫應該也是很豐盛吧！有了第一次出書的經驗，這次整理起來是順手多了，只是實在太忙，到現在還無法把初稿謄出來，繼續努力吧！

第四回　回顧與展望

平鎮市民大學社區影像讀書會93、94年度學習成果分享
2006.02.15

人生如戲，戲如人生；我來演，你來看！

> 時光匆匆，轉眼二學年的課程已結束，回顧細思，「學習
> 的過程是精華」在這一年或二年課程進行的時光中，你有
> 任何發現或酸甜苦辣的心情想分享嗎？請大方演出！我將
> 細細欣賞及回饋！

　　第一次聽到讀書會是看電影，覺得很創意，趁此機會每星期
二從台北搭著火車到中壢，參加此影像讀書會；我們這群學員就
這樣看完教育影片，大家一起討論分享心得，回到家在把看完影
片的心得記錄寫出來，後來由帶領人彩鸞老師和幾位學員整理出
來，彙整成一本書，這也是我們影像讀書會的第一本書，書名：
「來看電影」。當彩鸞老師打電話告訴我，課程設計得到優等獎
時，那種喜悅不是言語可以形容。

　　在看完影片分享的過程，讓我學到很多，第一次上台的分
享：面對學員，訓練上台演講有自己去談的話題對不對，下次再
做改進，無形中以後上台講話就會有條有理。

　　第二學員的感情從不認識到認識，在此廣結善緣，交了許多
朋友，大家成了好朋友。

　　第三就是把看過影片寫出心得報告無形中讓你的文筆進步許
多，因為經常圖圖寫寫就會有進步，第四看完影片會讓你的人生
觀改變很多，而且因為看的都是教育影片，很適合不管你是老師

還是任何職業的學員,使你深深體會教育的重要,有所省思就有所進步。以上這麼多優點為何不把握此學習的機會給自己。所以我會繼續參加此項活動。

再來我們又要出第二本書了,希望這次的內容會比《來看電影》更精彩,來把大獎拿回來,人生有夢,築夢最美,只要你用心、你努力沒有不可能的事情。

<div align="right">麗卿</div>

在一個無意中的機緣裡,有幸能參加入社區影像讀書會,讓我在平淡的上下班生活中注入一股新動力,平常就喜歡看電影的我,能和同好們,藉由觀賞老師精心挑選的片子,大家一起歡笑、一起流淚,再經過討論、心得書寫抒發心中的感想,這種感覺實在很舒暢,而且很有成就感。另一方面其他同學的觀點,也讓我學習到,看事情的角度是可以有很多方向的,擴展了我的人生視野和胸懷。衷心希望這個課程能得到更多人的參與,我也發誓只要這個課程存在一天,就有我參加的一份。

<div align="right">清潮</div>

期末心得分享

人生如戲,每個人只能有一次的人生經驗,但是透過影片的觀賞,可以體驗更多不同角度的人生,**增加了自我的生命寬度**。在觀看影片後,透過學員們的分享討論,看別人也看自己,得到了啟示與省思,**也提升了自我的學習與成長**。上了兩學年的影像讀書會,自覺最大的收穫是提「**筆**」**書寫心得**,把心中的感動與共鳴化為文字分享,為自己的學習留下記錄~真好!

感謝彩鸞老師得用心與執著,在叫好不叫座中,無悔的為影

像讀書會付出，您帶領的讀書會「石頭湯」，將愈燉愈香愈有味的，預祝影像讀書會期期圓滿，事事順心如意！

感謝學員們每一次熱情溫馨的分享，擴展我的生活視野，豐富我的學習空間，大家一起看電電影，一起哭，一起笑，一起討論，一起成長的感覺很好、很棒。祝福大家！

芳美

※彩鸞回饋：

感謝熱情參與，你們的支持與鼓勵，是我最大的能量，閱讀的路上有你我相伴，人生更圓滿。

附錄—茶餘飯後論戲碼

好看影片推薦

（一）牧村出版（開心成長必看 30 部電影）

項次	片名	主題	國別	長度	出版、發行
01	有你真好	親子、人我	韓國	96	春暉、仟淇
02	魔法阿嬤	親子、人我	台灣	80	稻田、公視
03	天堂的孩子	親子、人我	伊朗	95	向洋、惠聚多媒體
04	海底總動員	親子、人我	美國	100	博偉
05	真愛奇蹟	自我保護	美國	100	年代、勇士物流
06	赤子本色	自我保護	美國	102	龍祥
07	壞孩子	自我保護	法國	90	春暉
08	天明破曉時	生命價值	法國	95	春暉
09	讓愛傳出去	生命價值	美國	124	華納
10	地久天長	生命價值	香港	96	群體
11	熱帶魚	生涯發展	台灣	108	中央、稻田
12	舞動人生	生涯發展	英國	116	龍祥、得利
13	十月的天空	生涯發展	美國	108	UIP、得利
14	一路上有你	人際互動	美國	113	博偉
15	小孩不笨	人際互動	新加坡	105	UIP、群體
16	非關男孩	人際互動	英國	101	UIP、得利
17	魯冰花	親師溝通	台灣	99	高仕、東森
18	一個都不能少	親師溝通	中國	106	博偉
19	老師您好	親師溝通	韓國	129	春暉、仟淇
20	山村猶有讀書聲	親師溝通	法國	102	海鵬
21	放牛班的春天	親師溝通	法國	95	金革
22	史瑞克	刻板歧視	美國	90	UIP、得利
23	玫瑰少年	刻板歧視	法國	88	嘉禾、方妮多媒體
24	我不笨，所以我有話要說	刻板歧視	澳洲	93	UIP、得利
25	海倫凱勒	特殊教育	美國	120	博偉

26	走出寂靜	特殊教育	德國	109	春暉、新生代
27	月亮的小孩	特殊教育	台灣	63	全景
28	夢中的老虎	族群融合	法國	84	春暉
29	衝鋒陷陣	族群融合	美國	113	博偉
30	蝴蝶	生態保育	法國	85	雷公、仟淇
31	神隱少年	生態保育	日本	125	博偉
32	返家十萬里	生態保育	美國	110	哥倫比亞、得利

（二）平鎮市大社區影像讀書會推薦

項次	片名	主題	國別	長度	出版、發行
01	風中的小米田	泰雅記錄片	臺灣	34	春暉
02	駱駝！駱駝！不要哭	親情記錄片	德、義、外蒙	87	迪聲
03	再見了！可魯	日文傳記改編	日本	100	博偉
04	無米樂	耕農記錄片	臺灣	110	風潮有聲
05	翻滾吧！男孩	體操訓練記錄	臺灣宜蘭	83	得利
06	我愛貝克漢	足球選手故事	美國	112	春暉
07	和你在一起	拉小提琴故事	中國	128	仟淇
08	我的強娜威	外籍新娘	臺灣	56	公視
09	中國新娘在台灣	外籍新娘	臺灣	56	公視
10	風中奇緣	勇氣和友誼	迪士尼	82	博偉
11	阿甘正傳	特殊教育	美國	142	協和
12	喜馬拉雅	人與自然環境	青康藏	104	新生代
13	高山上的世界盃	人與自然環境	青康藏	94	新生代
14	那山那人那狗	人與自然環境	中國	89	新生代
15	背起爸爸上學去	人與人文環境	中國	96	豪客
16	山丘上的情人	人與自然環境	英國	102	博偉
17	未婚妻的漫長等待	勇於挑戰命運	英國	133	華納
18	意外的旅客	機智、幽默	英國	120	華納
19	特洛伊木馬屠城記	機智、愛情	古希臘	165	華納
20	蒙面俠蘇洛	機智、愛情	西班牙	138	得利

編後語......

　　「人生如戲」一書，記錄94年度平鎮市民大學社區影像讀書會上課點點滴滴，課程於95年1月告一段落後便開始整理資料，預計於95年3月出版。

　　95年1月學校放寒假，我興高采烈的打點行旅回台北，因為我的小孫兒要來這個美麗的世界報到了，寒假忙著媳婦兒坐月子，又過了一個農曆年，轉眼二月開學了。一天，搭車前往桃園參加讀書會志工培訓，遇見了以前大崗國小退修黃主任，他極力勸說我必須趁這幾年還算不老趕快調校回龜山，我於是認真思考這個問題，展開行動，著手整理調校資料，「人生如戲」一書便擱著，一擱擱到暑假來臨，我如願調往龜山鄉長庚國小，接著秀威資訊那兒傳來，承辦「人生如戲」一書出版的林小姐職務也調動，又擱著，擱到九月開學，又換我忙著，於是這本「人生如戲」就拖到十一月才出版。

　　有時候，難免有一些意想不到的事情發生，對於不期而遇的事若能以歡喜心看待，生命就會變得多采多姿。感謝這一路走來，永遠陪伴在我身邊的忠實好友，還有，總是在最關鍵時期給我最佳建議的貴人。

　　「人生如戲」出書了，接下來，又要開始整理第三本書了，夥伴們加油啦！

國家圖書館出版品預行編目

人生如戲：平鎮市民大學社區影像讀書會成果分享.
95年 / 陳彩鸞，影像讀書會學員合著. -- 一版.
-- 臺北市：秀威資訊科技，2006[民95]
面； 公分. --（語言文學類；PG0099）

ISBN 978-986-6909-15-3（平裝）

1. 電影片 - 評論 2. 讀書會

987.8 95022737

 語言文學類 PG0099

人生如戲－平鎮市民大學94年社區影像讀書會成果分享

作　　者 / 陳彩鸞、影像讀書會學員
發 行 人 / 宋政坤
執行編輯 / 林世玲
圖文排版 / 莊芯媚
封面設計 / 林世峰
數位轉譯 / 徐真玉、沈裕閔
圖書銷售 / 林怡君
出版印製 / 秀威資訊科技股份有限公司
　　　　　台北市內湖區瑞光路583巷25號1樓
　　　　　電話：02-2657-9211　　傳真：02-2657-9106
　　　　　E-mail：service@showwe.com.tw
經 銷 商 / 紅螞蟻圖書有限公司
　　　　　台北市內湖區舊宗路二段121巷28、32號4樓
　　　　　電話：02-2795-3656　　傳真：02-2795-4100
　　　　　http://www.e-redant.com
ISBN-13 / 978-986-6909-15-3
ISBN-10 / 986-6909-15-8

2006 年 11 月　BOD 一版
定價：320元

讀　者　回　函　卡

感謝您購買本書，為提升服務品質，煩請填寫以下問卷，收到您的寶貴意見後，我們會仔細收藏記錄並回贈紀念品，謝謝！

1. 您購買的書名：＿＿＿＿＿＿＿＿＿＿＿＿＿＿＿＿＿

2. 您從何得知本書的消息？

　　□網路書店　　□部落格　　□資料庫搜尋　　□書訊　　□電子報　　□書店

　　□平面媒體　　□ 朋友推薦　　□網站推薦　□其他＿＿＿＿＿＿

3. 您對本書的評價：(請填代號　1.非常滿意 2.滿意 3.尚可 4.再改進)

　　封面設計＿＿　　版面編排＿＿　　內容＿＿　　文/譯筆＿＿　　價格＿＿

4. 讀完書後您覺得：

　　□很有收獲　　□有收獲　　□收獲不多　　□沒收獲

5. 您會推薦本書給朋友嗎？

　　□會　　□不會，為什麼？＿＿＿＿＿＿＿＿＿＿＿＿＿＿＿＿＿

6. 其他寶貴的意見：＿＿＿＿＿＿＿＿＿＿＿＿＿＿＿＿＿

＿＿＿＿＿＿＿＿＿＿＿＿＿＿＿＿＿＿＿＿＿＿＿＿＿

＿＿＿＿＿＿＿＿＿＿＿＿＿＿＿＿＿＿＿＿＿＿＿＿＿

＿＿＿＿＿＿＿＿＿＿＿＿＿＿＿＿＿＿＿＿＿＿＿＿＿

讀者基本資料

姓名：＿＿＿＿＿＿＿＿＿　年齡：＿＿＿＿　性別：□女　□男

聯絡電話：＿＿＿＿＿＿＿　E-mail：＿＿＿＿＿＿＿＿＿＿

地址：＿＿＿＿＿＿＿＿＿＿＿＿＿＿＿＿＿＿＿＿＿＿＿

學歷：□高中(含)以下　　□高中　　□專科學校　　□大學

　　　□研究所(含)以上 □其他＿＿＿＿＿＿＿

職業：□製造業 □金融業 □資訊業 □軍警 □傳播業 □自由業

　　　□服務業 □公務員 □教職　　□學生 □其他＿＿＿＿＿

秀威與 BOD

BOD（Books On Demand）是數位出版的大趨勢，秀威資訊率先運用 POD 數位印刷設備來生產書籍，並提供作者全程數位出版服務，致使書籍產銷零庫存，知識傳承不絕版，目前已開闢以下書系：

一、BOD 學術著作—專業論述的閱讀延伸
二、BOD 個人著作—分享生命的心路歷程
三、BOD 旅遊著作—個人深度旅遊文學創作
四、BOD 大陸學者—大陸專業學者學術出版
五、POD 獨家經銷—數位產製的代發行書籍

BOD 秀威網路書店：www.showwe.com.tw
政府出版品網路書店：www.govbooks.com.tw

永不絕版的故事·自己寫·永不休止的音符·自己唱